色彩能量再生學

黃木村 ◎著

原書名：色彩再生論

前言

用關懷感恩的心向世界介紹「色彩再生論」

由於從小就喜歡鮮豔的色彩，所以後來選擇了與色彩有關的工作。豐富的色彩不但使我成為了一個快樂的藝術工作者，也讓我有機會把「色彩資源」分享給學生、朋友及喜歡色彩的人。近四十年來，從進入色彩的研究領域到參與美術繪畫及動畫藝術的創作過程中，深刻的體驗到色彩除了能夠豐富思維創意與美化環境的功能外，更是彩繪心情、培養人格特質、提升生活品質、團結群眾智能，共創經濟繁榮與和諧社會的宏觀力量。

我們的生活從食、衣、住、行、教育、政治、經濟、文化、藝術、娛樂、休閒到身心健康基本上都建立在色彩再生的光彩世界中，因此人類不僅是感光染色體，也具備了把光彩能量轉化為情緒思維或智慧光彩而反射在生存空間中的生命體，這也是人類在創造歷史文明與科技發展中透過吸收宇宙光源後所展現出的人性光輝與不分種族共同努力而創造的地球文化。

「色彩再生」的概念如果以視覺觀點來說，可能只是各種景物在光源的照射下因為反射不同長度的光波所產生的視覺顏色，或是畫家以彩筆來重現視覺景觀的用色觀念，但由於色彩中所蘊藏的「光彩磁波」由視覺進入我們的思維空間時，會自然的與我們的腦波共振而產生色感思維並利用色磁波所激發的思考動力來增添生活情趣或與他人交流時必須展現的情緒臉色以打造有利於自己發展的環境，所以人類在進化過程及成長中才會在陽光色彩的引導下，點燃智慧之光而創造出多元色彩再生的「光彩」世界。人類曾經為了爭奪陽光下的大自然環境及由於毛髮、膚色的差異而發生了無數次不同種族的戰爭，但最後大家還是以共用光源及開拓新「色彩資源」的方式來建設自己的生存空間。

發表「色彩再生論」的觀念主要是以弘揚陽光造福萬物的精神，來保護及共享我們與地球之間共同擁有的「色彩資源」。隨著科技的發展雖然現代人很會運用「色彩」來創造環境景觀與國際交流空間，也擅長以不同

色彩的特質來彩繪性格及包裝意識行態、智能領域，但因為忽略了把視覺色彩轉換成宏觀、博愛的陽光心態色彩而經常發生矛盾與衝突。如果我們在享受陽光能源時，也能夠學習母親對孩子的愛，把「色彩資源」變成關懷社會與關心別人的微笑色彩，然後以團隊合作的觀念，一起開拓更和諧、更美好的「色彩資源」共享空間，我們才能夠擁有一個健康多彩的和平世界。

《色彩再生論》出版前，除了對所有關心色彩學教育及支持相關產業發展的各界人士表達萬分的謝意外，也感謝北京聯合大學、北京印刷學院、北京工業大學、北京服裝學院、北京吉利大學、北京林業大學、北京中華女子學院、北京科技經營管理學院、天津美術學院、河北師範大學、河北科技大學、秦皇島燕山大學、遼寧科技大學、瀋陽師範大學、湖北美術學院、武漢理工大學、湖北工業大學、山西廣播電影電視管理幹部學院、陝西科技大學、西安美術學院、西安培華學院、西南民族大學、四川國際標榜職業學院、重慶師範大學、湖南大眾傳媒學院、河南大學、安徽蚌埠學院、江蘇大學等校的領導們及中國形象設計協會誠懇的邀請舉辦專題講座，「色彩再生論」才能夠與學校師生及來自全國各地的專業色彩形象設計師們共度「美色分享」與共創資源的交流空間。演講期間有近萬名師生對「色彩再生論」高度的肯定及承蒙台北市出版商業同業公會理事長李錫東先生、宇河文化總編輯何南輝先生、橋藝術中心執行董事陳銘安先生等諸位先進的鼎力協助，也是本書能夠順利出版的主要原因。

「色彩再生論」是我們創造人生、享受人生而充滿陽光能源與人類智慧光彩的基本生存法則，也是團結世界各民族和平發展全球文化與經濟的自然觀點。因此當我們具備了關懷社會與「色彩資源共享」的陽光思維時，相信無論是學習還是從事任何工作都會充滿感恩的心與無限的希望。

出版《色彩再生論》的同時，也期望更多關心色彩資源產業發展的海內外同胞們能夠一起來，把中華文化宏觀博愛的色彩之美推向世界舞台，讓中華藝術家們的作品也可以成為全球共享的彩繪力量與美化環境、美化人類思維的光彩能源。

2009 年 2 月

3

目錄

4

第七章
色彩再生中的藝術創作.....................192

色彩能量

在實踐中破繭而出的

作者在各大學與師生們共同分享 "色彩再生論"

北京工業大學

北京林業大學

河北科技大學

山西記者發布會

河南大學

北京服裝學院

北京聯合大學

天津美術學院

湖北工業大學

湖北理工大學

湖北美術學院

湖南大眾傳媒學院

北京吉利大學

遼寧科技大學

秦皇島燕山大學

湖北師範大學

四川國際標榜職業學院

北京科技經營管理學院

西安美術學院

四川西南民族大學

北京印刷學院

陝西科技大學　　　江蘇大學　　　重慶師範大學　　　北京中華女子學院　　　西安培華學院

色彩專用詞注解

色彩的世界　色彩的速度　色彩的空間　色彩的智慧

1. 色彩資源

　　色彩資源的領域包羅萬象，從陽光色彩到由人類的智慧光彩所研發創造的各種染料色彩，燈光色彩及反射在生活中的思維與情緒色彩等等。

2. 情緒色彩

　　情緒基本上是人類喜怒哀樂的一種精神狀況，雖然沒有顏色，但情緒的變化會反射在臉色上就像不同色彩一樣，所以稱為「情緒色彩」。

3. 生態色彩

　　大自然景物在陽光照射下充滿著閃亮的光彩磁波，而形成春夏秋冬等不同季節色彩變化，一般稱為「生態色彩」。

4. 視覺色彩

　　色彩來源於光，只要具備視覺功能的人在光源照射的範圍內基本上都可以用眼睛看到各種不同的色彩，所以稱為視覺色彩。

5. 心態色彩

　　心態所指的是人類思維的方向感與空間感，基本上是沒有顏色的，但由於色彩使我們比較容易分辨及記憶他人的看法及想法，所以當古人把「心」當成具備思考能力的器官時，後人才會用心態來形容個人的思維態度，而「心態色彩」講的當然不是心臟的色彩，而是思維的方向或喜怒哀樂的情緒反映。

6. 思維色彩

「思維」是人類的想像空間，因為充滿著豐富多彩的生活記憶及所積累的智慧光彩，就好像各種不同顏色的思維想像，因此稱為思維色彩。

7. 思維封閉症

一般是指缺乏思考能力或拒絕思考的人。隨著生活節奏的加快，有很多人因為不能適應生活或調適工作中所帶來的壓力，無形中就會產生情緒壓抑的現象，最後變成抗拒思考或失去了理智思考能力，就好像關閉自己的思考之門就稱為「思維封閉症」。

8. 幻想色彩

有的人喜歡胡思亂想來增加生活情趣或減輕生活壓力，而幻想中經常充滿著各種不現實的光彩影像，一般稱為幻想色彩。

9. 夢幻色彩

「日有所思，夜有所夢」。我們經常在夢中美化或異像化現實中所遭遇的生活百態，而這些在夢中所看到的充滿抽象及怪異的光彩影像基本上稱為「夢幻色彩」。

10. 多元色彩空間

「陽光色彩」彩繪了人類的智慧光彩使人類能夠在陽光色彩的基礎上研發而創造了豐富多彩的生活環境與充滿光彩磁波的生存空間。從思維想像到視覺感受，從萬象型態到行為色彩定位等，這些來自人類思維與行為領域中所展現的智慧光彩都屬於多元色彩空間的範圍。

11. 色彩人格

樂觀、自信、生活中充滿色彩思維、平常喜歡以陽光心態去創造自己的人生舞臺及與他人交流的空間，這種擁有健康人生觀的性格特質就是建立在色彩人格的基礎上。

12. 生存色彩學

　　人類的生存條件基本上離不開陽光、空氣、水與食物，陽光除了提供萬物賴以生存的熱能源外，也彩繪了我們的生存空間，使我們能夠在陽光色彩的基礎之上研發出各種不同的光源與色彩，而創造了歷史文明與科技的發展，色彩不僅美化了我們的形象與生活空間，也成為了人類生存中不可缺少的光彩元素，所以研究人類生存與色彩再生的相關課程，一般稱為「生存色彩學」。

13. 色彩氣質

　　具備宏觀的藝術修養，能夠在與他人交流之中展現高雅的光彩形象並流露出輕鬆自然的親切笑容，這種氣質就稱為色彩氣質。

14. 發展方向定位

　　為個人或企業的未來規劃正確的發展目標，就好像衛星導航系統幫助駕駛員掌握航行的方向一樣。

15. 色彩磁場

　　景物在光源照射下因為反射長短不同的波長形成了各種「視感色彩」，而「光」基本上除了速度外，還有輻射及光彩磁波。色彩既然來源於光，當然也就具備了磁波輻射，所以才能夠刺激我們的視覺與影響我們的情緒，由「光彩磁波」自然形成的磁場空間就稱為「色彩磁場」。

16. 色彩藝術

　　運用色彩資源所創造的環境空間、形象設計、影視舞臺、繪畫創作、工藝美術等方面的藝術表現，都稱為色彩藝術。

17. 思維色磁波

　　人的思維會隨著生活中的視覺感受而充滿著豐富多彩的色彩思維，就好像光彩中的色磁波一樣，因此稱為「思維色磁波」。

18. 色磁波律動

　　光源創造了色彩，而時間與空間則提供了色彩展現光彩魅力與磁波能量的舞臺，色磁波隨著時空的變化自然的也會產生不同的輻射量，這就是一般簡稱的「色磁波律動」。

19. 色磁波

　　色彩來源於光，光可以產生熱能與低溫輻射，而這種輻射基本上與地球的磁場是互動及相互影響的，色彩既然是光源的反射現象，自然的也就具備了影響我們身心健康的「色磁波」。

20. 光彩磁波

　　「光彩奪目」是形容強光照射下明亮的色彩會產生高磁波而刺激人的視覺，所以在明亮環境中或者是我們擁有樂觀的心境時才比較容易感受到健康的「光彩磁波」。

21. 色彩移動空間

　　把靜態的色彩變成活動的光彩舞臺，讓我們可以在追求視覺快感的同時，享受色彩變化中所帶來的生活樂趣或心靈享受，基本上稱為色彩移動。而色彩的移動，除了具備了為現代人創新思維及提供資訊的功能外，無形中也為灰白的城市染上了千變萬化的豐富色彩。現代城市就好像是一個超大型的色彩移動空間，而我們與不同顏色的汽車都是到處移動的色彩演員。

22. 色感現象

　　色彩中雖然充滿光彩磁波，但因為我們對色彩的感知會隨著成長環境與文化背景的不同而不同，所以對色彩的感覺自然的也會產生不一樣的色感現象。

23. 視覺美學

　　雖然每個人的審美觀點不同，但基本上都是建立在大自然景觀的基礎上。因為充滿生機的生態環境才是人類追求心靈之美的共同觀點，也是現代人創造視覺美學的來源。

24. 人工色彩

　　人類在大自然色彩的基礎上所研發創造的各種顏色與染料、而使用在美術繪畫、商品包裝、彩繪服飾、化妝品、及美化生活環境的各種色彩基本上都稱為「人工色彩」。

25. 燈光色彩

　　人類早期只有在陽光或月光下才看得到色彩，為了能夠隨時看清楚四週的環境，及在沒有自然光源的夜間也可以找到前進的方向或逃避野獸的攻擊，所以發明了鑽木取火。人類除了用火來取暖及燒烤食物外，也用火光照耀生活之處，但因為當時要保持火種不滅比較麻煩，最後才研發了油燈及電燈。而利用油燈火光或電燈照明所看到的各種色彩，基本上都稱為「燈光色彩」。

26. 環境色彩

　　大自然環境，在陽光的照射之下充滿著希望與健康的各種色彩。人類居住的生活環境除了陽光色彩外，也是燈光色彩與人工色彩展現魅力的舞臺，因此「環境色彩」指的不僅是人類居住的生活空間色彩，也包括了萬物生存的生態環境色彩。

27. 景觀美學

　　研究生態環境與建築結構之美的學科，其中包括了環保科學與造景藝術。「景觀美學」是研究人類如何去創造一個充滿陽光色彩的生存空間。因為缺少陽光心態的人基本上是看不到真善美的世界，所以景觀美學也是探索陽光科學與色彩藝術的學科。

28. 責任色彩

　　「色彩」隨著光源無所不在，除了會影響我們的視覺與情緒外，也會製造「色彩公害」，就好像平常亂丟垃圾或看到髒亂的環境色彩時，不但會影響我們的健康也會破壞都市景觀，所以在使用色彩美化環境或從事藝術創作時，如果每個人都能夠先培養「責任色彩」的觀念，再去發揮色彩之美，大家才可以享受到色彩帶來的健康與快樂。

29. 季節色彩觀

　　「色彩」基本上會隨著季節或氣候的變化釋放出影響我們身心健康的「光彩磁波」。如果我們不能夠了解或掌握色彩的特性，在炎熱的夏天經常穿著大紅色的服裝或長期處在碳化紅的大環境裡工作，不但容易造成視覺壓力與情緒煩悶，無形中也會傷害自己的身心健康，所以只有具備「季節色彩觀」的人才能夠為自己創造一個冬暖夏涼的生活環境而享受到自然健康的色彩之美。

30. 切割思維

　　人的思維基本上來自於生活體驗及學識修養，所以我們在生活中必須不斷的學習與充實各種知識才能夠擁有豐富的創意思維。如果所學有限又不求新知，遭遇困難時，只能到處找資料然後用拼湊的思維想像去處理，就好像把思維切割一樣是很難成功的。

31. 色彩噪音

色彩雖然只是視覺影像，但因為充滿著不穩定的光彩磁波，所以如果搭配或組合缺乏美感就會刺激我們的視覺而造成情緒壓力。色彩雜亂的生活空間或繪畫作品就好像造噪音的工廠或荒腔走板的歌聲一樣，除了會讓人感覺煩躁不安外，也會影響我們的身心健康。

32. 色彩音感

色彩雖然不會發射聲波，但卻可以透過我們的視覺來達到影響思維而產生聯想的功能，所以當我們看到藍色時可能就會聯想到輕快及安寧的催眠曲，而看到紅色時就好像熱情澎湃的進行曲一樣。

33. 色彩營養素

「秀色可餐」是形容顏色好看的食物可能比較好吃，但色彩不是食物，所以是不含營養成份分的。可是色彩在啟發我們的思維及創造心情空間方面具備著神奇的功能，因此心理學家把陽光色彩中的光彩磁波形容為能夠治療視覺疲勞及情緒煩悶的色彩營養素。

34. 意識型態色彩

我們經常會以動物的動作或生存現象來形容人的行為能力或工作態度，就像把做事慢的人比喻成烏龜，比較狡猾的人形容為狐狸一樣。「色彩」因為隨時可見，但由於彩度與明度不一樣，同時具備容易分辨及記憶的功能，因此我們才會用不同的色彩來形容不同性格的人。而人的主觀意識比較多元化，所包括的種類與型態也比較複雜，從食衣住行、娛樂、休閒到職業、宗教信仰等等，用色彩來分類，不但容易分辨，也比較好記，所以「意識型態色彩」也就成為了我們生活中最有特色的一種科學分類了。

35. 多灰色病毒

　　「灰色」雖然是光彩磁波低及比較穩定的顏色，但如果長期生活在灰暗色的生活環境中，不但會影響我們的視力，無形中也會對情緒造成壓力，嚴重的話就好像感染病毒一樣，會使我們的性格變得灰暗與缺乏自信。

　　「多灰色病毒」基本上都發生在大都市中孩子們的身上，因為父母親忙於工作，讓孩子長時間獨處在灰白的居家環境，且缺少與人溝通的機會，最後可能會變成自閉症或喪失學習的興趣與能力。

36. 形體色彩

　　各種景物因為基本結構與外觀形狀都不盡相同，所以在不同光源的照射下都會反射不一樣長短的光波而形成各種不同的顏色，這種由光照而使地球萬物及宇宙星球產生不一樣的外觀色彩，基本上都稱為「形體色彩」。

37. 煙火色彩觀

　　「煙火」雖然充滿閃亮奪目的光彩，但因為瞬間即逝，因此給我們留下的可能只有短暫的視覺快感，而缺乏永恆的生命跡象。如果運用色彩光源來創造生活空間或開拓人生舞臺，當然不希望像放煙火一樣，所以形容用色隨便、缺乏整體規劃或做事只求短利而不考慮長遠發展的觀念稱為「煙火色彩觀」。

38. 睡眠色彩學

睡眠學習經常被用於胎教，幼教專家建議懷孕的母親每天聽輕快的音樂或多看美麗的大自然，將來出生的孩子會比較樂觀、自信及具備藝術方面的潛能。因為胎兒在母親體內就好像睡眠一樣，雖然沒有接觸到外界，但已經能夠透過母親感應到一些藝術的氣息。「睡眠色彩」屬於色彩心理學的領域，基本上是運用睡眠環境及色彩來培養孩子們的想像力與記憶力。讓兒童在健康活潑的色彩空間裡成長及學習，給幼兒安全、舒適的睡眠環境，然後睡前讓孩子看色彩圖形，玩色彩遊戲，等孩子進入睡眠時再播放輕快的兒歌或音樂，無形中就可以培養孩子們藝術方面的興趣與才華了，所以研究睡眠中透過色彩資源來培養人類智慧與潛能的專業課程，基本上稱為「睡眠色彩學」。

39. 宗教色彩

宗教所弘揚的人生觀基本上是以創造一個博愛、和諧的心靈世界為目標，而大自然色彩源於陽光，不但充滿生機，也提供了人類宇宙宏觀的思維空間，所以宗教才會選擇明亮及健康的色彩來展現自然博愛及揚善的形象。宗教因為有著各自追求的信仰目標，因此所使用的代表色彩也有所不同，但原則上都離不開明亮及彩度高的、讓信徒比較容易記憶而象徵光明的色彩。

40. 活性色彩

大自然色彩來自陽光，因為具備有益於萬物生長的光彩磁波能量，所以稱為「活性色彩」。平時我們常見的綠色植物、紅色的花及動物身上的毛髮色彩等都屬於活性色彩。

41. 碳化色彩

　　人類在大自然色彩的基礎上所研發生產的各種染料、塗料、化工顏料等，因為不具備生命力，所以稱為「碳化色彩」，一般也叫「瓷化色彩」。但藝術家們運用碳化色彩進行藝術創作時，因為融入了個人的創意與情感色彩而成為碳化質活性色，因此我們在欣賞這些生動的繪畫作品時，才會感受到一股無形的生命力影響著我們的思維與情緒。

42. 多元色彩資源分享

　　色彩來源於光源，成長於人類的思維空間。豐富的地球資源加上充滿宇宙宏觀的人類智慧，所以自然的形成了能夠讓世界各民族共用的地球文化。「地球文化」基本上就是「多元色彩資源」，也是「色彩再生論」中所提倡的：人類必須以博愛、和諧、健康、微笑的思維色彩去創造一個「多元色彩資源分享」的生存空間，地球才會成為宇宙中最安全與最健康的美麗星球。

43. 色感磁場

　　不同的色彩能夠帶給我們不一樣的視覺溫度與空間感，都是因為色彩中的彩磁波會自然形成千變萬化的色彩磁場環境，而影響我們腦波活動，使我們產生不同的視覺感受，因此稱為「色感磁場」。

44. 光彩智慧

　　「光」指的是宏觀博愛的想像空間，「彩」則是豐富的人生經歷與學識修養，「光彩智慧」指的不僅是個人所擁有的色彩思維、淵博的知識、樂觀自信的性格所展現出的智慧之光，更是因為人類團結合作，而自然反射出博大與宏觀的智慧光彩。

45. 光速空間

　　「光速」是光源前進的速度，而來自不同方向的光束與光束之間交集所形成的光速範圍或領域稱為光速空間，所以有光源的地方就可能產生輻射量不同的光速空間。

46. 光速磁波

　　光源中內含各種輻射，因此當光源前進變成光束時自然的就會產生「光速」輻射而形成磁波共振現象，一般稱為光速磁波。

47. 光速磁場

　　光速是光源前進的速度，因為充滿光磁波，所以不同方向的光源在前進中所產生的光束與光束之間的交集自然的就會形成光彩磁場，一般稱為「光束磁場」或「光速磁場」。

48. 光速時代

　　雖然光彩是光源反射中的視覺影像，但「光」也是刺激及引導人類思維想像方向的力量，「速」則是創造生存空間的效率與動力。而現代人以宏觀博愛的色彩再生觀念所開拓的充滿光彩能源的生存時空，基本上稱為「光速時代」。

49. 色相醫學

　　古代中國人以色彩萬象源於光而生於神的觀念提倡五行五色的色彩再生醫學理論，然後運用察言觀色的方法去探索病人因為生理病痛而反射形成不同的神情與「臉色」，再實施診斷醫療，因此稱為色相醫學。

50. 思維之光

　　「光」是閃亮的光源，除了會刺激視覺而加速我們腦波的活動量外，也會使我們的思維，好像充滿光源活動的光速空間一樣，所以稱為思維之光，這也是人類在智慧光源中突破現實，發揮潛能，創造未來世界或宇宙空間的一種思維力量。

51. 陽光心態

　　陽光因為充滿有益動植物生長的熱能源，因此象徵著博愛與希望，所以我們形容一個人的思維觀念或生活態度像陽光一樣宏觀與健康時，就稱為「陽光心態」。

52. 生存色彩磁場

　　萬物的生存空間裡到處充滿著光源與豐富的色彩。當我們透過視覺去感受光源與色彩的同時，也接收了光彩磁波而啟動了與我們腦波互動的色彩磁場能量，這種來自光波中所形成的「光彩磁場」，不但會影響我們的思維想像與身心健康，另外也提供了人類生存中不可缺少的光磁能量，所以稱為「生存色彩磁場」。

53. 陽光繪畫

　　陽光創造了大自然色彩，使人類能夠在光源環境中享受光彩磁波所帶來的健康服務，同時也可以發揮「色彩再生」的觀念去創造宏觀、博愛、有益我們身心健康的繪畫作品。因此具備陽光思維所完成的繪畫作品基本上是充滿著希望與博愛的色彩觀，所以稱為「陽光繪畫」。

54. 色感情境

　　人的生存離不開色彩環境，因此當人與色彩接觸時所面對的不僅是色彩所帶給我們的視覺感受，還包括了「光彩磁波」與我們腦波互動所形成的思維空間與情緒環境，而這種由視覺觀察所產生的使我們對環境色彩的感覺與思考，就稱為「色感情境」。

55. 光速空間繪畫觀

　　陽光創造了生命的同時也創造了速度。「光」是健康的想像空間，而速度則是人類追求完美的動力。繪畫雖然只是藝術家表達個人思維與生活體驗的創作，但如果繪畫作品中缺少了「光」的希望空間與「速度」的生活動力，那將無法為我們的生活帶來色彩再生的健康元素，所以「光速空間繪畫觀」指的就是運用陽光心態與光速思維去進行繪畫創作的觀念。

56. 商戰色彩

　　色彩的規劃設計或色彩資源的使用經常會影響企業的商機及市場的開發，所以大型企業都會慎重的選擇適合自己發展的「色彩商格」來展現企業的經營理念。而利用色彩定位的方式來塑造企業形象或包裝產品以迎接消費空間的挑戰基本就稱為「商戰色彩」。

57. 色彩商格

　　人類性格中充滿著各種不同的色彩思維與情緒色彩，這也是影響我們發展的精神力量，而企業的發展除了必須具備誠信的經營與生產優質產品的能力外，也要做到關懷社會及尊重消費者的權益，這就是企業的色彩形象，也稱「色彩商格」。

58. 色彩知覺

　　人們經常會在成長或教育的環境中培養出輕鬆自然的用色習慣，或建立自己比較喜歡的色彩風格，而隨著季節與氣候的變化所形成的大自然色彩或不同的情緒時空也會影響我們對色彩的感覺與情感，基本上我們稱為「色感知覺」或「色彩知覺」。

59. 色彩觀點

　　「色彩觀點」是建立在對色彩學研究的基礎上。當一個人具備了色彩學的知識與修養後，自然的對色彩的分析與判斷也就有了專業的觀點，這就稱為「色彩觀點」。但也有一般非專業的人士因為對色彩非常敏感，這可能是從小生長在色彩比較豐富的環境或經常與色彩專業人員接觸有關，因此使自己擁有很特別的用色方向感。從服裝打扮到室內空間的佈置，經常展現出與眾不同的用色觀念，因此也可以稱為「色彩觀點」。

60. 碳化質活性色

大自然中的陽光色彩因為充滿生命力所以稱為活性色彩，而人工研發的色彩雖然豐富多彩及閃亮迷人但缺乏生機，因此稱為碳化色彩。如果藝術家們在繪畫創作過程中能夠發揮宏觀、博愛的色彩再生觀，然後把碳化色彩自然轉化為充滿健康活力及具備活性彩磁波的光速色彩時，基本上就稱為「碳化質活性色」。

61. 國際色彩產業

色彩從生態萬象到思維想像不但成為了人類拓展生存空間及創造生活色彩的資源，也使色彩從藝術走向了影視舞臺及資訊傳播的國際領域。現代科技加大了色彩資源的發展空間，無形中也讓更多人必須依賴色彩來美化心情及增添生活情趣，所以運用色彩資源從事國際交流及商業活動並造成多元化商品的不斷開發，及形成全球化的市場需求，而最後拓出宏觀的國際經濟體，一般稱為「國際色彩產業」。

62. 光彩色質

環境色彩雖然會影響我們的視覺與思維而形成管理我們情緒的磁場能量，但人類來自生活的體驗及平時積累的智能光彩也會彩繪自己的情緒，使自己在面對不同環境時可以不受影響，並改變環境中的色彩磁波量，這種由環境光彩與人類智慧之光交集而成，蘊藏於我們思維之中的色感特質，一般稱為「光彩色質」。

色彩再生論探索的基本領域

⊙ **生命色彩**

地球與萬物、陽光與生物、生存、博愛與關懷……

⊙ **思維色彩**

想像力、夢幻世界、宗教信仰、睡眠空間……

⊙ **情感色彩**

親情、愛情、友情、社會之愛、情緒管理……

⊙ **生活色彩**

食衣住行、娛樂、休閒、運動……

⊙ **形象色彩**

個人形象、服裝設計、視覺美學……

⊙ **經濟色彩**

企業形象、色彩產業發展、國際商務交流、色彩環境管理……

⊙ **教育色彩**

成長環境、家庭學校教育、終生學習、時空教育……

⊙ **空間色彩**

環境、自然景觀、裝潢、建築、心靈建設……

⊙ **影視色彩**

動畫、電影、電視、遊戲、電腦、手機彩信……

⊙ **宇宙色彩**

科學、醫學、哲學、心理學、未來學……

⊙ **藝術色彩**

音樂、美術、文學、工藝、表演、書法……

1

什麼是色彩再生論

「色彩再生」的領域不僅是光照景物，因為反射不同長短的光波所形成的光彩世界，也是人類生活在陽光之下觀察千變萬化的大自然景觀而積累色彩再生的潛能，創造了人生百態與充滿萬象光彩的生存空間。

「色彩再生論」從狹義的理論觀點來說，是鼓勵大家能夠盡量運用視覺色彩所激發的「色彩思維」去創造適合自己居住與成長的生活環境，及用微笑的「色彩資源」開拓更寬廣、和諧的人際交流與個人的發展空間。

從廣義的時空觀念來說，所要提倡的是弘揚陽光精神並發揮「團隊合作的群體智慧」而共創一個「多元色彩資源分享」的生存環境，最後達到真善美的和平世界。

第一節
「色彩再生」是人類展現智慧光彩的世界

人類在大自然環境中，雖然得到了生存的空間與發展的機會，但也必須面臨更多無法預測的艱難與挑戰。為了創造更適合我們生存的成長環境，「**觀察**」成為了學習的開始，也是積累思維動力的基礎。

人們從視覺中感受到環境與萬物形象的千姿萬彩而產生**思考與創造能力**，並運用「**視覺色彩**」所激發的「**色彩思維**」去開拓更寬廣更健康的生存空間，而啟動我們色彩智慧的能源就是陽光，陽光彩繪了地球，也使我們可以在陽光色彩中培養宏觀的色彩思維，及創造出豐富的色彩空間，這就是色彩再生促進人類不斷拓展色彩領域與生存空間的光彩資源。

我們從觀察景物色彩到積累生活經驗而產生的「色彩再生」思維，指的不僅是實現個人短暫的利益或為生活增添光彩，而是以深度探索及輕鬆享受的陽光心態並拓展自己的宏觀思維，並重新為自己的興趣潛能與發展方向做合理的定位。

當我們認清自己的本能後再去規劃發展方向，才能使自己的智慧成為促進社會及個人發展的光彩能源，這也是實踐色彩再生彩繪世界的宏觀力量。

色彩的演變與發展史

　　色彩來源於光，所以在光照的範圍內我們才能看到各種不同的顏色，色彩因為光而形成，因此在不同的光源下會自然的釋放出刺激視覺及影響我們情緒的光彩磁波。

　　人類在進化過程中就知道利用色彩來規劃生活。陽光照耀之下，大自然充滿著生機與美麗的色彩，人類為了生存而開始一天的活動，從找水源、採野果到捕殺動物充饑；太陽消失，色彩不見了，大地一片漆黑時，人類也明白應該找個安全的地方休息了。

　　地球上，是先有男人或女人已無從考據，但自從人類成為了地球居民後不久，就知道以大自然的環境色彩來決定作息時間，然後利用不同植物中的色汁來塗抹打扮、包裝或偽裝自己，最後激發了色彩思維而發明了**人工色彩**。這也是人類因為具備色彩再生的潛能，而不斷為自己創造生存色彩新空間的愛美本性。**從染料到燈光色彩**不但豐富了自己的生活環境，也使色彩成為了影響人類文化經濟與科技發展中不可缺少的光彩資源。這一系列從陽光到燈光，從大自然色彩到人工研發色彩的演變過程，基本上可分為四個時期。

一、太陽光彩時期

從地球圍繞著太陽公轉開始，色彩已經隨著太陽光進入了地球的世界，使地球成為了已知的宇宙空間中景觀色彩最豐富的星球，這個時期只有其他生物，而還沒有人類的存在。

二、色彩研發時期

人類的誕生雖然使地球增加了不少充滿智慧光彩的生命體，但早期的人類因為缺乏光彩思維，所以只能在陽光的引導下建築自己的生存空間。陽光除了提供萬物賴以生存的光熱能源外，也創造了春夏秋冬等不同季節的生態環境，使人類能在觀察大自然環境的變化中激發了色彩再生的思維，而不斷的研發出各種不同的光彩能量，最後開拓了多元色彩資源再生的光彩世界。

這個時期是人類以光彩能源彩繪歷史文明與科技發展的輝煌時代，但也是人類因為膚色與色彩思維的不同而產生種族矛盾與戰爭不斷的年代。雖然不同的色彩環境與萬物所釋放出的色質能量孕育了人類的光彩智慧，而自然形成了東西方不同的文化特色與民族風格，但因為人類經常以美化視覺空間為主，而忽略了培養宏觀博愛的陽光思維，所以古代的皇帝為了滿足個人的私欲，不僅以色彩服飾來區分不同的階級與地位，並限制了人民使用色彩的自由。這個時期從食衣住行、教育、娛樂、修身養性到宗教信仰是人類發揮色彩再生能量的年代，也是東西方各展智慧光彩的年代。雖然矛盾與戰爭使人類的生命面臨危機，但也激發了人類萌生團結合作共創美好及共享色彩資源的觀念，無形中也為現代科技藝術的創新與研發奠定了良好的基礎。

三、多元色彩時期

十八世紀，美國人愛迪生發明了電燈及電影的顯像技術，使人們對色彩的研發及運用，從原來以陽光色彩為基礎所形成的景觀美學與創造萬物形態之美的觀念迅速的進入了動感十足的「**影視美學**」領域。色彩除了提供更符合現代環保觀念的生活環境外，也開拓了豐富多變的**影視色彩**

空間。數位科技不僅滿足了人類追求視覺快感的生活享受，也創造了網路色彩全球化的交流空間及實現了以光學色彩探索宇宙奧秘的夢想。

二十世紀，科學家及心理學專家開始利用光彩磁波對患有心理障礙及暴力傾向的**灰色性格**者進行**色彩療法**。從改變色彩環境到用色彩發洩情緒或激發病患的潛能以色彩創造藝術作品，醫師用藥物為病人減輕壓力的同時，也讓色彩磁波直接進入病患的**思維領域**，使病人能夠找到自己存在的價值，及對社會重新做出貢獻。

色彩移動中的科技思維雖然滿足了現代人追求視覺快感，也讓我們能夠在豐富多彩的生活舞臺中發揮藝術才華或創造自己的發展空間，但因為對色彩科技的過度依賴，有些人可能也會使自己產生視覺壓力並造成情緒失控，而無法享受健康的生活。多元色彩時期是人與人之間相互競爭與創造色彩文明的時代，但由於缺乏團隊合作的觀念，所以在享受色彩資源之中經常會發生矛盾與衝突，而導致發生多次可怕的世界大戰。

四、色彩再生時期

色彩再生的基本精神就是以**博愛**、**宏觀**的**陽光心態**為基礎，團結全球民眾力量，大家共同合作一起為地球的**生態環保**增添自然美色，將人類的生存空間建造成一個**和諧交流**的光彩世界。

當人類以**科研精神**運用色彩來改變生存景觀時，如果缺乏宏觀、博愛的合作觀念，就很容易造成競爭與對立。因此，不當的使用科技色彩不但容易增加**情緒壓力**，也容易使先進的**科技色彩**變成引發戰爭暴力的導火線，而影響人類的繁榮進步與世界的和平。

二十一世紀是人類發揮光速思維主導色彩發展的時代，也是我們進入多元色彩再生的時期，當科學家們發現色彩之中的磁波能量可以創造自然健康的磁場環境後，不但拓展了色彩的科藝領域，也使色彩資源不再只是改造環境或美化形象的光彩能源，而是再生陽光藝術、彩繪宏觀博愛的人性空間及實現世界大同最珍貴的無形資源。只要大家都能夠擁有健康的陽光色彩思維，自然的，色彩再生觀念將成為我們創造**多元色彩資源天下共用**的**和平世界**。

色彩再生論的基本觀念

1. 以色彩環境培養藝術潛能　2. 以色彩思維拓展生存空間

3. 以多元色彩提升個人氣質　4. 以陽光思維彩繪健康人性

5. 以視覺色彩豐富生活記憶　6. 以陽光色彩創造交流平臺

7. 以環保色彩共用社會資源　8. 以宏觀色彩建築情緒基地

9. 以微笑色彩面對人生舞台　10. 以博愛色彩關懷世界未來

大自然色彩的再生來自宇宙光源

　　陽光使地球從黑暗轉向了光明，也使人類的視覺由單調的黑色變得繽紛多彩。太陽是宇宙中能夠放射熱能源的星球，由熱能量產生的光照射在地球表層所反射的光波因為長度的不同，而形成各種不同的色彩。色彩不但使地球變成了一個**豐富多彩**的美麗星球，無形中也使人類成為了具備色彩思維而能創造生活光彩的藝術家。

　　人類從探索自然環境中的**生態色彩**到研發**人工色彩**來美化居家環境及生存空間的過程，不但滿足了人類追求新鮮刺激的**視覺享受**，也實現了征服自然光源、自**創燈光色彩**的夢想。人類因為充滿靈活的色彩思維，因此遇到喜慶節日或國家慶典時都會把生活空間裝飾得**光彩繽紛**以迎接屬於自己的歡樂日子。

　　大自然色彩因為無法滿足人類追求感性及浪漫的情境空間，所以科學家們才研發出各種鮮豔奪目的人工色彩，其中包括了**螢光色彩、燈光色彩及煙火色彩**等等。而人類能夠創造出充滿視覺快感的色彩，基本上也是受到**藍天、綠地、紅花**等大自然景物色彩的影響與啟發。

　　陽光使生態環境自然的成為了色彩再生的舞臺，而人類因為受到陽光色彩的影響不但點燃了色彩思維之光，也創造了豐富多彩的色彩再生環境與千變萬化的色彩領域，從生活百態到激發光彩思維，最後開拓了宏觀博愛的色彩再生時空。

　　「**色彩再生**」基本上必須建立在彩繪健康人性及促進人類團結合作的基礎上，才可能發揮宏觀的力量而創造出自然和諧的生存空間。因此我們提倡「**色彩再生論**」的陽光色彩觀念，就是希望大家都能夠擁有**健康的色彩思維與宏觀的心態視野**。然後在陽光下享受大自然之美，在色彩之中開拓身心健康之美、生活藝術之美、思維想像之美、情感交流之美。

第二節
發表「色彩再生論」的主要目的

　　人類的生存空間雖然到處充滿著豐富的色彩資源，但如果我們缺乏共創及共用色彩資源的宏觀遠見，可能就會因為色彩因素而造成互相殘殺的生存危機。

　　從人類的進化過程中，我們可以發現有很多的種族戰爭幾乎都是因為毛髮、膚色不同所引起的。當人們太在乎來自遺傳的**形象色彩**時，也是最容易產生對立與矛盾的開始。如果我們能夠擁有健康的**陽光色彩思維**，自然的，因為形象色彩不同所形成的對立與紛爭可能就會變成團結、合作及共創**「色彩資源互享」**的無形力量。

　　發表「色彩再生論」的目的除了弘揚人類宏觀、博愛的色彩思維與團隊合作的陽光精神外，還要具備「陽光造色」天下共用的觀念，這樣我們才能夠共創一個**多元色彩資源分享的健康世界**。

色彩再生論的生存時空

人類的思考方向與行為能力都建立在色彩再生的基礎上

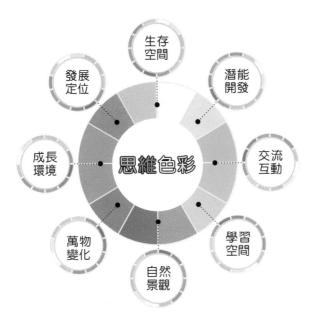

　　地球上有很多生物為了適應生存環境而發揮「形體變色」的本能，使自己在面對危險時能夠利用色彩再生的方式改變外形顏色來逃避攻擊，而創造生存的機會。但隨著科技的發展所形成的各種工業污染及不斷產生的動植物病毒，無形中也加快了萬物包括人類「**思維色彩再生**」的速度。

　　人類從大自然的色彩環境中激發了色彩思維而創造了**人工色彩**，這也使我們的生活色彩成為了豐富多彩的視覺空間，而近代由於光學科技的發展，不但加快了人類色彩再生的思維與速度，無形中也使我們的生存空間迅速的進入了光速影像的色感時代。

人類啟動「**色彩再生**」的本能基本上是從視覺觀察光彩影像開始，然後進入色彩圖形的記憶階段，而形成**色彩思維**，最後才會把色彩再生的意念用行為表現在生活空間或與他人交流的情緒臉色之中。

　　人類在追求食、衣、住、行、教育、娛樂與科技的發展中，幾乎都是在「**視覺色彩**」與「**思維色彩**」的互動中不斷的創新與突破。所以「色彩再生」基本上是萬物與人類發展過程中因為受環境影響很自然的一種思維再生所形成的而反射在行為上的現象。

　　色彩是光源反射所形成的「**光波結晶**」。因為光的溫度與強弱照在景物上都可能使反射的光波所形成的色彩產生不同的色磁波，而變成影響我們視覺與情緒的磁場環境，因此在直觀的視覺感知中，幾乎每一個具備思考能力的人都會對不同的色彩環境或從他人的臉色或喜怒哀樂的表情中產生視感色彩的判斷，然後選擇比較合適的外觀形象或情緒色彩去面對，所以色彩再生現象除了可以反應人類追求光鮮色彩環境而產生改造生存條件的一種生活動力外，也是為自己建立一個以陽光心態來管理情緒而為個人開拓有利發展的交流環境。

　　「色彩再生」以視覺觀點而言，可能只是美化生活空間及共創色彩資源分享的生存環境為目標，但如果我們缺乏陽光思維就很難把自己的好心情轉化為與他人互享的微笑臉色，所以彩繪樂觀的人性讓每個人都能夠擁有宏觀博愛的陽光色彩情，自然的也就能夠輕鬆的開創一個多元色彩資源分享的和諧世界。

　　對個人來說，創造健康的色彩再生思維以開拓有利於自己的發展機會，基本上必須要先擁有陽光思維，然後再儲蓄多元智慧，因為在陽光心態的基礎上積累豐富的學識及生活體驗才可能具備激發色彩再生的思考智慧。所以色彩再生在提供個人發揮想像空間的同時，也是建立在「智慧能量」的基礎上，當個人的智慧有限時必須結合眾人的智慧與力量，最後才能使色彩再生開花結果，成為大家共用的光彩資源。要如何避免三個和尚沒水喝，而創造出源源不斷的水資源，這也是提醒我們不能以單一的視覺觀點去實現色彩再生能源，那是不切實際的，最好用陽光色彩思維去彩繪健康的人性，這樣才能讓色彩再生空間成為大家享用不盡的陽光能源。

創造健康及豐富多彩的生存空間
是現代人所追求的人生目標

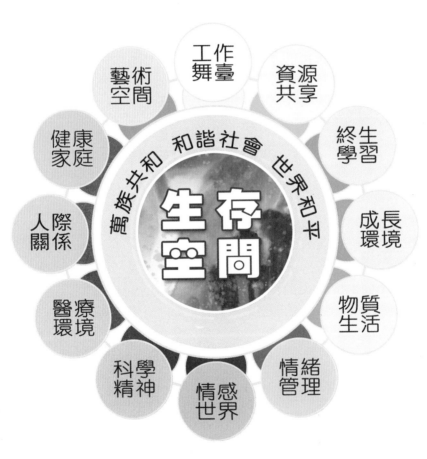

色彩再生的四大空間與發展方向

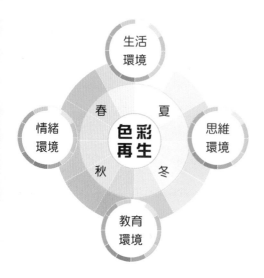

人類在視覺領域中所激發的色彩再生思維，基本上是從觀察陽光下不同季節的色彩變化開始，但人類經常在睡眠中也能啟動色彩思維，這可能是我們白天受到光彩磁波的影響所形成的影像記憶儲存在思維中的色彩再生能量。人類對生存色彩的追求與發展，也是藉著視覺色彩為動力所展現的一種**哲學思想與科學的實踐力量**。

1. 生活環境空間

以成長環境色彩為基礎所延伸的工作舞臺、休閒環境色彩等。

2. 教育環境空間

從色彩圖書、影視教材到教師關懷學生的心情色彩。

3. 思維環境空間

充實多元知識到激發色彩思維，以創造豐富多彩的生存空間。

4. 情緒環境空間

以樂觀、博愛的色彩心情為基礎，開拓色彩資源分享的人際關係與情感空間。

人類可以運用色彩再生觀念來開拓自己的色彩思維，以創造豐富多彩的學習環境與工作環境，而達到情緒管理並創造與別人分享色彩資源的發展舞臺。

第三節
色彩再生領域的發展空間

1. 創造「**多元色彩資源**」全球共用的目標。

2. 發揮陽光思維再生陽光藝術的生活空間。

3. 弘揚**博愛心、宏觀色彩情**的科研精神。

4. 讓地球萬物擁有健康安全的生存環境。

5. 彩繪健康人性、美化生態環境，讓地球更加美麗。

6. 用關懷與愛共建沒有污染的網路世界。

7. 團結全球群眾力量為世界兒童創造**健康快樂**的成長空間。

8. 唱出歡樂色彩之歌，跳出健康色彩之舞，畫出**博愛色彩之美**。

9. 以**陽光色彩思維**，共創豐富多彩的和諧社會。

10. 建立**微笑色彩**與誠信交流的國際商貿舞臺。

陽光彩繪人性與創造生存空間之美

　　陽光中因為充滿著有益生物成長及人類身心健康的光彩磁波，所以我們生活在大自然環境中除了可以看到千變萬化的色彩景觀外，也能夠為自己創造一個美化視覺及情緒減壓的空間。

　　近代科學家們雖然不斷的研發出各種光彩能源來替代陽光源，以改造我們的生存環境及創造探索宇宙奧秘的科技文明，但如果地球長時間失去了陽光，可能就會影響我們與萬物的生機與激發色彩再生的潛能。

　　人類在成長中不斷積累的生活經驗與所形成的智慧能量，雖然可以為自己開創出有利的發展條件，但由於隨著生存環境的改變及所面臨的不僅是人與動物之間的競爭或是人類自己所製造的敵對與矛盾，而是經常要去對抗大自然所帶來的天災，因此個人或少數人的力量是無法解決的。人類基本上因為具備情商管理與經營能量，所以在遭遇困難而個人無法解決時很自然的就會形成群體合作的團隊，因此從部落形成社會到創造國家，最後變成維護地球安全的生命共同體，這都是聰明的人類為了與其他萬物和平共存及共用地球資源的宏觀思維。

　　「宏觀思維」是開創團隊合作力量的基本觀念，同時也是發揮群眾智慧，激發色彩再生資源的無形能量。

　　「色彩再生」基本上是以「人」為本，而在大自然生態環境中創造一個合乎萬物生存的「多彩能源共用空間」，以維護地球的生態平衡與人類永續發展。

　　從人類與野獸的競爭到人類的自相殘殺，來建立自己的生存領域，都是我們缺乏宏觀博愛的資源分享觀念所造成的後果。健康的嬰兒雖然從表面上看沒有行為能力去與別人合作共創資源，但卻可以為父母親帶來希望與家庭的歡樂，這也是嬰兒無形中付出而形成的團結力量，而使社會能夠和諧與安定。

　　「萬物」除了人以外，也包括了各種生物、植物及大自然中的各種生態資源。**陽光、水、空氣、食物及智慧是創造色彩再生不可缺少的五大基本元素。**所以我們在保護環境生態的同時也要保護動植物的生態

平衡，與萬物共用宇宙資源，我們才能創造更豐富的地球資源。

　　人類是地球上智商最高的生物，但也因為主觀好勝及充滿征服他人的野心與慾望，因此自從有了陽光資源就開始紛爭不斷，戰爭煙火到處可見，從心理戰、經濟戰到網路之戰。其實我們都知道破壞可以加速新的建設，但如果利用戰爭來製造英雄及重建我們的生存領域，最後雖然有了雄偉的都市建築與英雄的塑像，但卻要失去多少無辜的生命做為代價，這是多麼殘忍的人性與暴力行為啊。

　　第二次世界大戰，日本發動侵略戰爭而使美國以原子彈來反擊，當時不但造成了日本數十萬無辜百姓失去了寶貴的生命，也使災區的生態環境遭受到嚴重的破壞。

　　近代日本以經濟資源對世界所發動的經濟之戰，不但形成了全球化的日本產品旋風，也使老百姓們享受到了豐衣足食的安樂生活。

　　日本人從團結民眾的力量用在侵略戰爭到改變策略，以企業經營的智慧為世界帶來商務資源交流與財經利益的共用。不但說明了實現色彩再生資源分享的要素除了團隊合作的力量外，最重要的可能還是每個人必須擁有與他人共用資源的陽光色彩情了。

宏觀博愛的色彩再生思維
是創造人類文明的希望

1.增加色彩視野、激發個人創意思維

2.發掘色彩藝術潛能、豐富生活環境色彩

3.展現微笑色彩的樂觀性格與交流空間

4.培養宏觀博愛的色彩思維與個人形象

5.把握現代色彩產業的發展動脈與時機

6.提升家長的思維色彩，豐富兒童的成長環境

7.創造對個人有利的學習平臺與發展機會

8.美化家庭，為情感增添健康色彩與活力

1.提升企業領導人的博愛色彩觀

2.建立企業與民眾互動的色彩環境

3.協助企業建立「環境色彩」的管理系統

4.培養企業員工的色彩思維與團隊合作能力

5.發揮企業關懷社會公益的良好形象

6.推動「微笑色彩」及安全產品的企業經營理念

7.團結企業力量，共創誠信、環保的消費空間

8.讓「色彩資源」成為企業發展的力量

保護消費大眾與推動企業發展

促進社會繁榮與國家進步

1. 弘揚團隊合作共創生存空間的觀念

2. 建立「色彩資源分享」的健康世界

3. 享受沒有視覺污染的生活空間

4. 支援政府推廣陽光色彩藝術，美化環境政策

5. 保護自然生態環境、豐富城市色彩景觀

6. 開創中華色彩藝術產業的國際舞臺

7. 發揚「微笑色彩」全球通的博愛精神

8. 推動中華色彩文化全球共用的目標

開拓國際交流與多元化色彩資源分享

1. 創造無公害的大自然生態環境

2. 建立全球化光彩資源分享的生存空間

3. 開拓多元色彩產業國際交流的互動舞臺

4. 運用色彩資源，共建世界文化藝術景觀

5. 發揮色彩語言力量，共創沒有種族歧視的和平世界

6. 弘揚宇宙觀、世界愛、微笑色彩情的心靈空間

7. 培養宏觀、博愛、重視色彩文化的領袖人物

8. 團結世界居民，共創綠色環保的地球家園

第四節
色彩再生論的宇宙觀

　　宇宙是視覺空間的延伸，也是人類創造航太科技拓展太空領域的夢想舞臺。太陽是宇宙中充滿神奇能量的光彩星球，除了可以自燃而產生高光速的熱能源外，也用光熱能源彩繪了地球與人類的思維，使我們可以在陽光色彩的引導下創造了充滿智慧光彩的色彩再生世界。

　　本章我們要探索的就是色彩再生與人類、地球、宇宙的互動關係，同時也希望大家都能夠擁有健康快樂的陽光色彩再生觀，然後把我們的色彩思維變成保護地球生態以及創造個人幸福與社會發展的資源。

創造宏觀博愛的微笑色彩空間

「色彩」雖然是神奇的光源反射所形成的自然資源，但也因為會隨著季節的變化而產生不穩定的**光彩磁波能量**，所以直接影響著萬物的生存與發展。

人類雖然不是地球上最早的生物，但卻是最擅長**利用色彩來創造生存空間**的高智商動物。早期的人類為了生存必須與其他生物一樣，隨時要適應大自然中可能會發生的生態變化，因此在危機四伏的環境中選擇了有陽光活水源充足的地區做為生存的基地，因為陽光充足而靠水的地方可能就有森林及能夠果腹的野生水果。但人類在享受野果時也必須面對其他野獸的競爭與攻擊，為了創造安全的生存環境，人類只得團結在一起，而**直觀的色彩形象則提供了人類物以類聚的合作觀念。**

早期的人類基本上是以相同的毛髮膚色為基礎來組織小型團隊，以共同抵抗所面臨的危機與野獸。當時相同的色彩觀成為了人類追求共同目標的信仰與標識，所以看到膚色不同的其他種族或兇猛的野獸就自然的產生排斥與共同對抗的舉動。而近代有很多糾紛與戰爭也是因為不同種族所產生不同的色彩思維所引起的。而目前還有不少的國家與地區存在著很嚴重的種族歧視，這是**人類太在乎形體的外觀色彩而忽略了利用不同的色彩資源來共創豐富多彩及宏觀博愛的生存空間**所形成的色彩之災。

人類從爭奪環境資源到因為膚色不同所產生矛盾與對立，最後引發了世界大戰，幾乎使色彩成為了影響人類製造爭端及互相殘殺的隱形兇手。雖然人類及各種生物的毛髮膚色因為遺傳基因或種族的不同而在光源的照射下形成不同的形體色彩，但我們與其他生物所追求的生存空間基本上都是充滿陽光與光彩磁波的健康環境。人類所具備的智商因為高於其他動物，所以自然的產生了征服他人及獨享生存環境的企圖心，無形中就成為了利用暴力手段來滿足貪婪的慾望。如果大家能夠擁有**博愛的色彩思維**去與其他人或動物合作，共同創造有利於萬物生存的空間，然後共用豐富的資源，相信我們所獲得的將會比原來一個人努力所得到的還要多。

我們經常形容美麗的山水景觀在陽光下就好像以微笑的表情向我們招手一樣，讓我們享受到輕鬆自然與舒暢。如果我們能夠隨時擁有陽光照射下的微笑臉色與表情去與他人交流或面對人生，自然的，我們同樣也可以分享他人為我們帶來輕鬆、自然與快樂的陽光心情了。

「色彩再生」來自宇宙光源與我們的宏觀思維

　　宇宙是個**無限的想像空間**，也是人類探索太空奧秘的宏觀領域。而我們每個人所擁有的思維空間，就好像宇宙一樣，可能有時候連自己都無法瞭解自己的思維空間有多大。科學家曾經以光源對人類的思維潛能做研究，發現強光的速度與明亮度雖然可以刺激視覺及引導人類前進的方向，但同時也影響及限制了我們的思考能力，反而在黑暗環境中的微弱光源比較能夠影響我們的腦波而產生無限的想像空間，這也證實了很多科學家及藝術家們喜歡在咖啡廳、研究室或燈光朦朧的畫室中思考問題或進行腦力激盪以創造思維空間來解決問題，而不喜歡在陽光下思考或從事構思創意的工作。

　　宇宙空間中充滿著神奇的光彩能源，所以自然的成為引導我們激發思維潛能而積累色彩再生的資源。

　　「色彩再生」表面上雖然以視覺對環境的觀察開始所產生的思考動力，但如果是一目了然的視覺感受，可能就無法使我們產生自燃思維之光的火花，所以從人類體能與智商進化到現代的科技文明，幾乎都以宇宙及太陽為中心。如果人類缺少宇宙宏觀的想像空間，而只是以有限的視覺角度去拓展色彩再生的世界，那「色彩再生」可能就像攝影機一樣，只是拷貝影像的色彩機器，而不是我們創造光彩能源與萬物共用的多元色彩宏觀領域。

　　宇宙空間、地球資源與人類思維是激發及創造色彩再生的基本元素，如果視覺功能有障礙的人也能擁有宇宙空間的思維及對地球的關懷之愛，自然的，也能共創及共用色彩再生所帶來的美化身心健康的光彩磁波。

宇宙激發了人類色彩再生的思維空間
地球則提供了我們創造色彩再生資環境的環境

　　宇宙基本上是擁有無限光源的萬彩空間，而地球只是陽光照射下的彩虹星球。人類在享受陽光的同時，不僅使自己成為了光彩生命體，無形中也使自己變成了色彩再生的創造體，人類在不同的光彩環境及成長中彩繪而成的性格色質，加上所擁有的團結合作本能不僅開拓了地球文明與思維色彩再生的宇宙空間，最後終於創造及實現了多元色彩資源，讓世界共用的宏觀目標。

　　人類所指世界可能是資源有限的地球，也可能是無限大的宇宙空間，或者是人類的思維領域，但當我們擁有陽光心態時，就會看到充滿光彩磁波的健康世界，還有人類透過合作所創造的色彩再生資源分享的彩色世界。

2

從視覺色彩到思維色彩

我們的眼睛經常會隨著光源的方向搜索目標，找到了光的同時也看到了色彩，色彩豐富了我們的視覺也豐富了我們的想像。用色彩來開拓生活空間與環境色彩，讓視覺色彩變成色彩思維，以創造一個博愛、健康的世界是我們的幸福也是人類的希望。

本章主要是探索色彩思維所彩繪的色彩文化與我們的生活空間。當大家能夠以健康樂觀的陽光心態去創造和諧及環保的生態環境時，我們才能夠擁有一個快樂與和平的地球。

第一節
什麼是思維色彩

「思維色彩」是人類智慧的光彩，也是彩繪民族特質而創造歷史文明與科技發展不可缺的光彩能量，人類因為具備了宏觀閃亮的思維色彩才能夠創造出豐富多彩的生活空間。「思維色彩」不僅豐富了了色彩資源的領域，也使人類可以彩繪更寬廣的心靈世界。而**色彩資源**除了色彩思維外也包括了我們在日常生活中，可以用眼睛見到的色彩或在想像中、夢幻中及各種**意識型態的色彩**，色彩再生中的資源領域雖然包羅萬象，但基本上還是以人性為本所展現的人類智慧之光彩，因此也稱為「**多元色彩資源**」。多元色彩資源大致上可分為「**視覺色彩**」與「**思維色彩**」兩大類。

「**視覺色彩**」是光源照射在不同景物中，因為反射的光波長短不一而形成的色彩影像，是我們能透過視覺去觀察及感受的，所以稱為「**視覺色彩**」。但由於很多生物的眼球結構不盡相同，所以對色彩的感覺或反應也不同，因此色盲及沒有視覺能力的人或生物是看不到豐富的視覺色彩。視覺色彩可分為「**生態色彩**」和「**人工色彩**」兩大類，「**生態色彩**」是指生命體或景物在光源照射中所產生的色彩；而「**人工色彩**」則是指人為製造的色彩。

「**思維色彩**」是形容豐富的想像力，就好像不同的顏色一樣充滿著創意與活力。思維色彩又分為「**夢幻色彩**」、「**心態色彩**」和「**意識型態色彩**」三類。「**夢幻色彩**」指的是人們在幻想或睡眠狀態下產生的一種非主觀意識的色彩，是一種抽象及不穩定的思維想像；「**心態色彩**」是指不能用視覺直接看到的色彩，如情緒色彩就是心態色彩的一種；「**意識型態色彩**」則是指例如科學色彩、政治色彩、藝術色彩、民族色彩、性格色彩、經濟色彩、網路色彩、時尚色彩、流行色彩、哲學色彩等等，這些形容色彩風格的語言或專業名詞，基本上統稱為意識型態色彩。形成「**思維色彩**」的過程，一般都從視覺觀察開始。而人與萬物的交流基本上是建立在**視覺色彩與心態色彩或情緒色彩**的互動上。因此，地球上所有的動物、植物、昆蟲及人類的各種活動都在「**色彩思維**」的想像中或引導下進行，從外在的形象打扮、著裝及與生存環境的互動，都離不開色彩。這種由生態色彩影響人類所產生的**情緒反應**不但影響了我們發展的方向與目標，無形中也展現了個人或民族文化的特色與智慧。

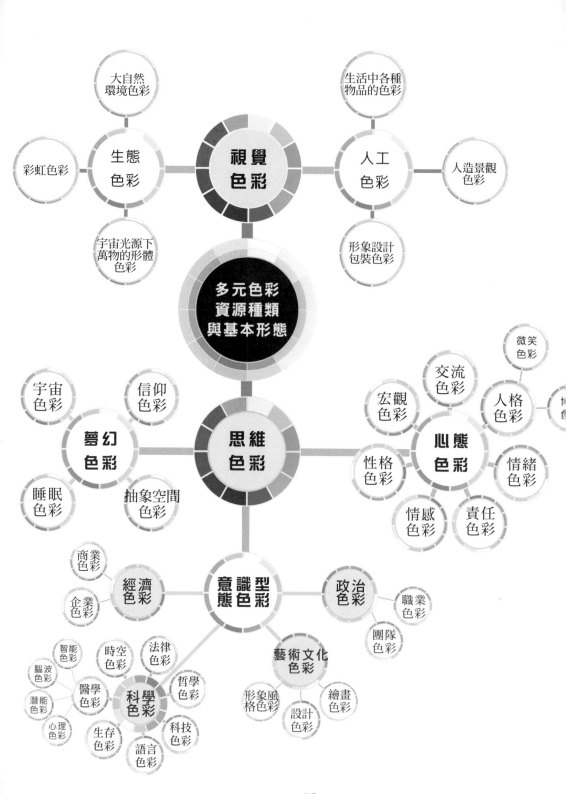

大自然環境色彩

生活中各種物品的色彩

彩虹色彩

生態色彩

視覺色彩

人工色彩

人造景觀色彩

宇宙光源下萬物的形體色彩

形象設計包裝色彩

多元色彩資源種類與基本形態

微笑色彩

交流色彩

宇宙色彩

信仰色彩

宏觀色彩

人格色彩

夢幻色彩

思維色彩

心態色彩

睡眠色彩

抽象空間色彩

性格色彩

情緒色彩

情感色彩

責任色彩

商業色彩

經濟色彩

意識型態色彩

政治色彩

職業色彩

企業色彩

團隊色彩

智能色彩

時空色彩

法律色彩

腦波色彩

藝術文化色彩

潛能色彩

醫學色彩

科學色彩

哲學色彩

形象風格色彩

繪畫色彩

心理色彩

生存色彩

科技色彩

設計色彩

語言色彩

色彩中的光波與溫度

　　早期的人類，只知道陽光照射的地方才看得見大自然中美麗的景色與萬物的各種顏色，並不明白色彩來自於太陽光源中光波所形成的色子結晶。

　　太陽光帶給了萬物色彩的同時，也給了萬物生長所須要的熱能源。雖然太陽只是宇宙中能夠放射熱能源的星球，但因為熱能源所產生的光波不但影響了地球的生態也使人類成為擁有**「光速思維」**及具備色彩再生能力的智慧生命體。

　　「光速」基本上是白色的光，我們用肉眼是看不到色彩的。但光的空間是無限的，在光束與光束互相照射及交集反射中所產生的光速卻可以影響我們的視覺，使我們充**滿著積極的動力與追求宏觀世界的勇氣**。

　　雖然十七世紀英國科學家牛頓使用三稜鏡對太陽光速進行了捕光實驗後發現，白光中內含著用視覺可以看到的赤、橙、黃、綠、藍、靛、紫七種色彩，而使色彩與光速感成為了發展陽光科學的基礎。但中國人早在兩千多年前就知道利用色彩來進行**「色相醫學」**與**「環境科學」**的研究與定位。

從《黃帝內經》一書中，我們可以清楚地看到當時的中國人已經靈活的運用色彩來對萬物生存的環境空間，及觀察病患因為生理疾病影響情緒而反射在臉色的現象。提出了「**五行五色**」的色彩再生理念。

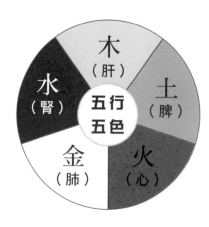

所謂的五行講的是金、木、水、火、土，而五臟指的是人體的五種器官。用白、青、黑、赤（紅）、黃等五種色彩來表現金、木、水、火、土，雖然不一定合乎現代色彩學觀念，但也展現了中國人的色彩思維與用色智慧。

如果以現代人直觀的視覺可能會用黃色來表現金，用綠色來代表木，用藍色或白色象徵水。但《黃帝內經》中說明：**木為青色，為木葉萌芽之色；火為赤色，為篝火燃燒之色；土為黃色，為地氣勃發之色；金為白色，為金屬光澤之色；水為黑色，為深淵無垠之色。**而《靈樞・五色篇》上說：「以五色命臟，青為肝，赤為心，黃為脾，白為肺，黑為腎。」並透過對臉色的變化所反射的五官色澤來診斷病患的病源。以上這些「**色感觀點**」讓我們不得不讚嘆當時中國人的色彩思維與豐富的想像力了。

觀察古人運用色彩的智慧與行為我們可以發現，色彩中的「光彩磁波」與光速能量已經自然的形成了人類腦波與光磁波交流互動的生態大磁場。這種讓色彩進入生態環境與人類思維中而形成的生存空間，基本上稱之為「**生存色彩磁場**」，也是光速中的色彩磁波影響人類色彩思維創造生存空間的自然能量。古代的人類經常在陽光下鍛鍊身體或創造好心情，這種行為基本上是利用光速中的輻射元素對身心做「**光彩治療**」，現代人稱之為陽光浴。

大自然中的色彩環境在陽光的「**光速**」與光彩磁波的影響下，不但給萬物帶來生長的能量，無形中也可以為人類創造輕鬆健康的解壓空間。

雖然人類的色彩再生觀念由於受到環境與文化背景的影響不一定相同，但基本上色彩已經隨著陽光與地球上的萬物共存了億萬年。

　　無論把人的思維空間或生理結構用五色或七色來區分，這可能都是人類為了方便光學研究所使用的色彩印象分類。而色彩中內含的光能量與速度感已經從嬰兒誕生的那一刻開始就成為了人類生存中不可缺少的自然能源。

　　有的科學家把「光」認為是**生命的空間**，把「光速」形容是激發人類智慧的科學力量。而宗教則運用光創造了人類永恆與幸福的**心靈空間**，把光速變成了通往宇宙或生命再生的橋梁。哲學家則透過光速去探索人類生存的目標與拓展未來的思維時空。色彩與光永遠都是萬物生存與人類思維活動不可缺少的大自然能源。

　　光與色彩從人類的感官上，雖然只是各自獨立的視覺現象，但色彩與光是創造萬物生命的共同體，也是影響我們身心健康及生活空間的大自然磁場能源。

　　光與速度是色彩中不可忽視的磁場能量，而色彩的彩度與明度也是展現光速與空間感的磁場。如果我們能夠瞭解色彩中的光彩磁波與利用光速中的磁場能源，我們就可以享受到健康色彩所帶給我們的光速能量。

　　從人類早期使用陽光療法來創造人們的身心健康到近代我們使用鐳射光來拓展醫療空間，或使用太陽能來節約能源，這種光速能源基本上都是科學家們發展科技與創造思維的資源。

　　雖然「光速」能源也隨著電視、電腦的普及化迅速的進入了我們的生活空間，但如果長時間直接接觸「**光速磁場**」中的輻射量，不但容易使眼睛疲勞，無形中也會影響我們的健康。而色彩中的光速輻射量是微量的，也是比較安全的。如果我們平常有機會應該走向戶外去欣賞大自然中的景觀色彩，或者購買一些構圖簡潔、色彩明快、能夠展現光速與空間感的美術或繪畫作品，然後掛在自己或家人經常能夠看到的地方，相信除了可以美化居家環境外，無形中也會為家人創造一個健康、輕鬆及充滿活力的「**光速空間**」。

陽光思維是彩繪情緒色彩的能量
如何選擇繪畫作品來創造身心健康

人類在生活中因為經常接觸到不同的色彩環境或與不同性格色彩的人交流，所以自然的會產生對色彩的感知或想像力，這也是我們處在豐富多彩的生存空間中所積累而形成的色彩思維。

除了人類，還有很多生物或動物，例如，猴子們看到黃色的香蕉時，馬上會產生興奮或渴望得到的**情緒反應**，而看到腐爛的黑色香蕉，可能就會表現出一種失望或討厭的表情。這也證明了除了人類外，有很多智商比較高的動物也可能透過視覺感受來為自己的「**情緒染上色彩**」的本能。

從大自然中的「**生態色彩**」激發了人類的色彩思維而創造了「**人工色彩**」後，一般人可能都把色彩做為美化生活空間、增加形象魅力的活力元素，而很少人去關心色彩中的**色感輻射**與**光彩磁波**，可能都是影響我們健康的不穩定光彩能量，因此當我們在欣賞人工製造的色彩環境時，雖然可以享受到色彩帶給我們的視覺美感，但如果長時間處在高彩度的色彩空間，可能也會造成**視覺與情緒**的無形壓力而影響了我們的身心健康。這也說明了在使用人工色彩時最好能夠做妥善的規劃。目前有很多心理醫生採用色彩療法，建議患有心理疾病的人利用健康自然的色彩環境來改善情緒壓抑及發揮色彩藝術潛能以創造自信。由此可見，色彩不但可以增加**視覺動力**，也可以開拓一個輕鬆自然的情緒空間。

千變萬化的色彩可能只是豐富我們視覺的光彩焦點，但從不同色彩之間的組合與互動所產生的「**光彩磁波**」卻具備了視覺降壓及健康情緒的功能，而可以為心理疾病患者開拓一個充滿自信與樂觀的**思維世界**。所以當我們購買繪畫作品時，如果不是單純的為了增加辦公室的藝術美感或者讓家居環境多一點色彩，而是希望透過色彩創作來增加生活的動力與情趣，那在選擇圖畫時是絕對不能馬虎的。

　　缺乏創意的繪畫作品除了**會影響我們的思維與心情**外無形中也會破壞環境的美觀．，所以在購買圖畫創作時最好瞭解以下幾點：

　　1.廉價的繪畫作品所採用的塗料可能**不符合環保**要求或對人體有害。

　　2.繪畫基本上是畫家表達個人思維與生活體驗的創作，如果我們買到缺乏自信、畫技粗俗及色彩灰暗的畫家作品掛在辦公室或家人每天都會看到的地方，不但會影響自己的情緒，可能也會給家人帶來**視覺壓力**。

　　3.兒童天性好動，喜歡模仿，如果經常看到**構圖傳統**、**色彩呆板**、**缺乏創意**的繪畫作品，不但會影響幼兒的智能開發，無形中也會傷害他們的思維想像。

　　4.目前國內傳統的繪畫市場缺乏有效的專業管理與經理人制度，所以一般人選購藝術畫作時比較容易買到缺乏升值空間的作品。歐美先進國家的畫廊經理人對繪畫作品的要求及畫家的**創作風格**都有一套比較規範的制度，因此辦公場所或一般家庭在選購圖畫作品時，這些專業的藝術經紀人，會詳細的分析這些**畫家的背景**、還有使用的顏色材料及**創作的風格**、未來作品可能的**升值空間**，最後成交時還會附上作品保證書及畫廊的網站，將來畫家如果舉辦或參加畫展活動時，還會通知你。

　　因此，讓藝術品愛好者在買畫的同時，也能瞭解選購作品的畫家未來的發展及畫作的**經濟價值**，讓繪畫作品在成為美化環境和增加藝術氣氛的同時，除了對繪畫作品能夠增加鑒賞眼光外，也能在享受藝術創作中獲得經濟利益。讓畫作收藏者與畫家之間成為色彩藝術交流與**心靈互動**的橋梁，是畫廊經紀人的責任，也是**提升民眾藝術修養**、**拓展繪畫市場**最好的方法。

陽光是彩繪思維與美化心情的能量

　　陽光下，每個人都可以享受到大自然中美麗的色彩，但在沒有陽光的生活環境中，我們必須**激發色彩思維**才能夠創造豐富多彩的生存空間。

　　「色彩再生」是人類觀察陽光色彩後所激發再造陽光色彩環境的自然需求，同時也是實現陽光色彩藝術美化世界的目標。人類追求的自然美色彩觀是建立在陽光色彩的基礎上，而「創意色彩觀」則是人類展現光彩智慧的色彩思維，所以我們如果離開了光源，只能**激發思維之光去享受幻想中的感性色彩了**。

　　「色彩思維」是人類開創綜合藝術的基礎，也是發展科技及探索宇宙奧秘的無形力量。但由於每個人的成長環境與所受的教育都不盡相同，所以**色彩思維無形中也就成為了表達不同色彩觀點及展現個人性格特色的隱形能量**，而也因為每個人的色彩思維各具特色，我們才能夠欣賞到千變萬化的藝術創作與充滿光彩磁波的影視舞臺。

　　色彩思維可以影響我們的情緒與思考能力，而成為我們追求人生目標的光彩資源。如果我們缺少陽光色彩思維，可能就會生活在灰暗及悲觀的思維世界，而無法享受健康的彩色人生了。

色彩思維可以塑造我們的色彩性格與人格特質

人類的交流方式，基本上是透過語言來進行，但也由於全世界大小國家達兩百多個以上，而各國除了自己的母語外，還有各地區的方言千萬種，因此要用語言實現世界各民族的相互溝通，實際上是相當困難的，但「**色彩思維**」卻使人類能夠輕鬆完成**色彩資源分享**的目標。大家都知道，**紅燈停綠燈行，黃燈要注意**，就是全世界各民族都知道的**交通色彩語言**。

「**色彩再生觀念**」基本上是環境色彩或生存色彩設施不能滿足人們需求時，最容易產生的一種思維方式。也因為人類具備了色彩思維的智慧與潛能，我們才能夠看到生活中各種人造的**環境景觀**與經過設計的**產品包裝**。兒童們因為經常接觸色彩鮮豔的玩具，所以想像力豐富，這也是色彩思維的能量釋放。而青少年平常生活在高密度的學習環境中，每天必須面對學校與父母親的管教壓力，只好利用網路遊戲解除壓力，無形中也就關閉了自己所擁有海闊天空的色彩思維之門。

人類啟動「**色彩思維**」，然後創造**生活色彩**來滿足視覺享受，已成為一種自然的生活觀念。「色彩思維」會隨著**年齡、環境、教育、感情、工作、生理、心理現象**不斷地改變，在成長過程中有可能受到環境影響而無法擁有樂觀的色彩思維，最後變成悲觀與缺乏自信的**灰色性格**。「**色彩思維**」除了會影響人類的基本性格外，也會影響我們的藝術氣質與人格。「**色彩思維**」**不僅是人類在成長過程中因為觀察生活萬象及與他人交流互動所累積在思維之中的色感能量**，也是我們改造生活空間及彩繪人性的無形力量，這種力量不但創造了人類的色彩文明，也創造了地球的色彩文化。

「愛美是天性」也是人類具備不同色彩觀點的色彩思維，而形成色彩思維的主要因素除了大環境中的景觀與文化色彩外，也包括了人與人之間的交流色彩。每個人追求的人生觀不一樣，擁有的色彩思維也各具特色。有的人思維靈活，想像力豐富，所有幻想的事從來沒有實現，但卻生活得很輕鬆自然；有些人腳踏實地努力工作了一輩子，但卻活得**很壓抑很痛苦**，這就是不同的**色彩思維**可以美化情緒空間，同樣的也會使悲觀的人心情變灰，所以創造色彩思維中的彩虹空間，除了智慧，還必須擁有陽光心情。

第二節
多元色彩的發展領域

世界萬物基本上都是陽光色彩的帶原者，陽光提供了光彩舞臺的同時，也激發了萬物色彩再生的潛能，使我們可以在陽光的引導下發揮了藝術才華，而與萬物共創多元色彩資源分享的生存空間。

早期的人類在面臨生存壓力時，經常從觀察其他動物或昆蟲的生存技能中學習求生的本能這也是人類與其他景物之間的生存互動所形成的共生需求，而人類開拓多元色彩空間的觀念。基本上是建立在與萬物互享資源的基礎上，因為生態平衡才能使人類在豐富的自然資源中創造健康安全的生存空間。

意識型態色彩與色彩文化

　　色彩因為具備刺激視覺而產生思維印象的功能，因此人類很早以前就知道利用色彩來展現與眾不同或高人一等的**形象地位**。這種從**色彩思維**到**形象包裝**的行為，不但為我們創造了豐富多彩的生活環境，也為人類的意識型態提供了容易分辨及記憶的方法。彩度高、明度高、**光彩磁波強**的色彩比較容易加速腦波的活動而形成活躍的思維能力，一般稱為活力或動感色彩。彩度低、明度低、**磁波能量小**的色彩對我們的視覺及情緒刺激相對也小，我們稱之為穩定或安全色彩。所以用不同色彩來比喻人的**思維想像、意識型態或性格特色**，基本上是以色彩的色相特質為基礎的。例如對**思想靈活、性格樂觀、充滿自信**的人都會採用紅、黃、橙等高彩度的顏色來表示，對於比較**悲觀、缺乏自信或比較固執**的人，一般都會用灰色或黑色的性格來比喻。而色彩文化基本上是人類與大自然之間的互動所形成的生活色彩觀，這也是環境色彩影響我們的思維而產生的色彩再生觀念與創造色彩藝術的自然力量。

　　「**色彩藝術**」除了能展現民族文化的特色外，無形中也會從人類的思考及創造現代文明的智慧中反射出對生活的態度。色彩的運用已從視覺的表面現象進入了**生活用語及學術研究用語的**領域中，這是色彩影響人類進步不可忽視的力量，也是我們運用色彩為自己創造文明生活與思考記憶的「**色感觀念**」。現代人除了擅長運用色彩來美化自己的形象外，也懂得用靈活的「**色彩資源**」來凝聚團隊力量或開拓國際交流舞臺。國旗就是人類**用色彩來團結民族力量**，以展現國家形象最具體的一種用色智慧。而政黨或團隊之間，也經常用各種不同顏色的旗幟或服裝來分辨，這都是色彩在生活中自然形成的一種**色彩文化**。

　　色彩文化的發展一般會隨著科技的進步與生活節奏的加快而不斷的提升與創新，既為我們的生活環境及形象增加了色感魅力，無形中也為不同的意識型態染上了豐富的色彩。例如：紅色的思維、灰色的性格、綠色的生態、黃色的笑話等等這些我們常用的生活用語，相信不必說明或解釋，一般人也都能理解，這也是現代人把自己變得滿身是色的「色不迷人人自迷」的有趣現象。

國旗中的民族文化特色

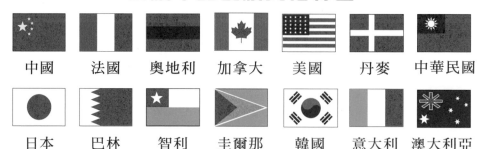

中國	法國	奧地利	加拿大	美國	丹麥	中華民國
日本	巴林	智利	圭爾那	韓國	意大利	澳大利亞

　　人類經常在**景觀設計**上表達自己的**色彩思維與結構理念**。從古埃及的金字塔到近代法國巴黎的艾菲爾鐵塔，我們可以發現，這些建築的外觀雖然氣勢宏偉或充滿陽剛動力，但建築物本身色彩單調，幾乎都在追求以與陽光共舞來展現**色彩之美**為目標。

　　中國的萬里長城和故宮、美國的白宮、英國的白金漢宮、法國的凡爾賽宮等這些地球上最具**權威色彩**的建築都利用**陽光**來加大宏觀雄偉的氣勢與**色彩之美**。建築色彩與造型結構除了可以反射出不同民族的文化特色外，同時也展現了統治者當時的色彩思維與**領導風格**。因為這些代表**權力與政治形象**的建築物如果沒有雄厚的資金加上政府的力量基本上是無法完成的。

　　人類從獨居到群居，最後形成部落或演變成為一個國家，在漫長的發展過程中，各部落為了獲得土地資源與統治權，幾乎離不開你爭我奪的混戰局面，這時能夠分辨敵我的最好方法就是穿上**不同顏色的服飾**或舉起代表不同隊伍的彩色**旗幟**了。

　　從古代的戰爭中，我們可以看到隨著戰馬奔跑的，屬於不同民族或帝國的**彩色旗幟**，這些平時高掛在城堡或宮殿上的**色彩圖案**，不僅成為統治者凝聚民族力量的一種**圖騰象徵**，也是管理人民最有效的政治手段。就像古代中國與歐洲的帝王們喜歡以黃色或紫色來搭配龍騰、虎躍、獅吼等形象以展現自己的**色彩觀與統治力量**。但隨著封建時代的結束，這些當年充滿權威的圖案與尊貴時尚的顏色，目前雖然還有一些國家在使用，卻已經失去了當時的**霸氣與影響力**了。

　　近年來，隨著科技的發展，人類之爭也從古代的野蠻廝殺方式轉變成為現

代文明的「口水之戰」，但代表各方的**色彩之旗**還依然存在，只是為了在交流之時方便懸掛，經過各國協商後，才有了比較統一的規格。無論領土的大小或國民人數的多少，這些代表不同國家的**形象之旗**，永遠都是各國人民心目中最偉大的**色彩藝術形象**。

目前，世界各國的國旗之中我們可以發現，一向被人類認為是色彩之王的「**紅色**」與充滿宇宙宏觀的「**藍色**」幾乎成為了大家展現民族與文化特色的熱門色彩。而星星、太陽、月亮這些象徵宇宙空間的星際圖案也是各國比較喜歡的圖形。

當人類在欣賞濃彩萬象時，除了會帶來視覺震憾及激發自己的色彩思維外，有時也會產生創作的動力，所以政治家及藝術家們才會眼光一致的共同選擇了這些「刺眼」的視覺色彩來代表自己民族或國家的形象。

東西方文化的發展雖然不同，但人類所追求的「**色彩目標**」基本上還是離不開鮮豔的紅、黃、藍、綠、紫等這些濃彩的顏色，這些平時小孩子們最喜歡的色彩，不僅在國際的交流中隨著各國的國旗在藍天、陽光下隨風飄揚外，而充滿多種性格特色的**紅**、**黃**、**綠**三色更是維護地球交通安全不可缺少的主要「**角色**」。

國旗或象**徵團隊精神的旗幟**，幾乎都是人類利用色彩思維所完成的**美術圖形創作**。雖然每個國家的語言或生活方式都不太一樣，但對色彩的視覺觀與心靈感受基本上都是相通的，因此，畫家的繪畫作品才能夠成為國際之間藝術文化交流與互動的**共用資源**。

從各國選擇色彩用於展現民族特色的圖騰之中，我們可以發現，陽光下充滿光彩磁波的紅、黃、藍、綠、紫、白等色一直是人類目光中所追求的共同焦點。這也說明了世界各民族的色彩思維基本上都來源於刺激視覺的色感為基礎，這一點我們可以從各國兒童們平常比較喜歡用鮮豔的顏色彩繪眼中的世界，及選擇高彩度的玩具而得到答案。，但東西方各國後來為什麼會發展成不同的民族風格與文化特色呢，這可能是不同地區的景觀環境彩繪了當地民眾思維所形成的對色彩的情感，而影響了各國人民不同的生活色彩觀，最後反射在塑造民風與改造生活之中，這也是人類的思維色彩觀永遠是主導色彩發展的主要能量。

東西文化與海峽兩岸色彩情

　　東西文化基本上是人類在陽光引導下所創造的歷史文明，也是我們在陽光色彩之中激發色彩思維，而以陽光精神所建築的文化藝術交流空間。由近代的考古文物中，我們可以發現東西文化的色彩觀幾乎都是建立在陽光思維的基礎上，這也說明了古代的人類不分種族與生活的地區，太陽永遠引導著人類走向色彩再生的陽光世界。

　　人類雖然生活在不同的生態環境及擁有不同的膚色、毛髮，但因為可以**共用宏觀自然的陽光資源**，所以我們在陽光思維下，才能夠培養宏觀博愛的色彩再生觀念而成為創造東西文化藝術交流的發展空間。

　　現代網路科技是展現人類光速思維的光彩舞臺，也是促進國際資訊與經貿交流空間的光速能源，雖然東西方的民族特色與溝通的語言都不相同，但所具備的陽光思維和所追求的現代文明與共建世界和平的目標基本上是相同的。所以目前我們才可以輕鬆的享受東西文化交流的樂趣，只要大家能夠擁有陽光心態與共創多元文化的色彩再生觀，自然的，我們就能永遠生活在健康歡樂的光彩世界。

　　觀察兩岸近年來之所以能夠順利開拓出閃亮的經濟發展成果與文化交流空間，主要是因為建立在兩岸同胞同文同種的文化背景基礎上。兩岸同胞從食衣住行、生活習慣到所追求的文化藝術與科技發展幾乎相同。所以目前有很多臺灣同胞已經定居大陸，從就學、工作、購置房產到與大陸同胞結婚生子，已形成密不可分的生命共同體。這也展現了兩岸同胞，除了所具備的毛髮與膚色一樣外，平時的色彩思維與生活方式也相差不遠。色彩思維與形體色彩是兩岸同胞血濃於水、密不可分的文化精神與基因圖騰，因此來自陽光下的「**色彩再生光彩磁波**」所彩繪的博愛人性將印證不久的將來，兩岸同胞的團結合作絕對會邁向和諧共用的統一世界。

第三節
色彩再生中的夢幻空間

　　幻想是人類潛意識中的創意思維，也是色彩再生中的夢幻世界，人類因為有了幻想，所以才激發了光速思維而創造了科技文明，使我們能夠在光彩世界中享受生活的樂趣。

　　雖然有些人認為幻想是不切實際的，也是缺乏理性思考的幼稚行為，但如果人類失去了幻想的潛能與欲望，可能我們就永遠無法實現探索太空及登陸月球的願望。

　　幻想是創造色彩再生的思維動力，也是實現夢幻世界的光彩資源。幻想基本上是生活壓力的積累而形成自我解放現實觀點的行為，也是不滿現實所激發的一種改變生活空間的想像，所以幻想是人類思維色彩中最具創意及充滿光速空間感的思維潛能。

　　幻想的世界千奇百怪，也充滿著夢幻色彩，雖然可以實現的機會很小，但幻想卻是影響人類創造文明與科技不可忽視的力量。所以幻想只要遠離暴力與灰暗的色彩再生觀，就算不能成為改造歷史的藍圖，也可以為自己帶來輕鬆解壓及享受幻想的樂趣

人的「**生理機能**」在正常的睡眠休息後自然就會恢復，這種生生不息的運行規律，也是萬物能夠延續生命及為自己創造生存空間的自然本能。一般具備冬眠習性的動物身材都比較肥胖，相同的，喜歡睡懶覺的人身材也會比較豐滿，這都是「睡眠」帶給動物熱量而增加體重的天然養分。

睡覺是**科學行為**，也是一種**形體藝術的展現**，更是色彩活動的重要空間。一個人如果忙了一天或玩了幾天而沒有好好的睡覺休息，就沒有充足的體力去面對正常的生活或工作挑戰。而一個人的睡姿或睡相如果缺乏美感或鼾聲大作，不但缺乏藝術品味，可能身體健康也有問題，有時還會使「睡友」或室友們討厭。

「睡覺」除了可以為動物們製造「**生生不息**」的活動能量外，無形中也使人類的夢幻世界變成「色彩遊戲」的空間。因此在享受睡眠的同時，也是我們激發「色彩思維」的非常時機。睡眠中的「夢幻色彩」經常會加速思維活動而產生色彩再生的影像，所以有很多科學家在睡夢中得到了啟示，解決了白天無法突破的思考瓶頸，而創造了不少影響人類發展的理論成果與科技產品。

另外，催眠術也是利用人類所擁有的幻想潛能對心理有障礙的人進行情緒治療，使受催眠的人能夠在夢幻中激發色彩思維，而忘掉過去影響自己成長中的不愉快記憶。所以理性及不喜歡幻想的人基本上是無法進入催眠的世界去享受情緒減壓的服務。

人類在睡眠中自然產生的色彩再生影像，不但反映了「日有所思夜有所夢」的生活體驗與現象，也使原來理性的思維領域成為了誇張有趣的思維開放空間。當我們看到一個人**睡姿優美、睡態安詳**時，自然的也可以感受到這個人生活中的滿足與幸福。反之，一個人睡不安寧或經常睡不著也反射了這個人不是心胸鬱悶就是做了虧心事，才無法安眠。

一般孩子的睡眠香而甜，可能是因為白天的色彩玩具或媽媽的愛心讓夢幻世界充滿了甜美回憶。如果我們也能夠學習嬰兒的睡眠習慣，心無雜念，只有色彩思維，相信，也可以像孩子一樣，每天在睡夢中享受夢幻的色彩之美了。

在「夢幻色彩」中創造新的思維空間

　　睡眠色彩也稱夢幻色彩，是影響幼兒智能發展的重要元素。如果我們在成長過程中缺乏健康的色彩環境，或得不到家人的關懷與愛，可能就無法產生形成美夢之色的光彩能源，而培養出充滿健康自信的樂觀性格。

　　一個人如果長期生活在灰暗的環境中，除了容易影響正常的睡眠而產生灰色的思維及形成情緒憂鬱的現象外，無形中也會影響身心的健康與正常的發展。

　　「有夢最美」說明我們在生活中不能沒有健康快樂的幻想，在睡眠中也不能沒有彩虹色彩。健康的睡眠環境所創造的色彩思維與體能再生空間，不但能夠美化情緒，也是我們創造彩色人生與夢幻舞臺的美麗資源。

如果在睡覺前能夠利用十分鐘時間，以樂觀的心態回憶一下一天中所接觸到的**陽光色彩或與他人交流中甜美的微笑臉色**，然後把這些色彩記憶帶入夢中，相信不但不會失眠，有時候還可以為自己創造一個「美夢空間」。

　　人類如果具備了健康的視覺功能就可以隨意掃描任何光彩影像。睜開眼是彩色的視覺空間，閉上眼就進入夢幻中的「色彩思維空間」。當然，夢幻色彩也給人類提供了一個每天更新的**「創意元素」**，那也是存在於每個人思維中的「再生能量」。如果你的思維系統長期沒有更新或是未將系統中的內容分配管理，那你可能就無法享受**「色彩」**為你創造的再生資源了。

　　「睡覺」是生物進化及成長中重建色彩再生的基本動力，尤其是思維能量高於其他動物的人類。當精力耗盡而不能好好地睡眠以補充體力時，疾病和精神壓力就會立刻呈現，而且思考能力也不能有效集中，如果長期嚴重失眠的話，可能就會失去記憶與色彩再生的能力了。

　　人類常常喜歡以表面的**「視覺直觀」**來看色彩，其實色彩中的光彩能量經常隱藏於人類的夢幻世界中，有人認為睡覺時才會作夢，而忽略了很多喜歡做「白日夢」的人常常會在忽然之間無意識中說出驚人的夢話。這種閃電般的「色彩再生能量」經常使「白日夢」的世界充滿著無限的色彩資源與發展空間，就好像夢中的顏色很容易成為人類深刻的記憶一樣。

　　睡一個美覺雖然可以使人們的體能再生，但缺乏「色彩再生」觀念的人可能不會利用「睡眠」時間去創造自己的另外一個思維空間。

　　人有了**「思維運動」**才會產生正確的行動方向，所以如果平常能夠選擇色彩比較活潑或浪漫的房間進行睡眠前的「理性思維活動」，相信對第二天或以後的工作將會產生很大的幫助。所以抱著色彩睡覺除了可能創造「美夢成真」的事實外，無形中也會使自己的生活變得豐富多彩。

3

「光彩能源」
神奇的色彩磁場

光與色是共生體，沒有光，基本上我們是看不到任何顏色的，色來源於光，所以蘊藏著豐富的光彩磁波能量。人類是感光體也是發光體，所以在我們的思維之中也積累著無限量的光彩磁波能量。人類在光的世界不僅是色彩再生體，也是光彩放射體，因此我們在不同的光彩環境中會自然的與環境中所放射出的光彩磁波交集與共振，而形成千變萬化及充滿光波色質子能量的色彩磁場大環境，這種由天、地、人共同創造的神奇光彩磁波能量空間，也是影響萬物生存不可忽視的磁場能量。

生活中我們看到的各種色彩基本上都是不同長短及不一樣的光波結晶所形成的視覺影像，這些來自光波中的色彩影像會隨著光源活動而釋放出不同的光彩磁波量，除了很容易影響我們的思維，也可能為我們的情緒染上不同的色彩，使我們的臉色與表情變得五顏六色。因此人類的喜怒哀樂所展現的不僅是臉上的顏色，也是「光彩能源」進入人類思維與情緒世界中所產生的光彩磁波反射現象。

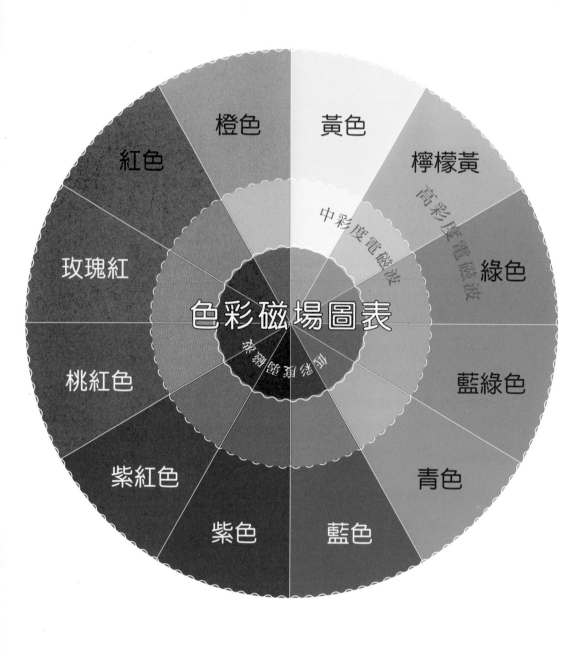

第一節
宇宙中的「光彩磁場」

　　地球有南北兩大磁場，磁場中的磁波會影響生物的**生存環境**。人類從發現大自然中的**磁場現象**後，就開始了一系列的探索與研究，而發明了**指南針和羅盤**使人類在航行中不會迷失方向。雖然我們平常生活在充滿光源活動的光彩磁波環境中，但這些磁波是微量的，基本上我們也感受不到。而人造色彩也會在光源中釋放出不穩定的色磁波。並形成影響我們身心健康的磁場空間，所以為自己創造健康的色彩環境是非常重要的。

　　什麼色彩比較能夠釋放出有益我們身心健康的**光彩磁波**？自己平常比較喜歡什麼顏色，或者看到什麼顏色會覺得有些煩悶或不舒服？會產生這種影響我們**情緒變化**的原因其實都是**光彩磁場**。因為每個人對色彩的**視覺與心情感受**會隨著**時空環境**的不同而改變，這也是**色彩磁波**影響人類情緒的一種神奇力量。因此我們才會發現，快樂的時候與心情低落的時候看相同色彩所產生的心理感受是不同的，這也是色彩磁波與人類心靈互動形成的一種神奇的反射現象。**光彩磁場**中所產生的磁波不僅對我們的視覺會產生刺激而導入高能量或低能量的磁波來影響人類的情緒，另外對色彩敏感度比一般人高的畫家來說，色彩可能會產生數倍以上的**光彩磁波能量**，來刺激畫家的思維而創造出豐富多彩的繪畫作品。

　　有的畫家對色彩的**磁波感應特別敏感**，一看到鮮豔的顏色就有一種創作的衝動與慾望。而這些藝術家思維中的**光彩磁波能量**經常也會反射在自己的繪畫作品中，不但容易引起人們的**視覺與心靈共鳴**，無形中也會為環境空間帶來更多的色彩能量。雖然具備藝術潛能的畫家可能很會使用各種不同的色彩來創造獨特的作品，但是往往因為不瞭解蘊藏在色彩中的磁波，而無法畫出感人或帶給人們身心健康的作品。這也是造成很多畫家雖然廉價出售心血畫作，但還是得不到市場的肯定，而最後變成缺乏光彩磁波動力的工藝畫匠。

光彩磁波是影響視覺與身心健康的能量

大自然中的植物顏色在陽光照射之下**彩度高、磁波強**,可以降低人類的煩躁情緒而產生減壓的效果,因此科學家把這種大自然中神奇的「光彩磁波」稱為最環保的健康能量。森林中的**綠樹、紅花**及各種鮮果在陽光下基本上都會釋放出有益萬物生長的光彩強磁波,所以也被人類稱為大自然最美麗的光彩資源。

藍天與海洋的顏色會隨著陽光與氣候的變化產生比較不穩定的**磁波起伏現象**。因此,對人類的**視覺與情緒**的影響衝擊力也比較大,科學家們曾經做過調研後發現,居住在森林裡的人一般都比住在海邊或漁村的人壽命長,這可能與大自然中的色彩磁場有關吧。

人工色彩中的磁波律動與大自然中的色彩磁波不同,因此對我們的視覺與情緒也會產生不同的影響,人工色彩一般不具備生命的活力,因此也稱為碳化色彩,所以經常處在高彩度或是長期在燈光色彩下工作的人由於接觸的都是「碳化色彩」,因此比較容易造成情緒的不穩定與視覺壓迫感。

高彩度的人工色彩強磁波,雖然能夠吸引人類的視覺而達到刺激腦波,增加思維想像與創意的功能,但如果長時間處在高彩度的人工色彩磁場中,會感受到無形的壓力,而產生情緒不安的煩躁現象。因此一些長期生活在影視圈的演出人員或歌舞演員,經常會依賴酒精或毒品來緩解壓力,可能也與明星們必須長時間接觸人工色彩中的強磁波有關。

一般家庭有時候也會購買一些濃彩畫作或風景畫來裝飾生活空間,在美化居家環境的同時也可以為自己及家人帶來生活的情趣與動力,這不僅合乎**空間色彩美學觀念**,無形中也彩繪了全家人的身心健康。

光彩磁波是彩繪情緒空間的元素

　　大自然「色彩」基本上來源於陽光，因為具備了健康的「光彩磁波輻射能量」，所以可以有效的降低現代人因為生活或工作中所產生的視覺疲勞與情緒壓力。大自然色彩會隨著陽光的時空轉移釋放出不同的「光彩磁波量」而影響動、植物的生長與健康。

　　陽光色彩中因為充滿著有益我們身心健康的光彩磁波能量，所以有很多畫家喜歡在陽光下彩繪千變萬化的大自然景觀，以展現個人輕鬆與樂觀的創作意念，而人工色彩中由於隱藏著不穩定的色磁波量，因此當人們缺乏正確的用色觀念時，可能就會使生活環境中產生色彩壓力。雖然有的藝術家不一定了解「色磁波」中的輻射量，但在創作中總離不開選擇幾種自己比較喜歡的色彩，而在表達自己的思維與創意中，經常受到「色磁波」的影響，因此作品中可以反射出畫家受到色彩磁波刺激所產生的用色慾望。而這種受色磁波影響的用色觀無形中就成為了畫家創作中的色彩風格。

　　另外，「**色磁波**」也經常影響著男女之間的偶然相遇，一般會吸引異性眼光的，除了對方的舉止談吐外，有時候外在的形象打扮，包括服飾的顏色，都是創造交流條件的主要原因。而隱藏在人們服裝及臉色中的色彩磁波能量，自然的就成為刺激人類視覺及拓展我們心靈空間的一種神秘元素。

　　色彩磁場中的「**色磁波**」除了會影響我們的情緒，也會為老年人帶來青春的活力。在影視節目中，我們經常會看到美國退休老人喜歡穿著花衣服到處旅遊，而年長的女士則喜歡用濃妝豔抹來展現自己的魅力。花衣服及濃彩中的色磁波不但增加了老年人的生活動力，無形中也延長了他們的生命。而國內有一些退休的老人因為平常比較喜歡穿深色的服裝，在缺少色磁波的視覺動力下，就顯得缺乏生活激情與活力，自然的平常也就比較容易生病了。

第二節
電視動畫片與電影中的
「光彩磁波」能量

　　動畫中的「**光彩磁波**」除了可以增加孩子的想像力與學習能力外，同時也具備了激發青少年們色彩思維的功能。所以美國人經常透過動畫來展現先進的電影科技與影視文化的特色，從而創造了美國動畫產業的世界奇蹟。美國是一個全民動畫的國家，幾乎所有的人都喜歡看動畫片。動畫色彩中閃亮的「**光彩磁波**」，不但激發了美國人的**彩虹思維**，無形中也使美國人喜歡各種鮮豔的色彩。從好萊塢環球影城中的科幻色彩到迪斯耐樂園中充滿歡樂歌聲的童話色彩。不僅滿足兒童們天真浪漫的幻想，也使很多成年人找回童年美麗的回憶。

另外，從都市建築到生活環境、從旅遊景觀到辦公場所、從消費空間到形象包裝等多元化的色彩運用，不但展現了美國人靈活用色的科技觀念，無形中也彩繪了民眾的色彩思維及成為主導世界色彩產業發展的影視大國。濃彩中的色磁波不但豐富了美國人的生活景觀，也開拓了人與人之間的交流空間。美國人比較喜歡用輕鬆的生活態度去追求自己的生存空間，而不喜歡用比較的方式去增加自己的情緒壓力，這也是美國發展色彩文化的宏觀特色。

美國的卡通動畫幾乎都是在娛樂中啟發孩子們的想像力與培養孩子樂觀的生活態度。與朋友分享快樂、與萬物共創視覺享受是美國人在動畫片中所闡釋的一種處事哲學，就是壞蛋也有善良的本性與社會責任心。因此美國的卡通造型師經常會用濃彩的外型來增加壞蛋角色的色磁波量以達到戲劇的張力與視覺效果。所以壞蛋經常比善良的主角更容易引起觀眾的好奇與同情，尤其是年輕人，在影視節目中看到警察抓不到壞蛋時不但會拍手叫好，有時候還會譏笑警察是笨蛋。千變萬化的色彩影像使動畫中的光彩磁波不但美化了孩子們的思維世界，也是培養青少年藝術潛能的最好資源。電影動畫與電視動畫片中的色彩磁波量基本上沒有什麼不同，但因為目前的電影動畫片幾乎都以 3D 的方式製作，所以在場景與演員的色彩空間感變大的同時彩度也會增加。因此會產生比較高的**色磁波量**，另外電影院中因為有完善的立體環繞音效刺激觀眾的聽覺，無形中也會使色磁波量加大，所以當觀眾在四周黑暗的電影院中觀賞動畫大片時，當然會有一種視覺與心靈互動的強烈感受與享受。

動畫片中的「**色磁波**」除了會隨著聲音及光影產生不同的色磁波量外，也會隨著演員演出的動作或情緒變化增加或減少磁波量。所以一般靜態的繪畫作品基本上只會隨著每個人對色彩的感受產生不同磁波量，而不會像影視節目一樣，隨著場景的變化或燈光效果把色磁波變成千變萬化的舞台演員。

「光彩磁波」是創造色彩產業的宏觀能量

　　「光彩磁波」是一種來自各種不同光源中的磁場能量，除了可以影響我們的視覺與情緒外，無形中也會使我們產生消費的慾望，因此使用「色彩」來加大市場空間與創造經濟效益，不僅合乎科學經營理念也是開拓現代色彩產業最好的時機。

　　最近數十年來歐美一些科技比較發達的地區，包括美國好萊塢的環球片廠、洛杉磯的迪士尼樂園、拉斯維加斯的賭城、法國的羅浮宮、凡爾賽宮、英國倫敦的古城堡等，都是以光源能量中的色彩磁場來展現都市景觀的魅力以吸引世界各地的觀光客。

　　除外學校中也非常重視**色彩教學**，從小學到大學，具備藝術潛能與美術才華的學生都可以申請獎學金或領取贊助費。一般家庭平時也會在房間內掛上自己手繪或小孩的美術作品以美化居家環境，而大型企業的老闆經常會買一些**色彩豐富**的現代繪畫創作來增加辦公室的藝術品味。

　　色彩中的光彩磁波不但形成了一個充滿藝術氣息的「色彩磁場」，無形中也豐富了人們的思維想像與交流空間。而使更多的企業也透過**色彩磁波來創造商機**，從色彩繽紛的小 PIZZA、造型活潑的漢堡到營業場所中的色彩環境，從衛生間牆上的彩色掛圖到溫馨的彩色燈光加上服務人員身上充滿自信的工作彩裝，不但展現了企業利用色彩磁場來吸引消費者的眼光，無形中也為現代消費者創造一個豐富視覺與心靈享受的消費環境。

4

色彩移動空間新觀念

色彩會隨著陽光或燈光的移動釋放出刺激我們視覺的色磁波,而色彩在移動中更能產生千變萬化的光彩磁波以達到與環境景觀共創閃亮律動的視感效果,所以很多企業才會選擇透過公共的交通工具來宣傳自己所研發的新產品,以創造色彩移動中所開拓的無限商機。而現代大、小城市也經常使用色彩鮮豔、充滿商業氣息的各種數位化霓虹燈或超廣角影像大螢幕來展現都市的文化特色與繁榮景觀。

近幾年來色彩移動觀念從影視傳播到網路世界已經成為全球經貿文化與政治外交中不可缺少的光波資源,而隨著高科技的來臨,我們應該如何運用色彩移動空間新概念來創造一個美化生活與經濟發展的視覺空間呢?這就是本章所要探討的。

第一節
現代人的「色彩移動」觀念

　　人類雖然不斷的開拓**色彩資源**來滿足自己的視覺享受，但豐富多變的色彩環境與生活空間無形中也製造了不少的**「色災問題」**。從網路遊戲中的暴力色彩到缺乏陽光思維的動畫形象色彩，不但容易傷害青少年的身心健康也會影響兒童們的**智能開發**。

　　雖然現代化的教育制度為我們的下一代提供了增加智能與培養人格的學習空間，但色彩藝術教育卻充滿著千變萬化的情感活動與智慧的光彩。所以當教育家為學生們設計出合乎視覺美學與色感現象的配色規格後，設計師及老師們可以比較輕鬆的從事色彩設計及教學的工作，但無形中也縮小了色彩的表演空間。

　　如果色彩只能豐富我們的視覺空間而不能豐富我們的思維，或者我們必須按照視覺規律的色彩組合去美化生活，去創造景觀，那將來我們在生活中所看到的將是豐富多彩的色塊拼圖，而不是充滿希望與活力的色彩世界。

　　目前有很多非專業的美術老師喜歡用公式化的色彩觀念來教育學生，這種強調視覺美感的色彩搭配與組合，雖然能夠培養學生的視覺色彩觀，卻縮小了學生們激發色彩思維的想像空間，因此我們有不少的繪畫與藝術品創作直到今天還存在歐、美、日等國色彩潮流的影子，而無法開創屬於自己民族文化特色的色彩風格，這是值得我們深思的問題。「色彩移動」在視覺上可能只是跳躍的色塊，但對人類的思維活動卻好像充滿著奇妙與輕快的音符一樣，除了可以增加我們的生活樂趣外，也可以為我們拓展更寬廣的心靈空間。

　　「色彩移動」的概念不僅是改造環境景觀的顏色，也是提升個人色彩修養，而為自己開拓色彩思維的新觀念。當一個教師只會依賴課程內容去教育孩子，而不能以幽默有趣的色彩情趣或語言去彩繪學生的思維時，那將來接受教育的孩子可能只是符合工廠生產規格的商品，絕不是未來建設國家的宏觀人才。

色彩移動與景觀美學

「色彩移動」可以快速的增加光彩磁波量，而達到刺激視覺與開拓我們思維想像的功能，因此當我們看到影視動畫或歌舞節目中，不同色彩的影像移動或場景變化時，就會產生一種強烈的視覺感受而影響自己的思維與心情。所以人類經常會利用「色彩移動」中的環境空間來增加生活的情趣與享受，尤其是家長們平時喜歡買一些色彩活潑的玩具或布偶來佈置兒童房間，讓孩子可以在色彩繽紛的成長環境裡豐富思維及啟發自己的藝術潛能。

用色彩移動來增加空間變化的教育觀念最早被運用於幼稚園的環境規劃中，讓幼兒能夠在**色彩移動的遊戲空間裡培養靈活的想像力與學習動力**。另外，也有很多企業擅長利用冬暖夏涼的視覺色彩觀來規劃環境以吸引消費者而創造熱鬧及溫馨的營業氣氛。

「色彩移動」除了可以為人類創造豐富多彩的生存環境外，也可以提升我們的藝術修養與文化氣質。平時我們可以隨著季節的變化選用不同色調的彩圖或窗簾來美化生活環境，以達到**冬暖夏涼的視覺感受**，這樣除了可以節約能源外，也可以增加生活情趣與樂趣。另外「色彩移動」的觀念也可用於服飾搭配，來展現自己的形象魅力以吸引他人而達到創造個人舞臺的機會。

「色彩移動」也是拓展人類想像空間的重要能量，尤其是人與人之間的溝通。從外形的打扮到心靈的交流，「色彩移動」中的**磁波量**經常扮演著穩定與創造機會的力量。如何運用色彩移動中的能量為自己或社會開拓更寬廣的發展空間，目前已成為各國政府美化都市景觀提升民眾藝術修養，促進經濟繁榮，創造就業機會及推廣文化建設的重要政策。

第二節
色彩移動中的思維空間

「色彩移動空間」不僅可以擴大視覺觀察的領域，無形中也為消費大眾創造更合乎環保觀念及有益身心健康的購物環境。

目前國內有多家知名的速食連鎖店在提供快餐服務的同時，經常會隨著季節的變化採用色彩移動的方式規劃設計色彩活潑、空間明亮的消費環境來展現企業關懷顧客用餐環境的經營理念，而一般星級賓館或大飯店也會在接待大廳或客房內掛上不同色調的藝術圖畫。這些以色彩移動的方式來增加營業場所的空間美感，不但為企業開拓了更寬廣的發展商機，也為顧客帶來了美好溫馨的甜美回憶。

「色彩移動」在推動人們交流空間的同時，也會激發我們的色彩思維，而為自己創造出更豐富的生活色彩。

「色彩移動」是實踐色彩再生的科學觀念，色彩的移動很容易影響我們的視覺而產生思維再造的慾望，這種思維的活動現象也就是激發「色彩再生」的力量。「色彩再生」是把色彩思維轉化為思維色彩，創造出「忘我」、「重建自我」的思維新空間。

所謂「忘我」當然是徹底消滅過時或缺乏未來感的傳統觀念，「重建自我」指的是重新認清現實，重新為自己探索最有利的發展方向。

因此「色彩移動」不僅可以運用在生活空間的改造、工作環境的規劃、專業能力的提升上，也是建立幼兒成長環境與培養藝術潛能最符合科學觀念的方法。當然對於拓展及創造有利自己學習及發展的空間，透過「色彩移動」都能發揮有效及神奇的力量。

5

色彩再生與科技思維

傳統的觀念中，我們會認為「科學研究」是嚴謹而理性的工作，藝術創作則是感性與浪漫的思維展現。

當我們把科學與藝術透過色彩再生的思維方式自然的結合在一起時，就會發現理性與感性之間的互動不但加大了我們的思維空間，無形中也讓科學研究變得充滿豐富的思維色彩與宏觀的自信能量。

這種具備科學精神的思維色彩對我們的人格與潛能開發、對個人發展的方向定位、人際交流互動、老師的教育觀、孩子的成長、科技的研發及對企業的經營管理等都可以發揮無形的助力而創造出更寬廣的發展空間。

第一節
色彩再生中的科學色彩

　　地球公轉的速度與時間啟發人類發明了一套生活作息的計算公式，也是我們所說的曆法。曆法的設計使我們對不同季節的天氣變化，對時間與空間的掌握，有了一個比較合乎科學的概念。人類發明曆法也是對時光**色彩重新規劃**所展現的再生手法。地球的「生態色彩」在陽光下充滿著生機與活力，這也是光彩中的形體**「色」**相，而**「彩」**指的是地球公轉中所產生不同的季節與天氣變化；「再生」是人類思維與智慧的運行能量。因此在太陽為地球提供了色彩再生的生態環境下，人類才能夠發揮色彩再生的智慧，創造出生生不息及與地球共生的發展空間。

　　地球的生存空間也是科學家們所說的**宇宙空間**，是很難用統計學的計算方式去測量與估計的。所以宇宙給了人類無限想像空間的同時，也帶給了我們**浪漫的幻想與理性的科學觀**。**人類因為具備了感性和理性的綜合思維**才會產生挑戰現實的慾望，這就是人類開拓生存空間的科學藝術。人類有了科學與藝術的思維創意，才會產生登陸月球的夢想，並用科學技術實現了這一想法。

　　以宇宙為中心所激發的「**色彩再生觀**」是人類的「**理性幻想**」，也是運用科學技術打破傳統神話再造夢想世界的一種感性思維。現在人類又在建築一個美麗、浪漫的火星之夢，相信不久的將來，我們可能會看到年輕人在火星上舉行浪漫的婚禮，而再次實現了**色彩再生的科學夢想**。

科藝思維與色彩再生資源

「科學研究」主要的目的是探索真相及用科學的方法去解決人類面臨的生存問題，以創造一個更適合我們未來發展的生活空間。藝術則是人類在生態環境的基礎上透過色彩再生的手法以感性思維所開拓的心靈美學空間，其中美術與音樂不但展現了人類創造視聽藝術的智慧，也滿足了大家追求心靈之美的享受。

藝術的「**浪漫之圓**」與科學的「**理性之剛**」經過「**色彩思維與科學觀念**」的交流後變成了「科學藝術」。科學家們從此不必看任何物體都用顯微鏡，做任何事也不必像解剖學一樣追根究底。科學家們也可以在生活中享受浪漫的色彩之美，然後發揮藝術的潛能，研發出實用美麗的科技成果。

科學加上藝術，科學家們可以追求浪漫的生活。「**感性的色彩再生**」可以讓科學家的思維變成科學活動的夢幻空間，而讓科學家們活得輕鬆開心、活得充滿藝術品味。

雖然科學與藝術基本上是不同領域的**思維空間**，但研究科學如果缺少了**生活藝術的品味與視覺美學的觀念**，我們就看不到造型優美或形象亮麗的各種科技產品了。當科學家們擁有了充滿色彩美感的研究環境時，自然的所有的研究成果，包括各種產品也會充滿著形象之美。而藝術家們如果也具備了科學的求真精神，相信我們才能夠看到符合身心健康的各類藝術品創作。

科藝結合的「**色彩再生觀**」讓科學與藝術成為了人類創造科技之美的元素，也是開拓人類生活空間之美的自然資源。所以未來讀理科的同學們有必要選修現代藝術與美學課程，而藝術學院的教師們也可以研究科學精神，這也是科學與藝術之間互動所創造的科藝資源，不僅可以美化我們的生活，無形中也能減少社會的暴戾之氣。

第二節
色彩人格與藝術潛能開發

　　「**色彩人格**」指的就是個人的**藝術修養與文化氣質**。具備「色彩人格」特質的人不一定是藝術家或畫家，但對生活充滿熱忱，平常喜歡運用陽光思維去創造樂觀博愛的交流空間。生活中除了喜歡利用環境資源來充實自己的藝術知識及參加藝術活動外，也喜歡與別人分享自己所擁有的藝術資源。

　　色彩人格並不一定要建立在富裕的物質條件基礎上，而是在生活中充滿樂觀與自信，並懂得尊重別人及用愛心去關懷社會。

　　所以色彩人格是弘揚人性之愛與藝術之美的博愛型人格，具備色彩人格特質的人談吐幽默，充滿熱情，喜歡藝術，喜歡幫助別人，也是比較受大眾歡迎的魅力型人物。

塑造色彩人格的基本元素

文化修養與藝術氣質是展現個人魅力與性格特色的內在修養。文化和環境會影響我們的思維方向，卻很難培養出個人的知識內涵。所以在日常生活中必須不斷的學習與充實新的知識才會讓自己變得博學與自信，就好像住在圖書館或學校裡的工友，雖然每天都會與圖書或學問較好的人接觸，但自己從來不去看書，也沒有機會與有學問的人交流，在這種文化氣息濃厚的環境中可能會變得做事謹慎、負責，對周邊的人也很有禮貌，但內在思維卻無法表現出豐富的學識修養與文化內涵。這也證實了知識與文化修養不能依賴外在環境就可以塑造而成的，必須要靠自己不斷的充實與學習。

相同的道理，**「藝術氣質」**也不是每天住在畫廊裡或打扮得花枝招展就可以擁有的內在修養。「藝術氣質」除了要具備宏觀多元的文化基礎外，也必須擁有豐富多彩的想像思維。「藝術內涵」是博學知識、色彩思維加上樂觀自信的人文氣質，而不是自私或學歷高的人就能夠擁有的人格特質。畫家雖然很會用顏色，但平常如果不去接觸大自然，那在繪畫中就很難表現出宏觀豁達的色彩氣質。就好像身穿彩服的舞臺演員，在五顏六色的燈光照射下，雖然色彩亮麗、魅力十足，但如果其本身缺少豐富的知識與文化修養還是很難從眼神或言談中釋放出智慧與自信的色彩氣質。曾經有位知名的武打明星，因為文化水平不高，又缺乏藝術修養，所以在飾演諸葛亮角色時不但得不到觀眾的認同，無形中也傷害了自己原來良好的功夫演員形象，這也說明了文化修養與藝術氣質所展現出的博學與智慧的形象是很難快速培養的。

培養藝術修養中的**「色彩氣質」**可以從擁抱大自然環境及改造生活空間開始，然後從欣賞藝術品到豐富自己的色彩思維，可以走入藝術家的思維領域裡去瞭解他們在美術或音樂中所表達的情感世界。只要多去觀察藝術環境，然後身臨其境的感受和積累藝術修養，自然的我們就會輕鬆流露出無形的藝術眼光與色彩氣質之風采了。

雖然擁有博學知識和宏觀的心態，可以自然的反射出個人的文化修養與氣質，但如果做任何事只追求符合邏輯與理性而不能以輕鬆浪漫的感性思維去享受生活中與別人交流的幽默感，那可能只是充滿學識風範的專家學者，而不是一個懂得與別人分享色彩資源的生活藝術家。

色彩人格是樂觀、博愛、幽默的思維氣質

色彩中雖然充滿著千變萬化的光彩磁波，但每種色彩在進入人類的視覺空間後，就會形成以人的思維所主導而反射在環境中的光彩磁波量，因此我們只要以陽光思維去欣賞或運用色彩基本上都可以為自己帶來樂觀的好心情。

每個身心健康的人基本上都具備了對各種不同色彩的感知能力與運用色彩來管理情緒的思維潛能。但如何掌握性格特色及運用個人所擁有的思維色彩特質來為自己未來的發展規劃方向，常是影響個人一生成敗的重要因素，性格色彩的形成除了遺傳基因與成長的環境外，我們所擁有的色感智慧與藝術才華基本上都來自於後天教育與自我努力。知識教育以學校為主但也有自學成材的，人格教育則會受父母及親朋好友的影響，如果生長在缺乏健康色彩的家庭環境中，就是擁有了高智慧與高學歷也是很難為自己開拓出樂觀多彩的發展空間。

說到環境，如果以培養人才的科學觀念，物質條件好、生活條件優越的人處在安逸的環境中，受教育的機會比物質環境差的人多，但同時可能會把這些資源用於玩樂之中，最後失去了思維再生的求知動力，所以歷史上有很多成功的偉大人物小時候雖然處在惡劣的成長環境中，但最後還是靠自身的努力艱苦奮鬥的為自己創造了閃亮的人生舞台。也有一些傑出的成功人士，雖然在自己的事業領域裡創造了讓人羨慕的成就，但有時候會用自私的手段打擊或傷害對手來達到擴大自己事業的目的。這種具備雙重或多重性格傾向的特殊人物經常會以偏激的方式解決問題，但外表可能會打扮得魅力十足，利用偽裝的文化修養與博愛的人格特質來獲取週邊人的信任與支持。所以物質環境的好壞不是決定一個人是否受到大家肯定的成功因素，而具備樂觀、博愛、幽默的「色彩人格」才能夠為社會創造和諧與健康的公眾環境。

當然對成功的認知每個人的觀點可能也不盡相同。具備宏觀志向的人，所追求的可能是成為知名的政治家、科學家、藝術家、企業家或教育家；而比較知足常樂的人可能只希望工作安定、家庭生活美滿就歡樂無限了。所以目標不同的人，其具備的色彩人格特質與色彩思維也會隨著個人的生活觀而有所不同。

色彩思維中的性格特質與發展定位

　　雖然每個人的思維想像都會受到成長環境與教育制度的影響而不太一樣，可是在幻想中創造快樂是大家所擁有的想像資源。「天堂是幸福與和平的世界」就是人類把自己的想像空間比喻成宇宙，以滿足信徒們追求無憂無慮的永生世界。每個人都有屬於自己的「**思維空間**」，而思維空間就好像私人銀行一樣，可以運用經營與管理的方式去創造更多的財富。人類的腦部結構雖然很小，卻能運用團結合作的力量增加無限的資源，使地球能夠變成宇宙中資源最豐富的星球。

　　每個人的「思維空間」都可以容納不同領域的知識與記憶，當我們不斷地吸收別人的經驗或努力去增加自己的知識時，我們的思維空間裡就充滿了別人無法盜取的資源財富。這些財富就是智慧的能量，它不但可以幫助您解決困難，也很容易為您創造出一片精彩及充滿希望的明天。「懷才不遇」或「**學非所用**」目前已成為大都市中一些年輕人煩惱與痛苦的根源，很多人因為缺乏正確的發展方向及對職業生涯的規劃，因此在競爭激烈的職場中失去了個人發揮專長的機會，而成為受旁人譏笑的啃老族，這不但是對個人的傷害也是社會的損失。

　　可能很多人會用統計學的觀念去計算自己求學讀書的時間，但卻很少人會去研究自己智慧成長或者潛能開發的時間。也因為大部分的人經常忽略了掌握及評估現實，所以只能隨著環境的變化選擇自己學習或充實技能的方向，結果等到了進入職場後，才發現自己的專業及職業觀念竟然離自己原來所預定的目標距離那麼遙遠。

　　無法正確評估自己的**能量及預測職業技能**的發展方向，而使自己遭遇挫折，對家庭對自己都是無形的資源浪費。潛能開發就好像用筷子去挑袋子裡比較大的花生，如果我們改變方式，不用筷子，而用手抓一把，可能就比較容易找到目標。把視野加大空間與深度，不但資源豐富了自然的機會也多了。讓思維增加色彩，我們發展的舞臺也就充滿了無限的希望。

　　目前有很多年輕人在選擇自己的學習環境及就業方向時，經常忽略了對自己的興趣、潛能及所學專業的**市場遠景做詳細的評估與定位**，只是一味

的隨著熱潮的時尚行業盲目跟進。這種只考慮現在並缺少宏觀遠見的做法，不但容易迷失方向，也容易埋沒自己原來所具備的內在潛能與發展的實力。

簡單的說，有些人從小喜歡繪畫或音樂，但由於當時的環境，這種藝術潛能因缺乏**經濟現值**而不被重視，因此就選擇比較熱門的電子商務或會計等專業學校就讀，但畢業後才發現，面臨的卻是激烈的競爭與供過於求的就業問題。雖然每個人幾乎都具備藝術潛能，但有時卻由於受到時間與空間的影響而喪失了發揮的機會，這是很可惜的事。因此在選擇專業或對未來發展做職業規劃時，最好先謹慎的分析自己所具備的條件和適合發展的目標後再做決定，以免浪費了時間、精力和金錢。近年來隨著網絡的發展，全球已經形成一個龐大的經濟體，而任何國家的經濟發展幾乎都與這個經濟體系的運轉息息相關，如果我們不了解國際經濟發展的現況與未來，也就無法掌握國內經濟的走勢及未來人力資源的需求種類與方向，就如同不了解色彩的特性而盲目用色，最後是既浪費資源又影響了自己的形象。

其實想找一份合適的工作並不難，中醫師們經常以「**察言觀色**」來診斷病患的生理疾病，這也說明了「**臉色**」基本上是反映自己或為自己創造有利條件的無形資源。所謂「**察言**」就是去瞭解別人話裡的含意，「**觀色**」當然是觀察對方的臉色和環境的顏色。所以我們平時只要冷靜的思考自己比較喜歡穿什麼顏色的衣服，喜歡住在什麼顏色的房間裡，喜歡買什麼顏色的日常用品，當我們把日常生活中最喜歡的環境色彩加上服裝色彩，歸納整理一下，就可以測試出自己的性格色彩了。瞭解自己的性格色彩後再去找自己喜歡的企業與工作場所就對了，因為大型企業，基本上都有自己一套完整的包括**形象**、**工作環境**、**經營管理**等色彩識別系統的定位。

例如，食品企業的工作環境與員工服裝基本上會使用明亮活潑的色彩為主，如果你不喜歡充滿活力的鮮豔色彩，就不適合在此環境中工作。因此色彩定位常常會影響到我們的工作，甚至未來的發展。每個人的思維都是「**色彩再生**」的夢幻工廠，人類雖然是地球上思維能力最豐富的創造者，但也最容易封閉自己的想像思維。我們經常以「**視覺印象**」去判斷自己前進的方向，而往往忽略了運用色彩思維去計畫未來發展的目標。所以常抱怨社會太複雜，沒有分配給自己一個合理的發展空間，其實所有的結果或成果都在自己思維及行動中。失敗是成功的基礎，也是運用「**色彩再生**」來展現形象與智慧而為個人重新定位及發展的最好時機。

第三節
微笑是拓展交流空間的魅力彩虹

微笑永遠是創造機會的光彩能量

　　色彩在光源活動中不僅美化了我們的生活空間，也是塑造個人形象不可缺的光彩資源。大自然色彩中因為充滿著陽光能源，因此會形成千變萬化的磁場空間而影響我們的視覺與情緒。所以當我們在陽光下看到紅色的蘋果時可能就會感到快樂與開心，就好像看到臉蛋長得像紅蘋果一樣的可愛小女孩。而看到綠色的遠山時會覺得環保與健康，接著仰望藍天與白雲會立刻呼吸到自然新鮮的空氣而頓感舒暢與輕鬆。

　　大自然色彩因為具備了釋放有益我們身心健康的光彩磁波輻射能量，所以自然的形成了與人類共生的**情緒變化空間**。因此當我們看到他人微笑的表情時就會自然感受到對方的臉是橙色的，心情是充滿溫馨與熱情的。

　　橙色是「**微笑色彩**」，也是充滿青春活力的時尚色彩，所以廚師喜歡用橙色的蔬果來創造微笑服務的熱忱。雖然世界各民族對色彩的認知與觀色後所產生的情緒反應不盡相同，但「橙色」因為具備紅色的博愛與熱情，同時又擁有了閃亮迷人的黃色魅力，所以基本上已被國際社會公認為最能代表「**微笑形象**」的色彩。

　　色彩是一種語言，一種千變萬化的無聲語言。色彩是一種視覺享受，也是一種心靈感受。人們以充滿微笑的橙色面對世界，用樂觀的綠色面對生活，相信人生也會是健康快樂的。生活中雖然每個人都忙於自己的工作，而無法到處向陌生人打招呼，但有時我們在電梯中可能會遇到不認識的人主動的以微笑的表情向您問好，這時候您會感受到溫馨與關懷，而為雙方創造一個交流的機會。所以我們應該常常把微笑帶在身邊，然後送給身邊的陌生人，共同分享微笑的心情與微笑的生活情趣。

人際交流色彩觀

「臉色」經常影響著我們的健康與發展

　　交流與溝通是人與人之間不可避免的**生活互動**，也是展現自己智慧與語言能力的一種行為。但有時候，我們卻會發現：智慧比較高的人，往往在人際關係的處理上經常比不上一些雜貨店的老闆或是小攤販們，這種現象可能就是個人的優越感無形中所造成的互動距離吧！

　　雖然有很多人喜歡追求知識，也喜歡學習名人的說話技巧，但卻不喜歡周邊的人以老師的姿態，用說教的方式來與自己交流或溝通。好勝心與虛榮心基本上是人類比較固執的本性，尤其在年輕人的世界裡。

　　有人常感慨的認為：自己一個人幹活比較省事也容易些，因為可以全力以赴去完成，但如果大夥兒一起合作幹一件大事，如果事前沒有完善的計畫及眼光獨到的領導人，就經常會產生意見相左、力量分散而變成事倍功半的後果。因此，**「人多口雜」**、**「一個和尚挑水喝，二個和尚抬水喝，三個和尚沒水喝」**、**「同行是冤家」**，就成為了我們生活中最常說的口頭禪。

　　以學習及增加智慧來說，能夠遇到一個比自己聰明、比自己有經驗的人，應該是一件好事，但最後卻變成了自己顧忌的對手。這種簡單的道理，我們不是不懂，但由於自己的**好勝心與自卑感所形成的自負與固執心態**，總是無法克服，無法去改變，因此常常失去了學習與分享對手智慧的

機會，這是多麼可惜的事。

所以與別人交流互動來增加自己的智慧或者讓別人分享您的喜怒哀樂，可能首先要克服的不是自己的形象是否能夠吸引他人或是語言的表達能力是不是可以讓對方認同與理解，而是自己對自己是不是完全瞭解，自己到底是在開拓交流空間，還是想在無意中製造對手。

西方人常常說中國是一個**含蓄、充滿文化修養但卻不善於表達愛、不善於溝通的民族**。這可能是中國人的智慧或祖傳秘方，永遠都保留一手而無法成為大家或朋友們互享的資源一樣，最後造成的損失除了個人外，可能也是**中華民族文化遺產**的損失。也因此我們在人際交流的過程中，才須要以博愛宏觀的心胸去尊重別人的專業，以誠懇的心態去學習別人的智慧，而不是前面批評別人，後面卻盜用別人的作品來成就自己的工作或事業。

另外，**環境色彩**和我們的心情色彩也會影響別人的心情。比如當你進入一個全黑的岩洞裡時，你可能會感到無助、黑暗和害怕；而當你處在充滿陽光的綠地上時，相信你的視野與心情就好像藍天與白雲一樣的開朗與輕鬆，這就是**環境色彩影響情緒色彩**而反射在我們臉上的自然現象。

所以，如果我們平時不能有效地管理好自己的心情、經常隨意發脾氣、隨便給別人壞臉色看，相信別人也不會把好的機會或資源與我們一起分享。

每一種不同的顏色代表著每個人在不同時期的一種心情反應，透過察言觀色去瞭解自己或朋友、老闆或工作夥伴，相信只有知己知彼，才能夠為自己開創出自然健康的交流空間。

色彩在不同的時間與空間
會釋放出影響我們思維與情緒的光彩磁波

星期一 紫色	星期二 青色	星期三 藍色	星期四 綠色	星期五 黃色	星期六 橙色	星期日 紅色

察言觀色是開拓交流空間的基礎

　　「**察言觀色**」可以探索對方的意圖，找到交流與互動的需求最後創造有利雙方發展的空間。

　　古代的中醫擅長「**察言觀色**」來瞭解病患的生理疾病，現代醫院則喜歡提供自然環保的色彩空間使病人有一個安靜休養的健康環境。

　　「**察言觀色**」中的「**察言**」一般指的是觀察對方的言行是不是一致，「**觀色**」是觀察對方的表情、臉色是不是有異樣，是否自然誠懇還是臉色發紅或變綠，以瞭解對方是不是一個可信的人，還是對方有病，我們要不要幫忙打電話找醫生或送他去醫院。

　　學會察言觀色的本事，不但可以加大自己的發展空間，無形中也可以減少被騙的機會。「**察言觀色**」所要面對的不僅是交流的對方或周圍形形色色的陌生人，最重要的是要把視覺的搜索範圍加大。除了觀察人還要觀察環境與事物，最後延伸到分析判斷對方的思維或意圖。

　　大自然環境可以培養我們的人格特質，而自己的居家環境卻會反射出個人的生活習慣與做事風格。一個人如果對自己生活或工作的環境都無所謂，經常髒亂、不整理，但在與他人交流時外表形象卻打扮光鮮，談吐之中裝得誠懇、熱情或自信，這可能只是口是心非的虛偽手段，與這樣的人打交道、交朋友或合作，是非常不安全，也很難有好結果的。

　　武俠片中我們常常看到江湖高手可以從觀察環境中的殺氣去判斷潛伏在暗處的對手。而現代人則運用攝影技術來觀察及紀錄公共場所來往人員

的活動情形以保護大家的安全，另外也可避免犯罪事件發生後找不到蛛絲馬跡而失去了破案的最好時機。

　　「察言觀色」是被動式的視覺搜索，就好像社區環境或電梯裡裝設的攝影鏡頭一樣。如果遇到犯罪高手，是很容易以偽裝技術騙過這種固定式的攝影設備來達到犯罪目的。

　　有時候我們經常喜歡以貌取人，只要看到對方長相或外形好，而打扮的又很體面，就很容易相信對方，也因為大家這種直觀的表面攝影心態才會讓很多犯罪分子有機可乘，到處招搖撞騙。如果我們能夠以視覺觀察為基礎，然後用深度交談的方式與對方進行交流，最後採用聲東擊西，旁敲側擊，轉移焦點，暗中摸底，回歸正題，自然的就能夠水落石出、真相大白。

　　研究犯罪心理學的辦案人員就擅長利用犯罪分子之間的矛盾猜忌與互推責任的自私心態，而採用心理戰術來達到抽絲剝繭、逐個擊破，無形中使罪犯暴露犯案事實而招供真相的一種常見方式。而這種破案策略就是警務人員靠創造「虛偽臉色」的偽裝技術「以騙制騙」，這也是經常辦案的專家們從眾多罪犯行為中所研究及積累的一套反犯罪的，製造假臉色對付罪犯臉色的「**臉色偽裝**」術。人們常說「**道高一尺，魔高一丈**」也說明了智慧型的犯罪高手可能永遠都是幫助警察破案的無形老師。

　　我們平常總是以自然輕鬆的臉色去面對自己最親近的人，而以略帶偽裝的臉色去與別人交流或溝通，所以有很多人在生活中經常能給別人親切、溫和、喜歡助人的良好形象。可是回到自己家裡時，夫妻之間的交流或與兒女之間的溝通互動卻又經常充斥著矛盾與對立，這也是沒有把在別人面前所創造的好臉色帶回家的原因。

　　「**創造好臉色**」是現代人拓展生活空間最實用的一種「**色彩再生藝術**」，也是為自己打開樂觀之門，創造生活情趣及享受健康人生的好方法。

　　如果我們在工作中懂得運用**微笑的臉色**加上快樂的心情去與同事相處或面對客戶，相信會比外在形象打扮光鮮，但臉色嚴肅的人更容易拓展自己的人際關係而加大個人的發展空間。

「**保險行業**」就是以關懷消費者的健康為宗旨，而為客戶提供一個安全可靠、沒有後顧之憂的生活空間，讓參加保險的家庭成員都能夠獲得全方位的服務與照顧。

　　所以保險人員，除了必須具備**察言觀色**的基本能力外，還要懂得創造安全可靠的陽光臉色而讓客戶放心接受你的服務。專業的保險人員，也可以稱之為家庭理財顧問或家庭成員的溝通橋梁。

　　就好像醫學比較發達及福利制度比較完善的國家或地區基本上都有完整的醫療保險制度，而家庭醫生平常除了看病外，也會為病患家庭成員建立一套完整的病歷檔案，而在病患的同意下，其中也可能包括與工作或就學有關的訊息資料。因為病人的病情有時候跟工作或學習都有直接的關係，所以醫生在提供醫療服務的同時，也需要為自己的病患創造一個互動與交流的平台。因此當孩子與父母產生矛盾或者磨擦時，他們可能會先去找家庭醫生協助處理，而不是直接的去找學校的老師幫忙，相同的，父母親也會透過家庭醫生來了解自己的孩子。西方先進國家的家庭醫生制度不僅關心病患的身心健康，同時也幫助了很多家庭預防可能發生的問題。如果保險從業人員能夠參考「家庭醫生」以宏觀博愛的陽光精神去關懷病患，然後把客戶變成自己最關心的親朋好友。相信，保險業所得到的將不僅是保戶的服務費，還有人們的信任與良好的社會形象，這可能也是保險業拓展市場最有效的方法。

如何與他人分享喜怒哀樂

　　人類總是在喜怒哀樂中開創自己的生活空間，而喜怒哀樂基本上也是我們表達情感或與他人分享生活情趣最容易引起共鳴的一種「臉色語言」。為什麼中國人喜歡把喜與樂兩個字擺在前後，怒與哀擱在中間呢？當然是希望讓別人先分享喜事，而不是讓對方先分擔悲傷，所以在生活中我們最好先讓對方感染您輕鬆快樂的生活樂趣，而不是你痛苦的記憶。

　　當我們在寫「**輕鬆**」兩個字時，忽然之間感覺「**輕鬆**」這兩個字其實不輕鬆時，可能就是因為我們已經遭遇到難以突破的瓶頸。這時候我們如果能夠用冷靜的心態去思考自己的缺點，然後很輕鬆的把自己的固執及好勝之心變成「**輕鬆**」的陽光心態時，相信「**輕鬆**」將不再是簡單的生活語言，而是幫助自己成長及與他人交流最輕鬆的的「**溝通語言**」。

　　有人從小就具備了**學習語言的**天分，所以能夠精通多種語言，也就比較容易找到自己發揮的舞臺，而成為大家羨慕的國際公關人才。有些人由於智商高、反應快、書又讀得好而成為能言善道的演講專家。這兩種人在事業上，可能比一般人容易成功，但在處理情感及人際關係的交流上，就不一定能夠一帆風順、通行無阻了。其原因可能因為自己的表達能力強

而經常忽略了給對方表現的機會，最後把自己的優勢變成了自我發展的阻礙。

有很多成功的企業家，可能都不是口齒伶俐、能言善辯的語言天才，反而在演講或對員工表達經營理念時還必須看稿，但他們卻能夠在群雄競爭的商戰中脫穎而出，成為開拓經濟舞臺的勝利者。這也說明了語言雖然是人與人之間交流與溝通的重要資源，但如果我們不能以謙恭的心態去運用**「語言資源」**，相信就算是充滿智慧及學識淵博的語言專家也很難創造出大家可以共用的資源能量。

所謂**「言多必失」**說的就是經常賣弄語言能力的人，往往太在乎自己的立場而忽略了對方的感受，最後成為以「口」技壓人而失去了與對方分享交流的樂趣。

所以現在很多政治人物及社會各界的領導人都不是以「能言善道」或**「花言巧語」**來得到別人的尊敬，而是以幽默、輕鬆及充滿智慧的生活語言來與別人分享。而這些「生活語言」中，可能包括了自己關懷對方的心情色彩，不給對方壓力的藍天色彩，用自己樂觀與健康的語言讓他人在與自己溝通交流時能夠多一點快樂色彩，多分享一些輕鬆的生活色彩語言，而不是**「道理滿天飛」**、**「技壓群雄」**的辯論競技場。

所以建立自己的語言色彩風格最重要的就是不要賣弄口才，也不要沉默寡言，而是平常可以多聽聽別人的意見，學習別人的優點，然後與別人分享自己的經驗與歡樂。

當自己的語言中充滿豐富的生活色彩與關懷對方的自然色彩時，當我們的服裝打扮、心情色彩不再給對方壓力時，相信我們才能夠共創寬廣的人際交流空間，共用豐富與互動的人力資源。

因此，簡單地說，色彩語言就是展現個人語言色彩風格的文化氣質，也是**門當戶對的對口相聲**，而不是老師與學生的對話或者是長官給下屬的指示。我們須要在交流中運用自己的**「陽光思維」**，與他人相互配合、相互聆聽、相互學習、相互尊重、相互包容，最後達到相互感染與資源分享的目的。

居家環境色彩與家庭成員的性格發展

國內一般人的居家環境基本上都比較喜歡用白色的牆壁搭配咖啡色的家俱為主，很少使用高彩度及活潑的色彩。因此到了晚上，在燈光下會顯得灰白與沉悶，有時候還會產生視覺壓力。而比較重視光彩能源的歐美國家多年來一直以環保及健康的色彩再生觀來美化自己的生活空間。明亮、舒適加上自然採光的方式使家庭用電量減少，無形中也開拓了色彩美容及美化身心的功效。

我們在重視城市景觀的同時，也不能忽略了居家環境的色彩。有很多設計師喜歡用淡黃色來規劃室內，讓房間可以顯得明亮而產生冬暖夏涼的視覺效果，另外家俱則會隨著季節的變化以更換不同色調的外套裝飾來調節房間的視感溫度。

由於現在大城市中住家樓房的建築面積都有限，為了增加空間的綠化，我們可以買一些盆景來美化居家環境，也可以選擇一些圖畫掛在牆上以增加生活空間的藝術氣氛。整體來說，改善或美化小空間的居家環境不但能展現自己的生活品味，無形中也可以使自己的心情變得輕鬆自然。可是如果買到顏色單調，缺乏美感的繪畫作品或工藝品擺放在家裡，不僅不能給自己及家人帶來視覺享受，有時候還會造成空間的壓力。因此，在選擇繪畫作品或窗簾作為居家環境的裝飾品時，最好先了解自己及家人對色彩的感受和比較喜歡的色彩，以免使用不合適的色彩而影響了大家的情緒及身心健康。

色彩環境可以影響我們的心情與性格發展，自然的也可以創造出充滿藝術氣息的生活空間。只要我們以陽光心態去運用色彩，相信色彩也會給我們帶來充滿美感的視覺享受與豐富多彩的人生舞台。

舞蹈思維與書法藝術

　　書法曾經是中華兒女們讀書寫字及弘揚中華文化的藝術創作，也是古代文人修身養性，培養文化氣質的基本課程，書法在筆觸與墨色的運行之中除了可以反映個人的基本性格，無形中也可以抒解人們在生活中所積累的情緒壓力。

　　中國古代，自從發明了毛筆後，讀書寫字都必須使用毛筆，也因此當時為官者或知識分子都有一手好書法。滿清末年雖然中國的武器研發比不上八國聯軍，但中國書法卻像一股無形的力量勇敢地面對世界強權。

　　中國近代曾經有很多學校推行**書法運動**，每年舉辦比賽並公開表揚與展覽，家長們更是希望透過書法來培養孩子們的文化氣質與耐性。但最近幾年隨著電腦科技的發展，很多兒童或青少年習慣用電腦打字，漸漸失去了學習傳統書法的興趣。雖然書法曾是表現中華傳統文化最具特色的藝術形態，但目前已經很難重現當年各地學校老師們帶領著孩子們學習書法

的熱鬧盛況了。其實，藝術創作的觀念必須建立在符合現代生活節奏與科技發展的基礎上才能夠獲得民眾的認同與支持，如果藝術表現脫離了現實而又不能滿足我們所追求的符合生活所需，那麼，最後可能會失去發揮的舞臺。

書法藝術強調的文化精神是在心無雜念的學習環境中創造墨色變化中的「色彩藝術」。雖然做任何事必須專心與努力下，才比較容易完成自己所追求的學習目標而獲得成就感。但是學習藝術創作不能僅靠努力與專心還要擁有輕鬆自然的心境，不然是很難激發興趣與潛能的，所以唐朝時李白在喝酒享樂、精神及思維放鬆的情況下，才發揮了藝術潛能而創作出流傳千古、影響世界文化的詩詞來。

為了突破中國書法的發展瓶頸，我們應該以理性及健康的心態來檢討及改革傳統書法學習的入門方式，另創符合現代人學習書法的技法，例如，在輕鬆有趣的環境中培養人們對書法學習的興趣。

「舞蹈」從表面上看雖然只是肢體運動，其實也是解放精神壓力最好的方法之一。「舞蹈之美」除了可以展現人類的肢體律動之美外，在無形中也釋放了生活壓力並使舞者獲得身心健康。如果我們可以在舞蹈中培養孩子們學習書法的興趣，讓學習書法成為輕鬆有趣的遊戲與運動。相信不僅是孩子，就連年輕人也會開始關心書法的。

作者2001年曾經在電視中以舞蹈的形式表演繪畫教學而得到不少人的肯定與支援，這也說明了現代人對改革藝術教育的一種期盼吧！在舞蹈中開拓書法發展的新領域，讓大家一起來**開創書法藝術的國際舞臺**，這是我們應該思考及努力的目標。相信不久的將來，學習書法將不再採用傳統嚴肅的教育方式，而是鍛鍊身心健康的一種**藝文活動**。

現代兒童 的 色彩再生思維

　　一般小孩都比較喜歡顏色鮮豔的玩具及食物。但最近在臺北地區舉辦的健康寶寶幼兒爬行比賽中，年輕的媽媽們用各種顏色鮮豔的玩具及食物去吸引自己的小孩往前爬，結果意外的卻是拿著手機的媽媽得到了第一名。這位媽媽很得意地說，現在一般色彩鮮豔的玩具或食物對小孩已經沒有太大吸引力了，他們好奇的是能夠發出聲音的手機，還有手機螢幕上生動有趣的卡通造型。

　　由此可見，現代的兒童因為受到電視中動畫片的影響，基本上已經產生了選擇玩具的思考能力，因此**色彩活潑的玩具**只能吸引孩子的注意，但已經無法激發孩子的好奇心與想像力。而手機因為具備了生動有趣的語音與影視播放系統，因此能夠進入孩子的需求世界而成為影響兒童們快樂成長的科技產品。手機的功能必須依賴我們的操作，因此只能說它是靜態的小機器人，而父母們平常的行為及「**心態色彩**」都潛移默化的影響著孩子的智能發展。與其只提供一個充滿色彩的生態環境來陪伴孩子成長，還不如把父母親的思維染上色彩，把心情變成彩虹，然後與孩子們一起快樂的成長。

　　現代兒童在成長中很容易受到網路遊戲及動畫片的影響而變成「**電視或網路**」兒童。這是由於大部分父母親忙於工作，忽略了以健康的陽光思維去建立與孩子溝通交流的橋梁造成的。

把孩子變成地球

讓父母的思維變成宇宙空間

　　把生活變得多彩多姿，讓生命充滿陽光色彩，是現代人所追求的生活目標，因此從環境景觀到生活空間已經形成充滿色彩的光速磁場。

　　有的人雖然很喜歡鮮豔的色彩，但卻不敢把自己的思維變成宏觀博愛的陽光彩虹，因此我們才會看到很多身穿光鮮亮麗服裝的人士經常為了小事與別人爭執不休。

　　色彩在不一樣的光源活動中會釋放出不同量的「光彩磁波」，所以會影響我們的視覺與情緒。同樣的因為色彩環境中的光彩磁波會與家長們平常的情緒色彩磁波產生共振，而成為影響孩子們成長及塑造性格發展的光彩磁場環境。

　　給孩子一個色彩豐富的成長環境雖然可以培養孩子的色感認知與美術思維，但不一定能讓孩子變得開朗與自信。家長們如果能夠把對孩子的愛變成宏觀、博愛的宇宙空間，然後讓孩子在宇宙空間中自由飛翔及享受溫馨與健康的愛，相信孩子自然的就會變成好像充滿陽光與自信的快樂地球了。

　　由於社會的進步與經濟的繁榮，目前傳統的幼稚園托育方式所採用的遊戲與歌唱的教育模式漸漸被現代化的幼兒教育系統所取代，培養孩子們獨立性格及外語能力的幼稚園目前已成為家長們最熱門的選擇。

　　近年來已經有很多語言專家經常提醒望子成龍成鳳的家長們，必須謹慎評估孩子在本國語言還沒學好就去學習他國語言，會不會影響到孩子將來學習母語的興趣。幼稚園雖然可以影響兒童的成長，但最後決定孩子未來的性格與興趣發展的還是家庭提供的生活色彩環境及家長們平常與孩子溝通交流的**情緒色彩**。

　　愛與身教，包括父母們對孩子的親情互動才是培養孩子快樂成長的健康元素。

明亮的居住環境、自然的景觀色彩、家長平常的心情色彩等，都會影響著孩子們的健康成長與性格的發展。

 使孩子變得活潑、開朗、好動。

明亮的家　　活潑的開心表情

 孩子會增加獨立性及自信心。

淡藍的家　　晴朗的藍天表情

 可增加孩子的想像力與創造力。

彩色的家　　樂觀的動力表情

 容易使孩子缺乏信心，變成內向或偏激的灰色性格。

灰色的家　　　冷漠的表情

 孩子會變得孤僻、不合群及不喜歡參加戶外活動。

咖啡色的家　　沉默的表情

第四節
色彩資源與醫療空間

嬰兒在母親懷孕期間就已經決定了他未來的「形體顏色」，

這就是所謂的遺傳基因。

「色彩」是遺傳基因中最有特色且極不容易改變的「原形符號」。

雖然有很多小孩的外觀形象長得並不一定與父母相似，

但基本上皮膚與毛髮的色彩大致是一樣的，除非是少數的基因突變。

所以我們才很容易從外觀色彩去分辨出不同國籍的人民或種族。

「臉色神態」開拓了中華醫學的發展之路

從「**察言觀色**」中去瞭解病人的心理或生理疾病,這種利用「**視覺直觀**」來診斷病患的病情是古代中醫們最常用的方法。

人生病了或受到外力的刺激、打擊或壓迫時,很容易從臉色中反映出來。一般人酒喝多了或害羞時臉就會變紅,臉色發青可能是心血管出了問題,臉色蒼白不是貧血就是受驚嚇或腸胃病痛,醫療人員利用臉色所反射的生理疾病來觀察患者的病情,然後加上把脈測心跳來決定開藥方治病的方法,在幾千年前中西醫學不發達的年代不知道拯救了多少人寶貴的生命。

隨著現代醫學的發展,色彩在醫學界所扮演的角色不但沒有褪色,反而更為重要了。現在已有不少的醫學專家利用色彩中的「**光彩磁波**」能量對患者進行**情緒減壓**,以降低病患因為情緒低落所帶來的痛苦、並幫助癌症患者建立自信以戰勝病魔。

人類由於生理病痛或心理受到外在因素的影響而反射在身體及臉上的膚色變化,除了啟發人類對色彩領域的深度研究外,也奠定了現代心理醫學的基礎與發展方向,而直接促進了醫學科技的不斷改進與創新,包括了醫院裡各種設備的外觀顏色,醫務人員的制服顏色,還有各種不同顏色的藥水、藥品等等,包裝多樣化的「色彩再生觀」已成為現代醫院服務病人的一種全新的服務理念,更證實了色彩資源可以改善病人的體質,而達到增加抵抗力的功能,使病人提早恢健康。

醫院中的各種儀器設備除了具備醫療或診斷的功能外,同時也要考慮到以不增加病患視覺壓力的色彩為主,尤其是醫生與醫務人員的外形色彩,也經過專業的設計,以免影響病患的身心健康。

因此,在醫院內提倡博愛色彩觀然後以微笑的色彩心情去服務病患是符合現代醫院的管理與經營方式的。當病患能夠在醫生及醫務人員的關懷色彩中接受照顧與治療,病情自然也會快速康復,這就是**色彩資源影響現代醫學發展不可忽視的力量**。

醫院的環境色彩和醫護人員的陽光色彩情

　　科技的發展促進了醫療設備與醫學水平的飛速發展。先進的醫學技術與高端的醫療設備對病患的治療效果雖然可以縮短療程而使病患減輕病痛，但在病人康復的過程中，我們卻不能忽略醫院的環境色彩和醫護人員的情緒色彩對病人的影響。

　　在一般的大醫院中，醫生們經常會建議處於康復階段中的病人走向戶外享受大自然的綠色環境與呼吸清新的空氣。因為藍天、綠樹等大自然中的活性色彩能夠有效改善病人因疾病所帶來的情緒壓力與生理病痛。除外我們也經常看到家屬們因為關心病人的營養與健康而帶著鮮花或水果去探望，無形中也讓病人感受到自然色彩中的「**光彩磁波能量**」，而使病患能夠早日康復。

　　現在醫院大部分都會以白色做為主色調。如白色的牆壁、病床、被子，甚至醫護人員的工作服都是白色的。雖然白色能夠給人一種整潔、乾淨和催眠的效果，但如果整體的大環境都是以白色為主，則會給人一種單調、缺乏生機的感覺。這對病患也會造成一種視覺疲勞及缺乏活力的情緒壓力。

　　如果我們能夠運用「**色彩再生論**」的觀念來為醫院創造一個安寧和諧的醫療環境，相信對醫護人員及病患都可以帶來合乎心態健康與共用醫療色彩資源的功效。

宏觀博愛的醫療色彩資源

「醫療色彩資源」是現代醫學體系中最受重視的一種「醫療建設」新概念，其中包括了：

1. 醫院的建築環境與景觀規劃；（例如不同科室及病房的色彩設計）

2. 醫院中各項硬體設備的形象色彩；（例如醫療器材及救護車的外觀與內部色彩設計）

3. 醫院中各種藥品的包裝色彩；

4. 醫護人員的服裝及形象包裝；

5. 醫護人員的思維色彩及關懷病人的博愛色彩；

6. 建立完整的色彩資源交流系統，讓病患、醫生及家屬可以透過系統正確的瞭解病患的病情、醫生的專業水平及須要配合和支付的各種醫療費用等。

現代化的醫療系統已經不是傳統或單一的醫療體系，而是多元化、科技化、人性化、色彩化等相結合的智慧型醫療空間。

醫院必須結合音樂、美術、文學、影視、色彩環境等藝術資源加上完善的醫護體系與設備，才能夠帶給病患及家屬一個宏觀博愛與充滿慈悲心的醫療空間。讓患者及家屬可以在豐富多彩的現代醫療機構中享受完善的關懷與治療。不然就是具備了世界一流的醫療科技與設備，所帶給我們的也只是花錢治病或花錢買藥、買健康的商鋪，而不是仁心濟世的博愛空間。

慈濟醫院的博愛色彩心

創造了色彩再生與醫療資源分享的世界奇蹟

臺灣曾經是影響亞洲金融發展的主要力量及創造經濟奇蹟的閃亮地區。101大樓是臺灣人創造世界第一的驕傲，這些充滿宏觀的形象色彩與過去開拓經濟色彩的輝煌歷史，讓臺灣人成為國際舞臺上最活躍的主要演員。

可是隨著中國經濟的改革開放及上海磁浮列車的啟動，原來沉睡中的巨龍一夜之間變成了世界舞臺上光芒四射的超級巨星，也使原來充滿自信與驕傲的臺灣人漸漸變得有些沉悶，並開始關心自己的身心健康與未來的發展。

最近十幾年來，隨著國際間經貿與文化交流迅速的擴張與加快，大陸地區成為了世界各國拓展經濟力量的平臺。

目前有些臺灣人因為受到世界金融大海嘯的衝擊。擔心未來的發展空間及缺乏穩定的收入而患了抑鬱症必須到醫院接受治療。其實臺灣有很好的生態環境與自然景觀，加上多年來所積累的建設成果與經濟基礎，所以平常老百姓都很健康也有很好的工作。但最近幾年因為不同色彩的政黨幾乎都喜歡各持己見而很少會去關心老百姓們的心理感受才使大家對色彩的選擇有了重大的改變。藍色與綠色原來象徵著藍天與綠地，也是大自然中最健康與環保的色彩，但在臺灣各政黨的交流中則變成了對抗的不妥協色彩，這也是老百姓所擔心而生病的原因之一。

生病了，當然要上醫院找醫生，但如果心理有病了，可能還是求神拜佛比較有效。臺灣慈濟功德會的義工數百萬且遍佈全球，他們提倡以博愛關懷地球萬物與眾生的生存環境，因此已經成為影響世界和平與社會安定不可忽視的力量。而臺灣的慈濟醫院更以**宏觀博愛的色彩情來弘揚佛祖心、菩薩愛**，讓眾生都能夠享受到佛光普照、與佛同在、身心健康的幸福人生。

數年前第一次到位於臺北新店市的慈濟醫院時，就感受到義工們熱忱及關懷病患的菩薩心所帶來的溫馨色彩之愛，讓當時的我忽然之間病痛減輕了，壓力也小了。雖然我不是佛教徒，但在掛號大廳看到有人在輕彈優美的音樂及輕唱著健康及歡樂之聲而讓我感動不已，就彷彿來到了沒有紛爭、沒有污染的快樂淨土上。

因此已經移居加拿大多年並準備退休的我，開始重新思考是不是可以學習慈濟的博愛色彩情及菩薩心，也為我們生活中的世界留下一些有用的資源。因此用三年的時間深度探索色彩世界中的宏觀博愛精神，並完成了《色彩再生論》著作，希望用餘生來提倡及弘揚《色彩再生論》中的博愛色彩情與同心協力共創色彩資源分享的和平世界。

「色彩」是宇宙送給人類最寶貴的光彩資源，色彩中充滿影響人類身心健康的「光彩磁波元素」是人類與地球共生共用的自然能量，而地球的生態色彩是培養人類博愛與宏觀色彩情的基礎。

世界萬物都是在地球與陽光互動中延續了智慧與生命。人類因為本性具備博愛與仁慈的心，我們才能有健康和諧的社會。「佛在心中」說明了人性皆有佛心，而「佛」就是影響萬物生存的彩虹光彩。慈濟功德會的善心義工們弘揚世界分享博愛的觀念，而慈濟醫院則實踐了博愛色彩情的慈悲心與萬物同享健康幸福的和樂之愛。

色彩無處不在，從自然環境到我們的生活環境，從我們所見到的視覺色彩到思維色彩。而慈濟醫院中充滿關懷與愛的色彩環境加上醫護人員的慈悲色彩心及佛光普照下眾生受其惠的光彩磁波量，不但弘揚了佛與菩薩的大愛，也使萬物與眾生的世界中充滿著歡樂與博愛的色彩。

「佛法無邊」萬眾共用，佛的大愛充滿著溫馨與關懷色彩，也是發揮人性思維色彩之愛的無限空間。「色彩再生論」的精神基本上也就是弘揚人性與萬物之間宏觀博愛和創造微笑色彩情的多元資源領域。

雖然提倡眾生團結合作，共創博愛的「色彩再生」觀念才剛開始，但我們希望有一天也能夠與慈濟功德會及慈濟醫院一樣，造福萬物與眾生，讓世界和平，把「色彩資源」變成大家共用的博愛資源，使色彩藝術成為美化世界環境、美化眾生心靈永不熄滅的萬道佛光彩虹。

6

色彩再生中的宏觀經濟

文化藝術是經濟與科技發展中不可缺少的光彩資源，也是淨化社會環境與提升我們生活品質的環保元素。所以先進的歐美國家從藝術教育到城市景觀的規劃，基本上都充滿著民族文化與藝術的氣息。這也說明了經濟發達的地區如果平常忙碌於工作的民眾缺少了參與文化或藝術的活動，那麼生活中所積累的情緒壓力可能就得不到有效的抒解而產生煩燥與暴力的傾向，最終影響到社會的安定繁榮與國家的進步。

本章所要探索的是如何運用氣候變化中的色彩再生觀來進行市場空間的規劃和產品包裝設計，使企業能夠在色彩環境的經營管理中與消費大眾達到互動互惠的發展目標。

第一節
藝術家的自我推銷能力

　　文森・梵谷（1853-1890），被認為是繼倫勃朗之後荷蘭最傑出的畫家，也是現代繪畫藝術史上最激情的畫家。文森・梵谷生前創作了 800 多幅素描及油畫，但在當時卻得不到畫商及收藏家的青睞，因此只能長期依賴弟弟經濟上和精神上的支援。梵谷的藝術才華是大家有目共睹的，但由於他不擅長藝術作品的自我推銷及缺少靈活的交際手腕而潦倒一生。現代藝術除了可以展現都市文化的特色與國家發展藝術產業的文明形象外，無形中也會提升民眾的藝術氣質與文化修養。因此目前有很多重視城市建設與文藝發展的國家已經大量採用藝術家的創作來美化都市景觀以豐富民眾的思維想像，而使大家的生活空間充滿著藝術飄香的人文氣息。政府提倡讓藝術走入生活中的政策與觀念除了可以幫助藝術家們開拓更大的發展空間外，無形中也可使民眾分享到藝術家們創作中的酸甜苦辣與追求藝術生命的熱忱。為了解決藝術家們重感性輕理性的創作觀念，國際上已經有很多藝術學院特別開設了從藝術品創作到行政管理、推廣及行銷的相關課程，希望透過對市場的掌握到有效的經營管理能夠讓藝術家們為自己創造一個豐衣足食、歡樂滿天的藝術空間。

　　「色彩再生」是藝術家以智慧光彩重現宇宙萬物與生活百態的視覺景觀，也是畫家們展現思維色彩的生動語言。近代西洋繪畫史上有很多抽象派畫家雖然才華橫溢，思想前衛並充滿著創作的熱忱，但一生窮困潦倒，經常生活在三餐不繼的艱苦環境中。這時支援畫家們繼續創作的動力就是手中的畫筆與顏色了。「色彩再生」對於一般的畫家來說，可能只是把生活體驗與個人的視覺觀點變成思維中的創意圖形。但由於畫家有時候太在乎直觀的色彩觀，而忽略了或不善於運用色彩思維去與別人溝通交流，因此無法把作品變成商品，而失去了創造物質條件的機會，這是很可惜的事。但是一些具備「色彩再生」觀念的商品設計師們就很會掌握市場行銷的消費觀點，然後把色彩變成美麗的商品以吸引消費者而達到銷售的目的。如果畫家也能夠學習設計師們以**市場導向**為目標的「**色彩再生**」觀點去揮灑手中的彩筆，相信即使不能名揚天下，也能夠創造及享受一個豐衣足食的生活環境。

畫家的「責任色彩觀」

一般畫家基本上都具備豐富的想像力及刻骨銘心的生活體驗，才會創作出感人的繪畫作品或突破現實框架結構的抽象畫。

少數喜歡標新立異及追求新潮的抽象畫家在創作過程中，可能只會主觀的考慮自己的作品能不能夠被畫商或收藏家所欣賞，以及能不能賣出好價錢來滿足自己的成就感與物質享受而很少會去關心自己的色彩感是否會影響到別人的情緒，或者是自己思維中的暴力色彩、悲觀色彩是否會帶給青少年或兒童們不良的視覺感受，而造成他們成長中沉重的視覺與思維壓力。

這種情形也經常出現在公園雕塑或建築景觀中，很多藝術家為了凸顯自己的超現實觀念，而採取非具象的怪異圖形或不協調的色彩來表現自己的創作特色，以所謂**「怪異美學」**的外觀形象來吸引大眾的目光而達到作品宣傳的目的。

雖然藝術創作可以超越時空，也可以憑空想像，但藝術的基本精神卻是不容忽視的，它不但包含了生活與人性、博愛與文化、也是美化環境、創造心靈享受的色彩再生藝術。藝術家在從事藝術創作時，如果缺乏責任色彩觀而忽略了**「色彩責任」**，不但會影響環境景觀，無形中也會給人們帶來視覺與情緒的壓力。因此即使以**「標新立異」**的手法去創造前衛的作品，但最後還是無法成為關懷社會及展現宏觀博愛的偉大藝術品。

「責任色彩觀」所提倡的是希望每個人除了必須關心我們生活中的生態美外，更要以博愛的心胸去關懷大家的身心健康。當人們都能夠擁有積極負責及樂觀的心態時，自然的大家就可以共用美麗環保的生活空間。而畫家們如果能夠把對社會的關懷變成充滿宏觀博愛的陽光思維時，自然的就可以輕鬆地彩繪出真善美的歡樂世界了。

第二節
季節色彩觀與人類的智慧光彩

色彩的世界與人類的社會是互動的，也是非常相似的。色彩因為具備不同的光彩磁波量，因此能夠釋放出不同的磁場能量而形成獨立的色彩特質。人類則擁有思考能力而隨著教育環境及成長中的色彩環境變化來塑造自己的人格氣質與性格特色。

「色彩」就像是個獨立性強、充滿活動能量的演員，因此在陽光與燈光之下到處可以看到它們閃亮的光彩，而人類也是善於表達個人思維觀念的生活演員。「色彩」如果沒有遇到像人類一樣充滿創意與自信的導演，也無法成為人類生活中最閃亮的光彩演員。

人類喜歡群居生活，所以組成了部落與民族，最後發展成為了國家。色彩也喜歡熱鬧，因此很少單獨演出，最後才有了**色彩移動空間與色彩繽紛的世界**。

人類必須團隊合作，才能夠實現科技發展與征服太空的夢想，不同的色彩們也必須同台演出才能產生萬象光彩而激發人類的色彩思維最後與人類共生並創造豐富多彩的陽光世界。

人類把一年分為四季，然後從春、夏、秋、冬中去感受及享受大自然色彩所提供的服務。而色彩基本上來自光源，所以色彩氣候與我們之間所形成的生存空間是設計師們追求經濟發展的舞臺，也是人類與色彩共舞的世界。所以不同的季節自然的也會影響到明度與彩度而成為影響我們創造生活與心情的動力。

個人形象設計

在宏觀博愛的色彩思維中展現舞臺魅力

　　色彩是創造我們外在形象的「**光彩能量**」，也是彩繪我們思維的活力元素。從歷史的發展及演變中，我們可以發現色彩從環境景觀到人物的形象包裝除了滿足了人類所追求的視覺感受與心靈享受外，也曾是嚴肅的階級之分。

　　人類因為擁有溝通的智慧及交流能力，所以能夠從群居到部落，最後形成一個團結的民族或國家。為了方便管理與統治，人類利用不同的色彩設計了一套合乎科學化的管理方式，讓所有人能夠從不同的色彩中去分辨及順從統治者的階級領導。

　　黃色因為具備黃金般的彩度與明度，因此被中國歷代的皇帝選為皇家專用色，一般老百姓是不能隨便使用的；而紅色、綠色、紫色、藍色也成為百官們象徵地位與權力的官服代表色，一般老百姓只能穿色彩比較灰暗

或白色的服裝，而歐洲的統治者則選擇了高貴華麗及充滿神秘感的紫色，以展現帝王的權威來管理比較喜歡追求浪漫生活的人民。

隨著封建時代的結束，古代帝王專用的色彩目前已成為大家創造形象的公共色彩了。黃色及紅色中的光彩強磁波可以迅速進入我們的視覺空間，所以被宗教團體用於弘揚光明與博愛的色彩形象，而其他色彩也被廣泛的用於企業的包裝及個人的形象設計之中。

形象設計師不僅要充分瞭解色彩中的光彩磁波能量，還要掌握不同色彩的各種特性及**視覺美學、空間美學、人體結構美學、色彩心理學**等相關的專業知識，才能夠為客戶設計出具有職業特色及氣質魅力的良好形象。

形象設計基本上是建立在國際經貿交流的基礎上所展現的國家文化與民族特質。早期國際之間的往來比較缺乏世界觀，因此也就成為了地區性的商貿互動，這時的語言與外形裝扮雖然可以反射出各地的文化特色與民族素質，但一般人是很少去重視自己的外觀形象。而現代的形象觀念隨著網路的發展已成為時尚的國際禮節，所以形象已經從舞臺明星走向多元化的政治與商務的交流之中。因此形象造型設計師除了必須具備專業外，還要有宏觀的國際視野。這樣才能把自己的藝術才華展現在形象包裝及企業色彩的定位之中。

中國京戲中的臉譜設計曾經是展現中華色彩藝術文化的經典。從各種不同色彩及圖形的臉譜中，我們不僅可以強烈的感受到人物的性格特色與職業專長，同時也讓世界觀眾們能夠一目了然的瞭解中華戲劇文化的人文精神與運用色彩的智慧。

紅臉的關公、黑臉的包拯、白臉的曹操等等這些色彩鮮明、充滿動感的人物臉譜，不但深刻的表達了歷史人物的形象與性格特色，也讓我們認識了中華色彩文化的宏觀創意。如果我們可以從京劇臉譜的設計觀念中去學習及加強自己形象設計的創意，自然的就能夠創造出國際舞臺上閃亮的代表中華民族特色的現代人物形象來。

色彩人格與形象塑造

「視覺光彩」指的是景物在光照下因反射不同長短的光波所產生的形體顏色，這也說明了有光源才可以看到色彩。所以現代人經常會用「光彩迷人」來形容具備形象特質的女性。形象設計師會利用臉部的彩妝及髮型的變化，加上各種不同的服飾來為特定的消費者做外型的整體包裝及色彩形象定位，以展現其設計風格。

而以形象美學觀念為主的設計師一般可能都會考慮顧客的臉型、膚色並結合季節的變化來展現設計風格，而很少會去瞭解對方的知識背景、性格特色及文化藝術方面的素質與修養。因此有時候我們可以看到由設計師們精心打扮的政治人物或演藝界明星雖然外表光鮮、充滿活力，但卻很難感受到形象色彩中所展現的人文氣質和充滿智慧光彩的個人魅力。

「神采飛揚」指的不僅是外型的色彩美感，還包含著個人的神情光彩與充滿智慧的思維色彩。所以如果現代形象設計師缺乏宏觀與博學的「色彩再生觀」，而只是採用美容化妝的傳統方式來為知名人物進行包裝，那我們所看到的將是設計師展現個人工藝技術的商品，而不是充滿自信與能夠吸引群眾眼光的光彩魅力形象。

氣質色彩與形象設計

在色彩磁波中展現魅力與創業機會

　　雖然服飾與化妝品可以快速的改變個人外在的**色彩形象**，而達到增加姿色及吸引他人的功效。但如果一個人缺乏基本的文化修養或不具備內在的藝術氣質，就是打扮的光鮮奪目，然後再搭配名貴的服飾，充其量就好像是一個穿著亮麗服裝的塑膠模特兒一樣，雖然閃亮但卻無法產生與人共鳴的智慧之光。所以色彩氣質與形象魅力不是用單一的化妝技術就可以創造的，而必須加上個人具備的文化修養及平時所培養的色彩氣質與氣質色彩。

　　「**色彩氣質**」指的是個人所具備的色彩智慧，是反射在選擇色彩或打扮自己外在形象的一種修養。而「**氣質色彩**」卻是個人的性格和人格特色

所展現出的一種個人處事風格。因此，如果一個人同時具備豐富、遠見的色彩氣質修養，及宏觀、博愛的氣質色彩，自然的，也就能夠釋放出一種迷人及充滿智慧的個人氣質，而成為大家樂於親近及敬仰的魅力型人物。

目前，雖然有很多知名的企業人士或演藝明星喜歡聘請設計師為自己設計形象。但由於個人缺乏色彩氣質及獨特的氣質色彩，所以我們才會經常在媒體上看到色彩搭配與外在形象包裝幾乎大同小異的企業家或演藝人員，而很少看到能夠突出個人智慧與氣質的形象設計。這也是一般企業領導人平常可能只在乎外觀裝扮，而忽略了培養文化內涵，最後可能只能帶給消費大眾外在亮麗、內在粗俗的商人形象。這也反射了有些企業家們平常為了追求名利而忽略了為自己創造一個關懷社會的公益形象，所以在事業有成時感到的不是快樂與滿足，而是挑戰更大的商戰市場以創造更多的財富。另外有不少成名的演藝人員，雖然有著令人羨慕的名氣與財富，但經常依賴安眠藥或以吸食毒品來緩解工作中所產生的苦悶與煩躁。

其實當一個人擁有亮麗的外在形象與經濟實力時，無形中也必須承擔著大家關注的社會形象。因為一般人犯一點小錯誤可能沒有人會去關注或責問，但公眾人物如果有些小問題，可能很快就會變成八卦新聞。名氣雖然可以成為創造物質條件的資源，但如果每天都處在追求名利之中，可想而知，那失去的不僅是個人的時間與自由，還有自己的身心健康。企業家或演藝人員平常如果也能夠放下閃亮的舞臺身段，找點時間去欣賞繪畫創作，去參加文藝活動或多聽幾首美妙的歌曲，相信在享受藝術的同時，除了可以減輕工作壓力外，無形中也會為自己開拓豐富多彩及充滿藝術氣息的心靈空間。

「色彩資源」雖然也包括了經濟條件及外在的形象包裝，但如果缺少了文化與藝術修養及關懷社會的「責任色彩」觀，就是具備再好的外在形象包裝之美，也無法為自己開拓出宏觀、博愛的形象空間。

所以個人或企業形象包裝可以選擇建立在關心社會的「責任色彩」基礎上，再結合外在的形象特質，自然的就很容易為自己創造出引人注目及廣受群眾喜歡的魅力形象了。

設計師的思維色彩

　　目前有很多從事商業設計的從業人員因為缺少美術繪畫的基礎和色彩學方面的知識，所以經常在網路上搜索圖庫中的資料，最後以拼圖的方式去完成客戶所委託的產品設計。

　　「設計」基本上是思維創意加上色彩運用的組合概念。「思維創意」是知識的積累及生活的體驗所形成的想像力。鮮豔的色彩可以刺激視覺以吸引消費者對商品產生購買的慾望。產品如何用色比較能夠體現企業形象或展現包裝魅力？由於消費市場經常千變萬化加上同行之間類似產品的同台競爭，所以產品的任何細節都有可能影響到市場反應。因此商品設計師除了必須掌握市場的流行方向及具備多元色彩知識外，在商品推廣前的企劃階段，也要深入瞭解產品並將同類產品的競爭力等列入考量的範圍。

　　目前有很多企業為了使新產品能夠達到預計的銷售目標，公司的推廣部門都會事先進行市場調查，以瞭解消費大眾對商品包裝或宣傳手法的認同度與支援度，包括最後可能產生的購買慾望。

　　各種商品資訊滿天飛加上快節奏的生活步調使現代消費大眾對新產品的選擇已經不再盲目於電視或網路上的廣告詞，而目前能快速吸引消費者的大概就是**色彩形象**了。**如何把色彩思維變成產品中的形象魅力**，除了考驗設計師的創意能力外，同時也考驗著消費者的購物智慧。

　　雖然也有很多知名企業擅長運用非廣告手法，而採用電視節目的軟性宣傳方式來達到商品的促銷。但節目中的主題內容如果缺乏與觀眾或消費者互動的情節，或者缺少與生活息息相關的新鮮創意觀念，那麼最後還是很難達到預期宣傳效果的。

　　「色彩思維與思維色彩」可以反映設計師的**設計風格與掌握產品特色的能力**。因此設計師如果缺乏對生活的熱愛與幽默感，又很少去關懷環境色彩及消費大眾在同類商品中比較喜歡的色彩，相信就是具備了非常成熟的電腦技術或美工製作能力，最後還是無法設計出能夠吸引消費者的產品形象。

如何成為一名時尚的創意設計師

數位科技的發展使商品的形象之爭進入了多元化的商戰時代，為了滿足大眾追求光鮮亮麗的色彩包裝，首先必須先培養設計人員的創新觀念與色彩思維。以下是設計師們必須掌握及瞭解的設計觀念：

1. **獨特的色彩風格**：外觀的色彩包裝須隨著氣候的變化及不同的季節作合理的規劃和改變以達冬暖夏涼的視覺感受，而加大產品宣傳的功效。

2. **培養藝術氣質**：平時多積累和吸收藝術知識及參加文藝活動以培養自己的色彩思維與文藝氣質。

3. **不斷充實專業智慧**：勤練美術繪畫與專業技能並隨時瞭解國際新的創意觀念，以提升自己的設計能力。

4. **豐富多元知識**：擴大知識領域與積累生活經驗，能夠在哲學、經濟學、色彩學、自然美學、空間結構學、文學、藝術、科學等領域中表達自己的見解與觀念。

5. **靈活的談吐風度**：培養親切與幽默的口語表達能力，創造與客戶溝通的良好形象。

從設計形象到塑造色彩風格的過程中，必須注意及瞭解客戶的背景。才能夠為自己創造事半功倍的工作效率

1. 基本性格及服裝色彩的喜愛度。

2. 文化背景與所學的專業領域。

3. 工作現況與比較喜歡的運動；

4. 平常的休閒娛樂與比較喜歡的音樂或影視節目。

5. 比較喜歡的交通工具和居家環境的色彩。

6. 整體的外在形象，包括臉型、膚色、身高及體型等。

7. 喜歡的水果、鮮花或其他的特別嗜好。

當造型設計師能夠清楚的瞭解客戶外觀上的基本條件及個人的文化知識水平與性格特色後，才能夠發揮專業技能，為客戶創造出符合其個人特質的獨特色彩風格與魅力形象。

『光彩思維』使人類的創意空間充滿財富
『色彩形象』把動物變成閃亮的金礦

　　人類雖然很會利用色彩來包裝自己以創造出閃亮的舞臺形象，但色彩必須與內在的智慧氣質融為一體時才能夠發揮完美的光彩磁波能量，而展現出全方位的個人魅力。

　　色彩能不能與個人的文化藝術或專業修養內外合一變成完美的組合，也考驗著形象設計師的色彩智慧與創新能力。

　　早期的人類除了統治者以外是很少人有能力或善於挑戰當權者而為自己塑造形象的，而能夠流傳至今的光輝形象代表人物基本上都是個人的智慧或能力所創造的。「形象設計」進入商業領域的時間雖然不長但到目前為止，還很少有經過設計師美化的個人形象能夠維持數十年後還能夠展現其個人的光彩魅力而不褪色，其原因是因為每個人都具備一定的個人特色與主觀的思維方向，而設計師只能以當時所流行的時裝風格加上自己的專業觀念為客戶的形象進行快速包裝，一般不會去考慮顧客的思維方向及未來的設計潮流或為自己留下偉大的藝術品創作，這也是形象設計師與畫家們對色彩的再生運用最大的不同觀點吧！

　　歷史上有一些憑藉著個人的智慧及博愛胸懷去為社會做貢獻或創造人類文明的，他們所展現的個人形象魅力是永恆的、最美的、也是最有價值的，基本上不須要依賴形象設計師的塑造。但畢竟這些創造人類歷史的偉人是少數的，在生活中多數人平常還是要注意自己的言行色彩及外在的形象色彩，以免找不到適合演出的人生舞臺而影響了自己發展的機會。

　　外在形象可以透過色彩專家的指導而改變，但內在修養或氣質色彩卻要靠自己平時的努力與積累。只有對社會充滿感恩的心，及具備**博愛色彩觀**的人，才能夠展現出輕鬆快樂、充滿自信的良好形象。

早期的人類，因為不具備攝影留影的技術與條件，所以當時的畫家就成為了為王公貴族或知名人士畫像留影的形象設計師。畫家為了能夠展現個人的藝術才華，而又不能得罪委託作畫的達官貴人，所以作畫前除了要瞭解官場文化外，也必須掌握被畫者的興趣以做合理的**形象定位**。不然拿不到繪畫酬勞事小，惹來殺身之禍就得不償失了。

　　這些當時負責形象設計的人像畫家，不僅要察言觀色，觀察官場環境的色彩與那些達官貴人的臉色外，還要懂得用色之道。知道什麼色不能用，什麼色可以表現出大家歡喜的完美形象。由於東西文化的不同，因此對人物畫的用色也不盡相同。不過這也有趣的展現了不同的民族思維及所彩繪的人物形象各具特色的**藝術魅力**。

　　現代的形象設計師已經把為知名人物包裝的觀念延伸到創造知名動物形象的領域中。塑造動物的性格及色彩形象可以完全隨畫家的主觀思維而不必考慮到動物的反對意見。因此畫家不但是動物的造型設計師，也是轉化自己性格及色彩思維，賦予動物形象新生命力的魔術師。所以各種奇怪的動物形象，或者改造自動物形象的創新造型，不但成為了近代人物形象設計師們展現個人魅力的舞臺，無形中這些可愛的米老鼠、唐老鴨、機器貓（多啦 A 夢）、Hello Kitty、維尼熊、加菲貓、史努比等等都成為了人們生活舞臺中閃亮的巨星。

　　在實現形象設計成果的同時不但滿足了畫家們把貓、狗、雞、鴨、熊、老鼠等小動物都變成黃金的美夢外，無形中也為人們帶來了充滿歡笑色彩的成長環境與生活樂趣。

　　動畫片中活潑、可愛的動物形象不僅展現了動畫家們充滿色彩思維與創意的智慧，也說明了形象設計對現代人的影響。如果我們平常也能夠像可愛的卡通明星一樣，以博愛及微笑的色彩形象去面對生活、去與別人交流，相信我們也可以為自己創造一個有利的機會與無限的發展空間。

美容世界中的非常男女

　　心態美是生態美的基礎，也是創造女性魅力的閃亮元素。美容基本上是為了臉部健康所提供的一項**醫療服務**，因此專業美容在醫療系統中又稱之為整形外科。其功能是為臉部受到傷害或天生畸形必須透過整形手術恢復容貌的一項醫療行為。因此此項手術也稱之為小針美容，其目的當然是為了使病患的臉部盡量不要留下疤痕。而一般人平常所講的基礎美容，是指美容院為女性同胞所提供的一項臉部護理及保養的服務。

　　「**美容**」從字義上來說當然是美麗容貌，讓自己能夠展現自信與魅力以吸引異性的眼光而達到自我推銷或銷售產品的目的。所以一般從事美容業的化妝品專櫃銷售員或保險人員，基本上公司都會要求服裝統一及修飾容貌，以免因缺乏美容形象無法把產品賣給消費者。

中年婦女也很喜歡去美容院做臉部的基礎護理，一方面可以放鬆心情及緩解工作中所帶來的壓力，一方面可以增加自信，以預防老公移情別戀看上其他女性。

其實國內的美容院所提供的美容服務只能算是一種臉部的清潔工作。從輕度按摩臉部皮膚到去角質，然後塗上面膜最後抹上保養霜或導入精華液，這些過程基本上對臉部只能達到清潔或保養的功能，是達不到美容效果的。因為美容院不屬醫療機構，不能為消費者進行醫療行為，而且國內美容院的從業人員雖然有些是畢業於正規的美容專科院校，但一般基本上都是短期培訓或是學徒制的技術人員，也不具備專業的醫療美容醫師資格。美容院除了提供臉部護理保養外，一般也從事美容保養品的銷售及為消費者化妝的服務，這種化妝基本上也是個人形象設計的一種服務。

到美容院化妝的目的，有的人是為了結婚拍攝婚紗照，也有人到婚紗或攝影公司化妝是為了拍攝個人的紀念照專輯，基本上這種化妝一般都以濃彩妝為主，因為它能夠展現個人五官的立體感。

愛美之心人皆有之，現代人的美容觀念已經從女性延伸到男性。

古時候，女人是為了取悅男人而化妝美容，現在男人則是為了創造自己的公眾形象或取悅於心愛的女人而去美容。其實我們如果能夠經常保持微笑的心情去面對交流的對象，相信就是臉部沒有化妝，也能展現自然美的親切形象。因為幾乎每一個人都希望看到微笑的臉部表情，而不是濃妝豔抹、皮膚光潔但面無表情的木頭美人，或是服裝光鮮但表情嚴肅的陽剛機器人。

「**美容**」是減輕生活壓力、創造自信的一種**色彩藝術**服務行業。但如果我們缺少了微笑與樂觀的色彩思維，或內心苦悶、充滿灰色的悲觀思維，就是用最好的化妝品及最先進的化妝技術也無法讓我們展現出健康和快樂的形象而成為大家所喜歡的人。

形象美容必須建立在快樂自信的陽光心態上，不然我們就是身穿閃亮的服飾，臉上化妝得像西施或潘安也無法為自己創造出豐富多彩的閃亮形象來。

第三節
商業設計與色彩運用
時空色彩與生活空間

　　生活中的色彩包羅萬象，從個人的形象色彩到居家環境的景觀顏色、從企業的經營色彩到琳瑯滿目的產品顏色，這些充滿視覺動感的亮麗色彩總是在不同的時間與空間中影響著大家的思維與生活。時間與空間提供了色彩展現魅力的舞臺，而我們也經常會在不同的時間與空間裡利用色彩去創造自己的生活。因此「時空色彩」不但成為了人類追求視覺享受與美化人生的自然資源，無形中，也為我們開拓了更寬廣的心靈與思維空間。

「**時空色彩**」基本上包括：現時空色彩、超時空色彩和夢時空色彩三種。

1. **現時空色彩**指的是流行色彩，也是反映現代人利用時尚顏色來創造形象與美化生活環境的一種自然需求。

2. **超時空色彩**基本上是服裝或設計行業為了滿足新人類或追星族喜歡突破現實，追求與眾不同的色彩形象所規劃或預測未來幾年可能會流行的色彩發展與風格。

3. **夢時空色彩**基本上是建立在幻想式的色彩思維中，一般以舞臺色彩及影視色彩為主，其主要是為青少年們提供一個夢幻的色彩世界，拓展他們的思維空間與想像力。

　　企業家們因為能夠掌握時空色彩瞬息萬變的光速特性，所以才可以引導消費者走向他們所設計的色彩迷宮中。如果我們平常能夠以輕鬆的心態去欣賞及享受色彩所帶來的健康服務，那麼，我們將可以同時擁有現時空、超時空及夢時空三種色彩的豐富資源，而為自己開拓出一片美麗燦爛充滿智慧光彩的快樂人生。

消費環境與商業設計是建立在生活色彩的基礎上

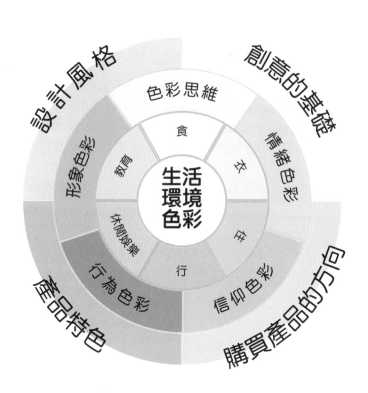

商業設計基本上是以創造市場的經濟效益為目的。

　　因此，掌握消費的環境與時空觀念是很重要的，從商品內容的定位、包裝到是否能夠與當地民風和消費習慣自然的結合，成為一個互動的買賣環境，這關係著商業設計師的色彩思維與產品設計的方向。

　　商業設計的涵蓋範圍一般是以產品包裝、商業環境及商業形象包裝為主，是離不開以色彩為動力來吸引消費者的視覺而達到銷售產品的目的。

除非是多種民族所組成的國家或生性樂觀喜歡追求新鮮事物而又比較缺乏自信的民族。

人類的食衣住行、休閒娛樂、消費習性等，因各國所處的地理環境、民族文化背景、信仰的不同，所以各地區的消費者也會產生不一樣的產品需求與不同的購物習慣。但整體來說，居住在寒冷地區的消費者比較喜歡色彩自然的包裝風格；而生活在氣候炎熱環境的居民則比較喜歡追求色彩豔麗的時尚風格。

「色彩」因為蘊藏著一種無形的「光彩磁波」及「色動力」能量，因此，當消費者長期生活在帶有民族文化特色的色彩環境中時，自然的也會影響到他們對商品包裝色彩的選擇。

如果我們的商業設計企圖透過改變消費者在生活中所積累的思維色彩觀來達到產品銷售的目的，基本上是很難行得通的。

因此設計師在從事產品包裝的規劃初期，必須瞭解當地的色彩環境和消費者的色彩喜好。設計者必須瞭解各國的文化特色與生活環境背景之後，才能掌握商品包裝的設計風格而成為開拓國際商品市場的優秀設計師。

舉個簡單例子：如果一個產品要創造國際性的商機，那我們就可以採用**同一產品不同包裝方式**的手法來打開全球化的市場，而這些產品的外形包裝最大的特點就是以不同的色彩和圖形表現來迎合當地消費者的習慣，或者以漸進式的方法加上強勢的媒體宣傳來改變當地消費者選擇商業色彩的傳統觀念，例如：美國有名的多家速食店就是以上述方法改變了全球不少城市消費者喜好飲食顏色的習慣而創造了宏觀亮麗的國際商機。

如何運用 色彩 能量 加大創意空間

1.掌握色彩的特性與情境溫度。

2.不在灰暗的生活環境中培養色彩思維。

3.瞭解色彩在不同季節所產生的磁場動力。

4.認識光彩磁波中的光速能量。

5.利用色彩移動組合激發色彩在生潛能。

6.把碳化色彩轉化變成美化心靈的健康元素。

7.在商品中體現陽光色彩的彩虹魅力。

8.建立宏觀、自信與色彩共舞的創意空間。

百貨商場與超市基本上都是各種商品的銷售舞臺。企業或設計師應該如何創新產品的包裝特色來開拓消費市場，已成為了企業生存或發展的關鍵因素。而「色彩形象」則是展現包裝特色及吸引消費者最有效的方法之一。

　　產品包裝，除了要告訴消費大眾產品的主要內容，包括生產日期、使用方法、產品功能效果外，也是提高企業形象和商品知名度的一種宣傳手段。因此要在數萬種產品的包裝形式中脫穎而出，除了包裝形式外，就是「色彩印象」了。

　　「色彩印象」是商業設計中最容易表達產品形象的「刺激元素」。

　　綠茶用綠色的包裝、紅茶用紅色的包裝幾乎已成為了廠商告訴消費者產品特色的習慣用法。但由於天氣及各地區的消費習慣不盡相同，最近幾年也有國內的企業夏天時把紅茶變成藍色的包裝，其目的當然是一種創新的「視覺色彩」包裝觀念，讓民眾可以在夏天喝到清涼、解渴的紅茶。

　　設計師的色彩思維從抽象意念到變成具象的產品包裝，最後成為吸引消費者對商品產生購買的動機。這種從色彩印象中所開拓出來的「光彩商機」也是目前一般企業銷售產品最常用的手法。

　　「色彩」雖然具備了刺激消費者目光的功能，但最後決定購買產品的消費大眾幾乎都會考慮到該項產品的生產企業。因此缺乏誠信或沒有知名度的企業就是聘用再好的設計師來為自己打造形象或為產品穿上最閃亮的外衣，也不一定會得到消費者的青睞與認同。

　　色彩雖然為企業提供了美化產品的功能，但如果企業平時不重視消費者權益而缺少誠信經營的理念，那麼最後色彩可能只是塗抹在企業大門上的美麗色塊或產品上的卡通圖案罷了，是不會成為引導消費者眼光的能量。

「白包子」饅頭與花枝招展的「比薩餅」

中國的包子饅頭基本上是北方的主食，數千年來曾經影響著中華民族的成長與發展。白色的外衣加上「臥虎藏龍」的內在空間曾經滿足了多少人的胃口。但一成不變的白色觀念近幾年來終於招架不住來勢兇猛的「厚皮大花臉」比薩了。

說白了，PIZZA 其實就是把白饅頭壓平以加大視覺空間，然後加上一些色彩鮮豔的蔬果、火腿、海鮮，再經過「高烤」就成了世界美食中的時尚「**寵物**」。這就是以色彩再生觀念彩繪白饅頭後的光彩形象，而經濟價值也立刻上漲了數十倍之多。

中華廚藝講究的是「色香味」俱全，把「色」放在第一位，這也說明了視覺色彩是影響人類產生食慾最直接的因素。所以中華食譜中的名菜「龍鳳大拼盤」才有了胡蘿蔔和黃瓜做成的龍、鳳等充滿色彩魅力的食雕藝術創作。另外廚師們也都喜歡在各種缺乏色彩感的食物或佳餚中擺上美麗、浪漫的蘭花或各種色彩鮮豔的水果，其目的當然是希望透過「美色當前，誰能抵擋」的「**美色計**」來吸引更多的「**好色食客**」。

人們在品嚐了美食後，看著精美的食雕和鮮花水果被扔進垃圾桶時，會不會覺得是一種浪費呢？雖然我們創造了舉世聞名的食雕藝術餐飲文化，但如果我們的廚師們為了創造食物中的「視覺美感」而浪費了大量的食物與人力資源，不但會影響我們的國際形象也會製造不少垃圾而傷害了美麗的地球。所以當我們在大膽用色時，也應該為色彩創造一個環保又健康的表演空間。

第四節
企業色彩與消費空間
在博愛與誠信中創造商機

人的形象色彩基本上指的是個人的文化修養、內在的思維觀念、外在的服飾打扮，而企業的形象色彩則建立在企業所經營的**專業項目**及**關懷社會**的公益形象之上。

「**誠信**」為立業之本，也是企業必須遵守的經營之道。企業的發展與創造商機除了企業領導人所具備掌握市場動脈的宏觀遠見外，還必須加上全體員工的同心協力、團結合作才可能開拓出企業的「**光輝錢途**」。

「**白手起家**」是創造傳統企業的基礎，也曾是鼓舞年輕人自行創業的名言。但隨著全球化的經濟發展與消費結構的瞬息萬變，白手起家幾乎已經快變成美麗的神話了。

當前小型企業很難生存的原因，除了必須面對無法預估的市場變化外，可能也缺乏足夠的專業人才及比較寬裕的資金。雖然色彩可以為企業開拓出閃亮的消費空間，但如果企業領導人缺乏色彩思維和藝術修養就很難為員工或消費大眾提供一個輕鬆與健康的色彩環境。當大型企業充滿著雄心大志準備一展鴻圖之時，也是面對危機的開始。如何化解危機與創造商機，不僅是企業領導人或全體員工的責任，也是消費大眾必須關心及重視的問題，因為消費者有權利和義務保護自己的消費安全及監督不負責任的企業，讓缺乏社會責任感的廠商無法生存以維護社會大眾的權益。

現代化的企業領導人，除了必須具備國際商務的市場概念外，最重要的還要培養企業的「**健康色彩觀**」。如果企業領導人能夠學習宗教以弘揚博愛、共創和諧安詳的健康社會為宗旨，鼓勵全體員工盡量發揮微笑色彩之愛，讓所有產品都充滿著關懷社會之情及重視消費者權利之愛。這樣才能夠像宗教一樣，在弘揚人性博愛之中共創人類和平，最終成為受到消費大眾肯定，擁有宏觀商機的企業。

實用色彩新觀念

　　色彩運用在商業的領域中，企業必須具備誠信經營與重視消費者的權益才能建立「商色資源」大家分享的互惠空間。

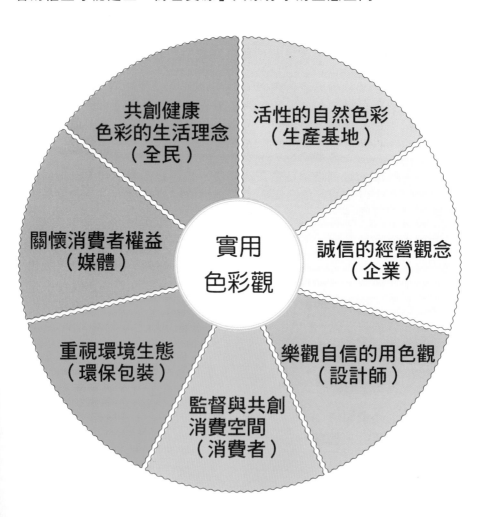

近年來隨著國際網路與影視等電子媒體的迅速發展，充滿刺激動感的新視覺色彩文化已成為影響人們生活節奏與改變情緒的無形力量。企業為了滿足消費者追求視覺快感的購物心理，挖空心思所創造的企業形象或創新的產品包裝都是隨著時尚一族不穩定的購物觀點在變化的。甚至連學校為了推廣教育，各種教材和設備也為滿足學生們追求新潮的慾望不斷地變換包裝的顏色。這種以麻辣式的色彩口味來豐富我們的思維與生活節奏感的現象已自然演變成為了所謂的「**新色彩文化**」。而「**色彩產業**」基本上就是以新色彩文化為基礎所形成的一種以色彩形象體系做為拓展商機的產業結構。

　　雖然色彩產業的發展隨著電子、科技及現代人的活性思維或不穩定的情緒隨時在變，但如果我們過度的使用強烈的色彩對比來包裝產品或以快速的影像色彩變化來拍攝影片，將來對孩子的成長或人與人之間的交流互動都會產生不良的影響。因此未來色彩產業的發展必定會漸漸走向環保包裝、安全視覺、心靈享受的實用色彩領域中。因為人的視覺如果長期接觸太多鮮豔的人工碳化色彩，不但對身體無益，無形中也會為我們的情緒帶來煩躁的壓力而影響身心的健康。

　　平常西餐廳很喜歡在餐桌上擺放綠色植物或鮮花，或在餐盤中放上紫色的蘭花以增加用餐環境中的自然原色。而國內的廚師們也經常會利用色彩鮮豔的蔬果雕成動感十足的吉祥物來美化食物。這種運用活性色彩來創造視覺享受而使消費者感覺溫馨、舒適的經營觀念，除了能夠讓顧客增加食慾外，無形中也加大了企業的發展空間。所以未來企業的產品包裝或政府機構的形象可能都會採用比較環保和自然的活性色彩為主，以開拓一個可以帶給人們身心健康的多彩世界。

　　色彩運用在商業領域中是單純的為了吸引消費大眾的視覺來達到商品推銷的目的，而忽略了為消費者創造一個健康安全的消費環境和提供誠信可靠的商品，相信，最後還是會被消費大眾所淘汰的。**實用色彩**如果用在個人形象的包裝上，基本上要展現個人的自信、樂觀、對環境的關懷及尊重別人的色彩修養。

　　目前有很多利用**活性色彩的包裝**方式來創造傳統美味的產品，包括竹筒飯、竹筒米酒、荷葉包飯、粽子等等，幾乎都能吸引消費者而為企業拓展不錯的商機。

實用色彩與商業色彩

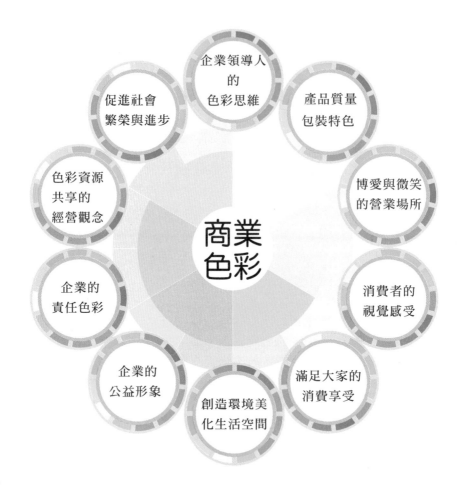

「商業色彩」基本上是以創造「有利」的經營環境為目的，所以用色範圍也必須選擇消費大眾比較喜愛的色彩。

商業色彩不僅要考慮到大眾的視覺感受，也要考慮到購物環境及消費者的身心健康。因此商業色彩又稱**實用色彩**，從食衣住行、娛樂、教育、旅遊觀光、休閒等等除了要展現企業關懷社會的公益形象及產品包裝的環

保觀念外，也要凸顯創新用色，創造時尚潮流的現代企業經營理念。如果總是採用一成不變的色彩形象或包裝方式去面對瞬息萬變的消費者，是很容易被市場所淘汰的。

「商業色彩」離不開群眾，更離不開進步的時代潮流，無形中也考驗著企業領導人的智慧與經營色彩觀。商業色彩除了要展現企業的經營理念與產品特色外，更重要的是企業對社會的關懷，對非消費者的服務與照顧。簡單的說，就是企業領導人要具備宏觀的市場眼光與博愛的色彩之情，而不能心存非顧客就不提供服務的自私觀念，這樣是很容易得罪潛在的消費群體而失去廣大的消費商機與市場競爭力的。

目前，國際上有很多知名的「速食餐廳」在提供餐飲的同時，也提供了溫馨、熱情的服務與豐富多彩的環境空間，除外也歡迎不消費的民眾到營業場所休息或上洗手間。這種充滿博愛與關懷社會大眾的經營方式，不但吸引了大批的年輕人，也使這些人無形中成為了企業最好的推銷員。

商業色彩一般都跟企業的經營項目與產品開發息息相關。企業及產品形象應該選擇什麼色彩基本上都跟消費者的生活環境或購買習慣有關，在視覺影響情緒的同時，消費者對色彩的喜愛也經常會影響到購物方向或選擇購物的場所。因此色彩環境所提供服務的收費標準經常比產品本身的收費還高，這也是色彩環境在滿足消費者追求心情享受的同時所創造的商業利益。

近幾年來，隨著商業環境及各種產品的多樣化，雖然也加大了色彩的發展空間，但缺乏色彩規劃的消費環境或不重視環保的產品包裝基本上已經很難得到消費者的認同，而直接的影響了企業的正常發展。

總之，「商業色彩」是建立在消費者和企業領導人之間色彩思維的互動上，也是企業與消費者一起合作，共同建立色彩資源互享的良性循環空間。就好像歌星或演員，如果缺少觀眾的熱情支援，就是色彩再閃亮的舞臺，也無法放射出與觀眾同樂的魅力光彩。

**博愛的財富資源共享觀念
是創造企業宏觀發展的自然力量**

如何塑造具備博愛色彩觀的 *企業形象*

1. 培養宏觀遠見、財富天下共享的經營理念

2. 研發關懷社會公益、重視消費者權利的誠信產品

3. 弘揚企業色彩文化、推廣微笑色彩交易市場

4. 綠化生產基地、美化心靈空間、創造團隊合作精神

5. 建立全球化人力資源交流平臺

6. 開拓企業形象國際舞台世界觀

色彩永遠是企業發展最重要的資源

　　企業的經營從辦公場所的環境景觀到各種生產設備的整體色彩，加上經營與管理者的心態色彩都是影響企業成長與拓展商機的主要因素。因此，企業的色彩環境除了會影響員工的情緒與生產力外，無形中也會展現出企業的色彩形象與產品特色。

　　國際上有很多經營有成的大型企業，基本上都以「**色彩再生**」的觀念來規劃企業整體的色彩形象。從**關心消費者的視覺感受**到參加各種社會公益活動，並以自然健康的環保理念創造了與消費者共用色彩資源的經營空間。

　　另外，健康的色彩環境也能夠培養員工的文化素質與美學修養，而使企業所生產的各種商品無形中充滿著藝術氣息。企業領導人的色彩品味及所創造出的**企業形象**，不但能夠展現企業重視產品的色彩質量、觀感，也會獲得消費大眾的信任與肯定，而加大企業未來的發展空間。

色彩再生領域中的地球企業
宗教彩繪了人性，也創造了多元色彩資源分享的宇宙空間

　　古人常說：**創業難，守業更難**。雖然創辦企業或發展任何事業都不容易，但近年來還是有很多成功的企業家們憑著個人的智慧及洞察商機的本事，為自己打造了聞名全球的企業王國。這些成功企業的經營與發展基本上都是運用社會與群眾的資源去創建廣大的市場與財富，因此「取之於社會，用之於社會」的資源互享觀念也就成為了大家要求企業家們應該把財富回歸社會的期盼與共識。

雖然也有不少關懷社會的企業經常以大量經費贊助地方公益活動及提供獎學金幫助貧困學生。但畢竟創辦企業最終還是以創造商業利益為目標，因此在商場的競爭中，我們才會看到各種花招百出及互相攻擊對手的促銷活動，「同行是冤家」就是用於形容企業之間惡性競爭的一種商業用語。除外企業之間的交易或大型企業內部的人事安排、財富分配也充滿著明爭暗鬥的玄機，給一般民眾感覺企業可能就是唯利是圖的賺錢大戶而不是心懷財富讓天下分享的慈善家。所以私人企業要成為博愛、永恆的地球企業是很困難的。古代的封建王朝，基本上是建立在家族天下的結構上，因此隨時充滿著權力鬥爭的危機與殺機，而很少有博愛及和諧共存的宏觀遠見，因此有的王朝不到幾十年不是內亂分裂就是被對手所消滅。這也證明了缺乏團結合作及資源分享的團隊或族群是很難延續永恆生命力的。

　　宗教基本上都是以弘揚人性之愛，而引導人類在博愛的基礎上共創一個與萬物共生及共用的宇宙資源，讓生命光輝能夠進入永恆不滅的再生世界，這也是宗教創辦人所具備的宏觀人格與追求心靈之美的色彩思維，及關懷萬物生命的偉大情操。

　　「宗教」是安定社會的力量，也是人類團結合作共創並分享心靈之美及生命光彩的信仰，這是實現「地球企業」精神，也是發揮人性之善與弘揚博愛色彩資源分享的大同世界。

　　而「**色彩再生論**」中所提倡的讓萬物能夠在宏觀、博愛的陽光之下自由平等的共用光熱能源外，也希望人類能夠在自然、健康的多元色彩環境中共創微笑與和諧的和平世界。

　　色彩再生的觀念是人類生活在陽光色彩之中所培養而成的智慧光彩，也是追求豐富多彩的生存空間所具備的人性本能，所以與宗教弘揚的博愛精神心靈之美是互通，而可以自然形成改造社會及提升人類生活品質的潛在力量，這也說明了人性之愛基本上都是建立在陽光心態的基礎上所釋放出的真善美。

　　目前已經有很多宗教團體的領袖攜手合作一起為人類的和平共存祈福，使信徒們能夠不分宗教派別同心協力共創博愛及宇宙萬物所共用的大同世界。

色彩 與 企業
環境 與 管理

企業家俱備色彩思維的時代已經來臨

隨著全球經濟的交流與互動，現代企業所面臨的挑戰與發展已形成硬體設備好辦，優良人才難找的困境，企業要留住好的人才除了要具備良好的發展遠景外，也必須提供好的環境。如果企業領導人能夠培養宏觀博愛的色彩思維，然後為自己及員工們規劃出自然綠化的工作環境和輕鬆健康的休閒中心，也就為自己及員工們創造了色彩環境資源分享及互動交流的空間。

目前，企業的組織結構基本上都是團隊合作、共創企業形象與產品研發的**小社會型態**。企業既然以社會型態的方式面對競爭激烈的商戰舞臺，如果缺乏一套現代化的管理制度是無法發揮團隊力量而創造商機的。雖然企業管理的方式一般都會隨著企業的規模或專業的不同設計出一套既能展現企業社會形象與發展目標，又能獲得所屬員工及消費大眾認同的全方位管理規則，讓企業與員工包括與客戶之間的交流都能達到良性的互動以創造出企業更大的發展空間。所以目前有很多大型企業領導人都會把自己經營企業成功的實際經驗結合專家的理論基礎，設計成適合現代企業經營管理的實用手冊，以幫助正在創業的企業家。雖然不同產業所經營的專案與發展方向不一樣，但在對員工培訓或進行管理時的基本要求和目的都是一樣的。培養員工的向心力、責任心以提升工作效率，最後能達到或超越預定的生產目標來為企業創造不斷成長的商機。

經營與管理是決定企業成敗的主要因素。就好像打仗一樣，缺乏紀律的烏合之眾是很難戰勝訓練有術的正規部隊的。

經營須要管理，而管理離不開人管人，人管事。有人認為管理事情簡單管人難，但如果管的事很專業，管事的人又缺乏這方面的專業素養，同樣的也很難把事情管好。相同的如果只是以代客加工為主的小型工廠，操作員又是工作多年、只求穩定收入的技術工人，那麼管理起來就容易多了。只要規定每個人每天必須完成的工作任務，然後按量計算工酬，除了基本工資外，再以超出的工作量加發提成獎金，相信這些必須負擔家計的基層人員一般都會服從管理人員的規定，不會無故取鬧或提出額外要求的。但對於網路族或知識分子，這些受過高等教育或經常在網路中搜索資訊的職場「閃跳族」基本上性格都比較主觀好勝，除了喜歡超越他人的職務外平常是不會評估自己的實力是否可以為公司帶來效益，因此要管理這些穩定性不夠又缺乏耐性的人，用所謂的「**人性化管理**」、「**陽光式管理**」或「**魔鬼式管理**」可能都會面臨極大的挑戰。

中小型企業一般比較喜歡採用儒家思想加上道家觀念來管理員工。所以管理人員經常會用苦口婆心的方式對員工灌輸禮、義、廉、恥、關懷、博愛的觀念，或用家庭式的溫馨攻勢來凝聚員工的向心力。除外也會用獎懲分明的方法來激勵員工提高工作效率從而增加自己的收入。不管是紅利分享或蜜糖式的短利刺激，基本上對這些經常喜歡跟別人比較工資，而不瞭解本身能力的閃跳族，用什麼管理方式都很難發揮效率。可是目前企業的發展，所要面臨的將會是更多性格不穩定的閃跳族或是充滿自信但卻缺乏團隊合作觀念的人，如果企業不能設計出合乎現實又能與員工互動的管理辦法，那麼是會對企業的正常發展產生不利影響的。

國外比較知名的企業，一般聘用新人基本上都會要求應聘人員提供原工作單位正常的離職證明及該單位人事主管的推薦函，這也是企業用人的一種管理制度。其目的當然是避免用到好高騖遠、到處追求刺激的閃跳族而加大企業的管理難度。曾經有不少職業軍人在部隊擔任幹部或領導人時因為擅長管理而獲得上級的賞識或頒發獎章，但退伍轉任到民間企業時卻發現自己那一套在部隊中通行無阻的管理方式卻發揮不了作用，從而產生很大的挫折感。

其實不管是「**人管人**」還是「**人管事**」，或者是請專家設計了制度來管人或管事，基本上都必須掌握一個現實的問題。管理制度就好像法律一

樣，用什麼制度管理什麼人，用什麼人去執行管理制度，什麼地方適合什麼法律，什麼法律適合什麼人，這就是管理的藝術。

　　美國是一個多民族組合的國家，雖然政府有一套完整的聯邦法，但為了實施更有效的管理，卻不得不考慮現實，最後讓每個州都以當地不同的環境與民眾特性精心設計了適合各地使用的州法。當然設計州法的基本原則必須是不能違反國家的利益、安全及聯邦法，這也是美國政府管理人民的一種靈活方法。一般企業因為經常喜歡用專業的管理人才去管理人與事來創造企業的生產績效，而卻很少去體會環境管理的隱性力量。所謂的「環境管理」指的就是人可以創造一個適合企業發展的管理環境，由環境在潛移默化中執行對人的管理任務。

　　色彩可以刺激視覺而影響我們的情緒，好的色彩環境不但可以培養員工的藝術修養，也可以減輕員工的視覺壓力，使大家可以在輕鬆自然的環境中提高工作效率。在不同的季節對工作環境作不同的色彩規劃，讓色彩環境成為隱性的管理力量，再加上管理人員的色彩思維及企業發展的經濟色彩觀，自然的也就形成了企業老闆與員工們共創經營管理環境及分享財富成果的雙贏空間。

　　「色彩環境」管理觀念很早以前就被用在管理交通安全的紅綠燈上，當人們發現只有遵守紅、黃、綠燈的環境管理才能夠安全通行時，就是沒有交警人員在現場指揮，紅綠燈也同樣具備交通管理的功效。另外當我們看到禁煙標誌或色彩圖案不同的洗手間時，大家都會遵守色彩環境的管理而不會故意去破壞或反抗。

　　「色彩環境」管理從狹義的管理觀念來說，是運用環境的色彩圖形或合乎大眾須要的空間色彩來對人或事物進行無聲的管理，以得到一個大家能夠共創有利及共用安全的生活環境。從廣義的觀點來講就是人類如何利用色彩思維去創造色彩環境，如何利用色彩環境結合管理人員的色彩思維去進行對企業或眾人、事、物、時間、環境包括社會秩序、國家安全、生存空間、地球生態等的經營與管理，而達到大家都希望得到的利益或發展目標。

任何國家在管理人民時基本上都會制訂完整的法律制度，而這些制度不但保護了個人的生命與財產安全，也保護了人民的生存環境。在給了民眾一個安全可靠的生活空間後才開始執行法律的管理制度，這也是創造管理制度者宏觀博愛的表現。從關心大家的環境色彩到生存空間再執行管理制度，也就比較容易實現全民合作共創及共用國家資源的目標。

　　相同的，企業家們如果沒有提供一個安全、可靠、充滿財富分享的色彩環境給自己的員工，相信就是設計再完善的管理制度或者擁有再好的管理人才也很難留住現代網路族求新求變的求職心態。而要讓追求穩定生活的安家族們能夠跟企業的腳步一起前進，如果缺乏彈性、靈活的管理方式也是很難留住優秀人材的。所以「色彩環境」管理觀念不但是科學的，也是符合人性以非管理手段創造管理效率的**「色彩再生」**管理觀念。

　　我國唐朝時期就是運用色彩環境來管理人民最成功的朝代。**貞觀之治**（西元 627~649 年）所展現的不僅是唐太宗李世民統治人民的管理能力，無形中也創造了一個全民共用的色彩環境與生活藝術空間。李世民為了展現自己的色彩思維與治理國家的智慧，不但結合了佛教色彩來實踐自己所獨創的色彩環境管理空間，也開拓了唐朝色彩文化的世界觀。人民在享受色彩環境的同時，不僅提升了個人的色彩思維，也接受了色彩環境的管理方式而創造了「路不拾遺、夜不閉戶」的博愛色彩觀盛世。所以我們在探索「貞觀之治」成功因素背後的同時，也清楚的看到了色彩環境所展現的管理力量。

「宗教」基本上也是採用色彩環境的管理觀念所創造的信仰空間，讓信徒能夠在莊嚴的色彩環境中產生信仰的力量。雖然由於東、西方文化背景不同而影響了宗教創辦者的色彩思維，不過「色彩環境」的管理力量，都來自於比較「安全」、明亮及高彩度的「活力色彩」。所以東方的宗

教一般都採用了黃、紅、金這些充滿生命力及閃亮的色彩環境來經營及管理自己的王國。而西方的宗教則比較喜歡用黃、紫、綠、藍等這些彩度高，充滿神聖、宏觀的色彩及莊嚴寧靜的黑白對比色來引導及管理自己的信徒走向安樂、和平的色彩空間及未來的再生世界。

目前，全球知名的大型企業，無論在規模或經濟實力上都很難超越宗教，因為宗教運用色彩思維所創造的色彩環境管理方式不但提升了人類宏觀與關懷萬物生命的博愛之心，無形中也團結了信徒共創和諧社會的力量。宗教的精神在弘揚博愛與永生的同時也證實了人類在「色彩思維再生」中對自己本身所產生的自我管理力量。所以宗教的信徒除了會服從環境色彩的管理方式外，也很少會去懷疑這種來自情緒世界中自我產生的一種安定力量。

「色彩環境」除了可以發揮對人的管理功能外，無形中也會凝聚一股團結的力量。「色彩環境」在影響人的視覺與思維中所產生的團結力量，基本上來自於「物以類聚」的自然現象。當固定不動的色彩環境轉化成為移動的色彩影像時，自然的也就形成了一個隨波逐流的**「生態速度」**。就好像同隊的運動員，穿著同樣色彩的服裝參加足球或籃球賽時，運動員身上的色彩無形中就成為了**移動中的環境色彩**，而對運動員產生一種自然的約束與服從，最後變成團隊合作創造共同目標的積極力量。

「色彩環境」在人的身上或者在飄揚的國旗上都會產生強大的團隊紀律與民族團結的力量，這也是色彩環境不可忽視的神奇力量。

利用「色彩環境」來創造團隊合作的力量在人類對抗野獸時期就已經開始。雖然現代人很擅長利用不同的色彩來創造環境景觀及企業的形象，但目前還是很少有企業領導人運用「色彩環境」資源來提升自己的藝術修養或管理自己的員工，這是很可惜的事。

很多企業的領導人經常喜歡採用所謂效率的管理，利用人管人的一套系統化制度來讓企業的運轉充滿著快速度與數位化的動力。雖然工作量增加了，也達到了預定的發展目標，但在追求速度與績效時往往忽略了**環境色彩的重要性**，而對自己或員工產生無形的工作壓力，最後影響了大家的身心健康，這是當前企業領導人及管理階層應該深思的問題。

現代企業的經營與管理
可以建立在環境色彩的基礎上
然後形成思維色彩的交流與互動

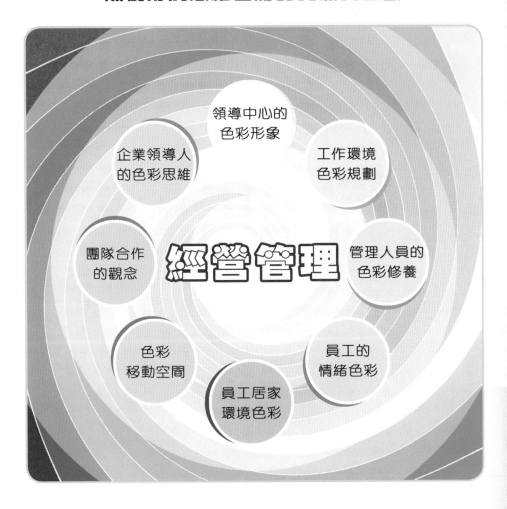

國際色彩文化與企業色彩風格

企業的色彩風格基本上是建立在民族文化及國際市場發展的基礎之上。不同的民族文化造就不同的企業風格而影響了企業的發展方向，同時也展現了消費群眾在監督企業中而協助企業塑造社會地位與色彩形象的潛在力量。

法國人基本上生性浪漫並較崇尚自由，是一個追求感性色彩的民族，法國人不但具備了豐富多彩的環境色彩觀，而且在生活空間中也到處充滿著時尚的色彩氣息。因此從化妝品、服飾、建築、居家環境到個人形象，我們都可以感受到自信、驕傲和從貴族文化中所延續下來的一種**浪漫與華貴的色彩風格**，所以法國的餐飲與服裝設計經常影響著世界的潮流，並成為歐洲色彩文化的尊貴象徵。

美國建國的時間雖然才兩百多年，但因為是多種民族結合所形成的國家，所以具備多元色彩文化的特色。除了充滿青春活力與宏觀自信外，也展現了美國人積極創造新色彩文化的企圖心。從紐約的設計風格到好萊塢閃亮的影視色彩不但影響了國際現代藝術的流行風潮，也開拓了美國色彩文化的經濟力量。

中華的色彩文化基本源於宏觀的宇宙空間之中。古代中國人是個充滿宇宙思維的民族，從觀天象到風水論，最後形成一套系統化的色形藝術，不但表現了中華民族以人為本所創造色彩藝術的智慧外，也證明了色彩是開拓人類思維、影響世界進步不可缺少的光彩資源。從中國五千年來的色彩文化發展過程中，我們可以感受到各民族的色彩思維以及自然形成的一種豐富多彩而「大膽用色」的色彩風格。

紅、黃、藍、綠幾乎是古代中國人最喜歡的色彩。特別是到了唐朝時期，這些高彩度的服飾、陶藝產品更是隨著絲綢之路走向了世界，而成為了開拓中華色彩藝術的美麗天使。

雖然黃色當時被統治者選為帝王專用色彩而影響了黃色的國際化發展，但民間對黃金的喜愛卻也展現了中華民族追求黃色光輝的渴望。所以在考古中，我們才會發現有不少帝王或貴族們使用大量的黃金飾品或古銅器陪葬的情形，這也證實了黃色是影響中華色彩文化發展中最閃亮的色彩。

　　日本的現代色彩觀，幾乎是建立在消費者導向與經濟發展的基礎上。精緻、細膩的工藝色彩，活潑、鮮豔的卡通產品色彩，時尚、前衛的人體形象色彩，不但為日本的色彩產業帶來了豐富多金的商業利益，無形中也為日本的色彩人才創造了一個國際化的表演舞臺。

　　韓國的色彩改革近十幾年來受到歐洲「色彩風格」的影響很大。為了突破韓國風格的色彩形象，在政府的支援下，有很多設計人員到歐洲及美國等地接受教育。因此最近幾年，從汽車、手機、服飾、皮包等產品的外觀與色彩設計也開始展現出企圖征服全球消費市場的胸懷大志。

　　從過去不太重視色彩形象與產品包裝的韓國，到今天能夠以反省的態度對自己的色彩文化進行改革與提升，以發揮大韓民族「**色彩再生**」的勇氣與邁向國際舞臺的企圖心。能夠促使韓國發生這一巨大轉變最重要的因素是，韓國人能夠放棄過去百家爭鳴的「**煙火色彩觀**」，而選擇了團結合作、集中力量、共創色彩產業發展的超級團隊，最後才能使雪白的「人參」文化成為燦爛奪目的，讓世界消費者刮目相看的彩虹奇蹟。

　　中華民族具備宏觀博愛的儒家色彩文化基礎，也曾經發揮民族藝術潛能創造出舉世聞名的中華色彩文化，更是影響世界色彩藝術發展的主要國家。但近百年來由於受到西方科技色彩文化的衝擊與影響，漸漸失去了過去充滿民族色彩思維的獨特色彩觀。

　　不過近幾年來，隨著國內經濟改革開放與發展，人們已經開始體會到「**色彩資源分享**」的必要性，也積極的進行色彩文化的開拓工作，相信很快，中華色彩文化藝術將會再次在全球色彩舞臺上扮演重要角色，以展現中華民族博愛、宏觀的世界色彩觀。

色彩再生藝術與企業的發展空間

消費環境、商品色彩與企業形象都是影響企業發展的主要因素。

營業場所是充滿經濟色彩的消費環境，不僅是企業與消費大眾交流的互惠空間，也是企業透過商品或服務的質量而讓社會大眾檢驗企業真面目的最好時機。目前，消費大眾在選擇商品時會考慮購買的因素，除了該商品的實用性外，最重要的還有價錢合理性、出品廠商的誠信度與售後服務的品質。

商品的包裝基本上是為了展現企業的色彩形象及宣傳產品的質量，雖然透過豐富的色彩圖案或文字說明可以吸引消費者購買，但現代化的各種產品基本上都是企業委託配合度高的各衛星工廠加工生產。在正常的生產線上，一般的質量都不成問題，但有時候在產品出廠的檢驗過程中，由於作業人員的疏忽難免會出現不合格產品流入市場，這時候萬一被消費者買到了，一般正規的大型廠商都會採取退貨、換貨或以良好的售後服務方式來解決問題。在協商退貨或換貨的過程中，如果廠商不能夠以微笑及誠信的臉色來提供一個讓顧客滿意的服務，相信不但容易得罪消費者，無形中也破壞了企業的形象與信譽而影響了企業其他產品的銷售量及未來的發展。

所以負責與消費者交流溝通的銷售人員，如果不能夠以親切的態度和關懷的微笑表情，讓消費者感受到企業的誠信和負責任的服務態度，對企業未來的其他產品銷售都會產生巨大的影響。另外當企業的生產車間或廠房缺乏健康及環保色彩時，也會影響作業員的身心健康及產品的質量。相同的，商品的包裝或外觀色彩如果不能滿足消費者的須要，或是銷售人員的臉色缺少服務熱忱，也會影響產品的銷量及企業的獲利空間。

直營專賣店、百貨商場與超市基本上是各企業競爭商機的戰場，而企業整體的色彩形象與銷售人員的情緒色彩，加上企業領導人的色彩思維所展現的經營與管理的色彩風格都是「色彩」在廣大的消費市場上創造商機與獲利的無限資源，如果企業缺乏宏觀博愛與微笑誠信的色彩再生觀，那將面臨到處充滿危機的經營困境，而最後被市場所淘汰。

在色彩再生的宏觀世界
開拓台灣色彩產業的發展空間

　　光與色的時空領域宏觀浩瀚，不僅充滿著無限的宇宙能量，也是引導我們思考方向與管理情緒的光波能源。日常生活中，我們處在不同光源活動下的色彩環境裡，除了會自然的與色彩中所釋放出的光彩磁波產生互動與共振，而形成獨特的視感磁場與情緒空間外。無形中也會使自己成為受環境彩繪的「光彩色質」帶源者，而我們在不同的色彩環境中成長或長期與不同色彩性格的人接觸，就會使自己對色彩的感知能力及比較喜歡的色彩自然的蘊藏於思維與情緒之中，最後使自己成為具備性格色彩與人格特質的人，但成長中的幼兒或孩子們因為對環境色彩的視覺感比較直觀，也缺乏生活體驗所積累的智能光彩，因此擁有的色質帶源基本上都是在父母親的思維與情緒色彩的引導下而形成，所以我們在不同的時間與環境中與他人交流，不僅是語言的溝通或情緒的交流，更是人性色彩與時空光彩的交集，這種由天地人之間互動反射出的光彩磁波所形成的磁場大環境，也是彩繪不同地區人文色彩及塑造民族特質的綜合能量。

　　色彩環境可以塑造人性，也能改變環境的色磁場能量。同樣的我們如果擁有了宏觀博愛的色彩特質，也可以為自己創造一個閃亮的生活舞台，這也說明了樂觀的人生活在灰暗的環境中，除了會把自己的陽光思維反射在環境外，也會加強光彩思維，以突破及改善生活中所面臨的困境。所以要改變色彩環境比較容易，但要改變個人已經形成的性格色彩是非常困難的。但性格色彩經常是塑造人格特質及影響自己一生發展最主要一種內在能量，悲觀的人往往很容易把自己灰暗的壓抑思維透過情緒反射於臉色，而使他人也會感染及產生灰色的壓力，無形中也壓縮了自己的發展空間。

　　人類基本上不僅是光彩帶源者，也是色彩再生體。形成性格色彩與色彩人格的因素雖然小時候會受環境影響，但人為的環境或人本身就是一個移動的環境主體，這才是培養優質性格與創造光彩人格最重要的再生能量。

　　大自然環境中的陽光能源及隨著光學科技的發展由人類研發創造的光

彩環境，雖然可以美化視覺及彩繪我們的思維，但如果我們每天必須處在這些千變萬化及充滿高光輻射的色彩環境中，也會使我們生活在色感所造成的情緒壓力之中。

可是人類在進化過程中不斷創新的文明與科技基本上都是在光彩再生的思維中積累智能而完成的，所以離開了陽光與色彩的世界，我們是無法生存的，雖然在陽光與人類的思維領域中創造健康和光彩能源以提高我們的生活品質及為全球帶來經濟繁榮是時勢所趨，但人類在開拓色彩再生資源與能量時，因為比較缺乏宏觀博愛的全球能源共享觀念，而幾乎以獲得各自擁有的政治權力或高經濟利益為目標，所以才會造成不少國家與民族當前還一直處在不穩定的對立與戰爭之中。除外全球的兒童及青少年們在學習與成長中也必須經常接觸來自缺乏社會責任感的廠商所生產的各種充滿暴力及缺乏陽光思維的影視節目或電腦遊戲，這對複雜多變的國際交流與不斷創新的世界文明不僅隱藏著無限的危機，也可能對人類未來的生存帶來可怕的災難。

「色彩產業」的形成是實現人類宏觀與陽光思維的色彩再生智慧。以滿足全球民眾對色彩資源的需求而創造一個充滿健康與心靈享受的光彩世界。因此色彩產業的發展必須以「人」為本，如果每個人都能夠擁有宏觀博愛的陽光精神，自然的我們就可以把自己的喜怒哀樂轉化成為陽光下的春、夏、秋、冬，雖然季節與景觀不同，但卻充滿著可以帶給萬物健康生長的光彩能量。

目前全球正面臨著金融大海嘯的危機時刻，所以國內有不少的上班族因為處在失業潮的壓力之下而罹患了憂鬱症，這可能與我們平常比較缺乏居安思危的憂患意識及重視物質生活有關，雖然在短時間內我們很難以樂觀的心態去面對來自世界商貿局勢所造成經濟發展的失控現象。但解決經濟問題，從政府到民眾如果我們用美化表面光彩的包裝方法而忽略了以宏觀遠見的陽光經濟為基礎，將來反射在我們視覺空間的可能只是一道美麗的彩虹，而很難成為我們生活中穩定安全的光彩能量。

台灣的民眾們基本上都是千變萬化的光彩智能帶源者，所以曾經在世界舞台創造了閃亮的亞洲經濟奇蹟。台灣民眾長期以來比較喜歡以主觀的色彩思維來開拓自己的生活空間，從食衣住行、娛樂、休閒、身心健康到

所支持的政治人物，這也形成了台灣地區特殊的政治色彩文化。

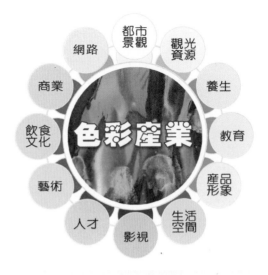

在色彩再生領域中創造全球共享的宏觀經濟

一般人都知道任何色彩在不同的時空環境中可能會釋放出獨特的光彩魅力，但如果舞台加大了，單一的顏色是很難放射出閃亮的迷人光彩，而必須組合多種色彩的光彩能量才能夠吸引廣大的觀眾，可是國內很多政治人物或政黨雖然喜歡選擇鮮豔的單色來作為服務選民的形象，可是在服務範圍擴大時，還是缺乏陽光色彩思維而無法與其他政黨團結合作，而為人民創造一個豐衣足食及政治資源共享的演出舞台。因此不同色彩觀點的政治人物與民眾們長期以來一直存在著永無止境的對立與抗爭。如果大家能夠打開視野像海雁一樣飛翔於藍天與綠地之間，我們就會發現藍天與綠地的融合是大自然中最美麗的光彩舞台，不僅充滿生機，也蘊藏著人類開拓歷史文明而永不熄滅的智慧之光。「色彩再生」中的宏觀資源雖然存在於我們的智慧與思維空間，也是目前引導著人類創造經濟繁榮與和平共存的「光彩資源」，但目前全球各地卻還沒有專研色彩再生資源的機構，令人費解。為了使台灣的經濟發展開拓一個嶄新而充滿色彩能量的再生空間，我們應該不分政黨，不分藍綠，全民合作，同心協力，在台灣本土籌建世界第一座國際色彩再生館，以從事色彩再生資源與色彩產業的研究與開發。

「色彩再生」中的資源回收再創新是 21 世紀全球最有發展前景的多元文化光彩產業，不僅可以為台灣創造觀光旅行、藝術、教育、文化、人才、養生、商業環境、生活空間等相關資源所衍生的經濟利益，對台灣整體產業的轉型與升級也提供了更大的發展空間。

第五節
實用色彩技法

　　色彩因為來自不同的光源，所以與人類共生中，不僅會隨著光的明亮度釋放出不同量的光彩磁波，也會在人類的情緒變化中，放射出影響我們視覺的色感磁波。因此只有深入了解色彩的能量與特質，才能夠設計出充滿智慧光彩而又能帶給大家身心健康的作品。

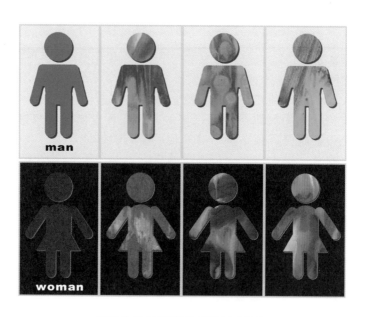

傳統的單色調衛生間男女圖案，
如果改用活潑的渲染色彩就可以為我們帶來輕鬆的視覺感。

光彩之中的色磁波與光速能量

　　雖然在光源的照射下，我們可以看到各種不同的色彩，但其中比較容易刺激視覺及影響我們情緒的基本上都是高彩度與高明度的色彩。

　　彩度高的色彩，色磁波量大。除了會刺激視覺外，也具備影響**思維與記憶**的功能。而高明度的色彩，光速空間大，磁場能量強，可以加速腦波的活動量而增加我們的**想像力**，同時，也會產生**催眠及穩定情緒**的功效。所以高彩度的紅色、綠色及高明度的黃色才被用於維護交通安全的燈號設備，黑色與白色這兩種對比色則被世界各民族公認為具有強大磁場能量的幸運色彩。其中黑色可以吸收熱能源，而成為能夠創造太陽能及發射催眠磁波的功能色彩。白色具備反射熱能源及創造光速空間的光彩磁波能量，因此被人類用於節約能源、弘揚陽光道德觀念及清白人格的乾淨色彩。

　　一般人對色彩的研究與接觸基本上都以生活環境中的人造色彩為主，因此很少去關懷大自然中有益我們身心健康的陽光色彩。另一方面由於電腦科技提供了色彩再生的影視舞臺而使很多青少年每天必須面對網路色彩中超強磁波的輻射量，而幾乎已經沒有時間去享受陽光下的大自然色彩了，這也造成了現代網路族雖然影視空間加大了，但思維空間卻變小了。

「色彩」基本上會隨著季節及氣候的變化釋放出不同量的光彩磁波而對環境及我們的視覺產生不同色感的光速空間，而影響我們的思維判斷。所以在寒冷的下雪天，看到有人穿紅色的外套時，我們雖然會覺得刺眼但同時也會感受到溫暖與安全感。但在炎熱的夏天看到穿紅衣服的年輕人時，不但會產生快速升溫的視覺感受，無形中環境空間也會變得悶熱，而使我們的情緒變得煩躁及容易衝動。

相同的情形可能也會發生在我們不同心情的時空下。當心情愉快時，看到綠色的汽車可能會覺得輕鬆與環保，而不開心時就會產生高彩磁波所帶來的視覺壓迫感。

所以我們在探索色彩的表面色相時，除了要看色彩的彩度與明度外，也要從光源的輻射能量中去瞭解光彩中的磁波量在不同氣候變化中所產生的色磁波及所形成的磁場環境，同時也要明白我們在喜怒哀樂中的腦波起伏與色磁波互動所產生的**「色感情境」**都會影響到我們對色彩的視覺感與情緒空間感。

科學家認為大自然中美麗的景觀色彩是光源能量，但藝術家卻把環境色彩變成**展現思維與美化生活萬象的「色彩再生」**資源。大自然色彩原來是陽光下的輻射能源，也是宇宙中最神奇的磁場元素。人類在陽光色彩的領域裡激發了色彩思維而創造了多元化的色彩資源。色彩雖然是光源下最活躍的演員，但如果沒有科學家與藝術家們的攜手合作，再加上喜歡色彩的觀眾，相信，我們就不能夠享受到豐富多彩的色彩資源了。

雖然人類的智慧與想像力充滿著光彩磁波與光速能量，但如果缺乏「陽光色彩思維」與健康的陽光心態，我們將永遠享受不到多元色彩資源所建築的光彩世界。

為了讓大家分享「色彩再生論」中所弘揚的陽光精神，而創造健康自然與環保的用色觀念，我們將重點分析比較會影響現代人生活空間的紅、黃、藍、紫、綠、橙、黑、白等八種色彩的光彩磁波量所形成的性格特質，及可能代表的企業經營特色與形象。大家可以在瞭解這些色彩中的基本知識後，選擇比較喜歡的色彩做為自己的形象風格及將來就業發展的定位參考。

●紅色性格 紅色

　　炎熱的夏天比較喜歡紅色的人，基本上思維靈活、反應快。做事風格雖然充滿「**火速動力**」及喜歡追求快節奏的工作效率，但比較缺乏理性與穩定性。所以經常被形容為有勇無謀、性格善變的人物。

　　冬天喜歡紅色打扮的人，性格冷靜，擅長利用環境來展現個人魅力。喜歡與別人分享歡樂，充滿智慧及在理性中追求感性生活，但比較主觀，所以喜歡用資料的觀念來引導別人認同自己而為工作創造紅色的發展空間。

●紅色思維

　　代表著熱情與喜氣的紅色因具備了高彩度的「**光彩磁波**」能量，能夠快速激發我們的視覺與思維，所以經常被應用在開幕及慶典上。雖然紅色充滿著**思維活力與視覺爆發力**，但紅色在寧靜的環境空間中也會釋放出影響視覺的強磁波而使人產生情緒壓力與恐懼感，因此紅色也是危險、警告、禁止等提醒人類保持冷靜最具備刺激腦波而產生情緒管理能量的安

全色彩。所以我們只要在一些場合或物品上看到紅色標示時，常常不必細看內容，就能瞭解警告**危險之意**。紅色因為具備了創造光速空間及影響我們思維的磁波能量而被世界各國指定為禁止通行的交通燈號，另外也被科學家稱為在不安全環境中創造安全思維的功能色彩。

●光速空間與磁場能量

紅色的視覺溫度很高，這也是光彩強磁波所反射在我們腦波中而產生的光速空間與熱能源磁場效應。因此如果長期間處在紅色的大環境中，對我們的腦波活動與情緒都會產生高速交集的思維衝擊，而影響我們冷靜的思考與判斷力。

陽光下的紅玫瑰因為具備生命活力與溫和的色彩磁波量，因此可以創造安全與健康的磁場環境，而比較不會產生視覺壓力。所以在陽光下欣賞滿山谷的紅花，除了可以享受到陽光紅所帶來的視覺美容外，無形中也會讓自己充滿著紅光滿面與喜氣洋洋的好心情。

●適用企業

餐飲業、星級飯店、禮品業、石油公司、鞭炮工廠等企業或宗教會選擇紅色做為形象代表色，是因為紅色可以展現積極、自信、熱情、勇氣、不怕困難的博愛精神與科技能力。

黃色

○ 黃色性格

　　夏天喜歡穿黃色上衣的人基本上**個性比較主觀**，除了充滿感性的求知慾望及喜歡追求快速發展的舞臺外，也是一個樂觀及隨心所欲的幻想主義者，所以經常使自己盲目於時尚潮流的漩渦中而找不到正確的發展方向。

　　如果喜歡利用黃色系來規劃自己的生活空間，可能是一個**充滿野心**及**不按常理出牌**的人，經常以創新的觀念及冒險的人生觀來展現與眾不同的行為魅力。但喜歡堅持己見，也喜歡創造激烈的情感世界，所以經常會給人不切實際的性格特質。雖然喜歡乾淨的環境，但也喜歡製造複雜的人際關係。這種情緒化的矛盾性格特質也反射了黃色不穩定的磁波量所塑造的變化空間，雖然閃亮但也缺乏穩定性。

　　冬天喜歡以黃色系去展現形象魅力的人，基本上是一個標新立異、性格比較高傲的人。**眼光獨到、充滿個人主義**的行事風格，常會令人感到一股黃色的閃亮智慧與冰冷的自信。做事追求快速，但缺乏環境資源而又不擅長與人交流溝通，因此常使自己陷入自己所製造的危機中而成為表面光鮮但**內心缺乏安全感**的人。這可能與從小成長在被寵但又缺乏親情關懷的環境有關。但由於具備隨機應變的反應能力及不怕失敗的毅力，有時候也會為自己開拓出閃亮的發展機會。

◯ 黃色思維

閃亮高速的「**磁波輻射能量**」加上充滿活力的「**色感磁場**」，因此能夠快速的由視覺空間進入我們的思考中心而成為思維動力。黃色因為是視覺中最有聚光魅力的色彩，所以才成為中國古代皇帝用於顯示皇家身分與王者地位的高貴色彩，而近代則被世界各國用在提醒及警告民眾注意交通安全的燈號上。黃色具備光彩奪目及加速思維反應的磁波能量，因此除了被用在工程車及安全帽上外，同時也是展現「**閃亮光速空間**」與創造安全環境的功能色彩。

黃色的視覺溫度會隨著環境中其他色彩的明彩度而產生加溫或減溫的「色質感」，是創造空間溫度與明度的神奇色彩。黃色因為具**備高強度的光彩磁波量**，所以也是激發人類腦波快速活動的健康元素。如果多接觸大自然中的向日葵或黃菊花，不但可以增加想像力，無形中也會為自己帶來健康的陽光心情。

黃色

◯ 適用企業

黃色是中國古代帝王的專用色，內含明亮高貴的黃金元素，象徵著財富與地位，永遠是人類視覺的焦點。所以會用黃色當主色的企業當然都是銀行、證券、投資等跟財務經營有關的行業。另外，一般珠寶業、鐘錶業、石油公司、食用油公司、還有化妝品公司等也會使用黃色來表現尊貴及充滿時尚潮流的企業經營特色。

藍色

● 藍色性格

　　藍色基本上是屬於**低溫光彩磁波量的穩定性色彩**。所以夏天喜歡藍色的人雖然眼光比較宏觀、充滿著征服藍天的慾望，但一般都比較理性，做任何事喜歡在低溫中展現高溫的速度感，而不喜歡以狂風暴雨的方式去展現自己的能力。具備藍色性格特質的人平常除了擅長觀察及利用環境的優勢來充實自己的知識外，也喜歡與別人分享資源，因此常會為自己創造一個有利的發展機會，這也表現了藍色雖然內含速度但卻是穩定安全的低溫光速。

　　冬天喜歡藍色的人可能是一個比較冷靜及高傲的人。平常不太在乎自己的外在形象，而是以自信及生活中所積累的經驗與學識來展現個人的磁場魅力。雖然不追求時尚與新潮，但經常關心國際時事及社會的流行趨勢。是個喜怒哀樂不形於色但喜歡觀察別人的臉色來決定交流方式的人，這也是**藍色在寒冷中無法釋放出強光彩磁波來吸引別人的視覺**，但卻可以散發出低速彩磁波而形成一個安全穩定的磁場空間，使我們能夠在冷靜中思考發展的方向。

● 藍色思維

　　濃彩、低溫是藍色給人的視覺感受，而**微量、 低速的光彩磁波**所形成的磁場環境可以使我們在冷靜的思維中突破有限的視覺空間，而創造出無限的想像空間。藍色具備穩定情緒及集中思維的功能，但基本上都屬於人工色彩的領域。而平常我們所指的藍天與大海在陽光下可以釋放出高速低溫的光彩磁波而形成一個有益於我們身心健康的磁場空間。因此看到大海或者藍天時，我們可以享受到輕鬆、自然的光彩磁波所帶給我們解除壓力、創造視野與思維空間的磁場能源。這是因為我們看到的是在陽光與空氣中展現姿色、具備生命力的活性淡藍色彩，而不是辦公室中充滿濃彩磁波但缺乏光速能量的深藍色桌椅或窗簾。

藍色

● 適用企業

　　藍色因為是低溫色彩，所以具備穩定情緒及減壓的功能。一般會選擇藍色系做為企業主色調的大概是以藍天或海洋為經營目標的航空公司、船務公司、海上運輸業、漁業、旅遊業、泳裝公司、太陽眼鏡公司等。而國際商貿公司、汽車公司或網路公司強調高科技的電腦數位公司也會用藍色來展現自信與穩定發展的藍天精神。

紫 色

🟣 紫色性格

　　紫色具備穩定中展現實力的藍色低溫磁波量及高溫動感、充滿火力的紅色熱能源。因此在炎熱的夏天喜歡以紫色的裝扮去塑造色彩風格及形象魅力的「紫色迷」，基本上是個主觀好勝、充滿幻想思維及比較情緒化的人。平常反應快，除了喜歡追求時尚空間及享受物質生活外，也是一個喜歡以怪異的觀點去征服別人思維領域的戰鬥高手，因此經常在無形之中為自己製造了對手，而成為自己發展的阻力。

　　「紫色」會在不同的時空釋放出獨特的「光彩磁波量」，而夏天是「紫色磁場」發揮吸引力的季節。尤其是在燈光舞臺上，更是紫色展現迷人姿色及創造「夢幻魅力」的最佳時機。

　　冬天時紫色的光速磁波會隨著冷空氣的籠罩變成高傲與孤立的磁場光點，而不是星光滿天的亮麗世界。因此喜歡夜生活及經常在夢幻中追求自己的人生舞臺也就成為了「寒紫」性格的特色了。

　　喜歡享受浪漫的感性之夜及沉迷於獨特的人工色彩環境，所以有時會給人產生冰冷及缺乏陽光活力的病態形象。但由於充滿藝術才華而在寒冷中能釋放迷人的高溫紅彩磁波及低溫藍彩磁波，因此，雖然形象高傲，但卻能夠吸引別人的眼光而成為寒夜中最閃亮的星光焦點。

● 紫色思維

紫色因為有「**夢幻之美**」及夢中情人的稱號，所以無法以千軍萬馬的姿態征服世界。「**紫色**」充滿著高溫熱能源的基礎火力及低溫快速的行動實力，所以不須要成群結隊，也不合適傾巢而出去展現魅力。高傲、優雅，有時候像個天真無邪的小公主，有時又像位高貴神秘的皇后。所以我們經常會在星光燦爛的表演環境中看到孤立無援，但卻充滿自信的紫色光束照射在舞者身上所展現出的神秘氣氛，常使觀眾迷醉於紫色的夢幻世界中。還有餐廳佳餚中的紫色蘭花總是扮演著增加美色的光彩演員，而成為我們「**美色減肥**」的最佳武器。

看到紫色可能會減少食慾，但卻滿足了人類追求浪漫的天性。因此紫色不僅是創造浪漫時空的最佳演員，也是人類製造浪漫環境不可缺少的色彩能源。

● 適用企業

紫色是「隨波逐流」的「色溫變色龍」，所以與紅色搭配時會產生溫暖的色感反射，而與藍色一同出現時又會變得好像冰山美人一樣。有人說紫色充滿著不穩定的光彩磁波量，所以在不同時空才會創造出「迷惑視覺」的吸引力。因此會選擇紫色系為主力色彩的企業基本上都是喜歡展現**高雅華麗或充滿迷人風采**的女性化妝品公司、女性內衣專賣店、婚紗攝影公司、夢幻主題公園、影視傳播公司、酒吧、夜總會、模特兒或魔術表演機構等，以表達企業為消費者創造夢幻服務的實力與共用紫色資源的交流空間。

綠色

● 綠色性格

　　綠色的植物在陽光下會釋放出有益身心健康的光彩磁波，而帶給我們輕鬆自然的視覺空間與情緒環境。喜歡在炎熱的夏天享受大自然中的「**光綠磁波**」，基本上是一個生活態度謹慎、做事比較有原則的人。平常喜歡追求輕鬆自然的綠色生活空間，但在工作中卻充滿責任心與方向感。雖然不一定具備靈活的思維能力，但總會盡力去完成上級交待的任務。有時候喜歡堅持己見，但卻會以陽光心態去面對親朋好友，是個充**滿綠色思維及喜歡創造生活樂趣的人**。但也由於比較喜歡在自然與輕鬆的環境中享受人生，所以可能會給人感覺缺乏創意及積極向上的保守形象。

　　陽光下的綠色環境會隨著嚴冬的到來自然的減少或消失。因此喜歡在冬季裡享受綠色資源或自創綠色環境的綠色性格，基本上**倔強固執**。雖然思維靈活但充滿個人主義，有時為了達到目的可能會不擇手段的去影響別人的權益。這種「寒綠性格」的形成可能與從小生活在缺乏物質條件的成長環境有關，在面對陽光卻無法滿足綠色慾望時，無形中也培養了喜歡挑戰現實及自創資源的人生觀。因此「好勝」、追求自我及充滿冒險精神也就成為了展現「寒綠」性格的形象特色。

　　「寒綠」雖然充滿著光彩磁波能源，但因為缺少強磁波動力，所以必須具備單打獨鬥的勇氣及擁有掌握環境資源的智慧才能夠創造出自己發展的舞臺。所以搜索網路資訊及經常觀賞歷史劇也就成為了「寒綠」豐富思維空間的方式。具備「寒綠」性格特質的人如果能夠以宏觀博愛的「夏綠思維」去開拓人際關係與發展空間，不但會得到別人的尊重，無形中也會讓自己享受到從「寒綠」中所釋放出的健康與輕鬆的溫暖磁波。

◉ 綠色思維

　　綠色因為具備黃色中閃亮高速的光彩磁波及平速低溫的藍彩磁波，因此經過視覺進入我們的思維空間後會產生穩定腦波活動及安定情緒的自然能量。所以科學家們才會選擇綠色做為交通安全的通行燈號。陽光提供了萬物生存的熱能源，也讓綠色植物成為人類創造生活空間的健康資源。綠色中的光彩磁波可以釋放出有益我們身心健康的輻射能源，而達到放鬆心情及拓展思維空間的功能，所以科學家牛頓在綠樹下才能夠激發思考能力而發現了萬有引力，使人類可以加速的實現探索宇宙奧祕的夢想。

　　陽光下的綠色植物**生機盎然、充滿著環保與健康的氣息**，所以保護大自然中的綠色環境、美化生活空間已成為世界各國共同努力的目標。綠色植物離開了陽光，可能就成為了製造視覺壓力的不穩定色彩。而綠色在燈光下雖然也具備低溫的藍彩磁波，但因為缺少閃亮及恆溫的黃彩磁波能量，因此會對我們傳遞冰冷的低溫磁波量，而影響我們對環境空間的溫暖感受。所以如果長期處在綠色燈光下或綠色的室內空間中，不但會造成情緒的煩悶與恐懼，也會使人缺乏安全感。

　　近年來有很多國家除了積極推廣及實施「**綠色環保**」政策外，也開始利用「陽光綠」的空間觀念在城市建築中規劃綠色植物的環境面積，以保護民眾的身心健康。而不少國際知名的大型企業更以陽光式的建築觀念，把辦公場所及生產車間變成植物綠化的輕鬆環境，來減輕職工的視覺壓力以提高工作效率而增加生產量。這也是人類發揮綠色思維開拓符合自然科學及利用色彩中的光彩磁波能源所創造的**綠色管理空間**。

◉ 適用企業

　　陽光下的「**植物綠**」充滿著活力與健康的氣息。因此由大自然中的陽光綠所釋放的光彩磁波能源，不但影響企業創造環保空間的經營理念，無形中也展現了政府關心民眾身心健康的施政理念。因此除了農業、郵政、國防、醫療、環保、教育等政府部門喜歡採用綠色來包裝形象外，有很多強調環保的企業，包括健康食品、旅遊業、蔬果公司、環保工程、文化出版等也喜歡以綠色來提升企業的社會形象。而綠色也是郵差及陸軍一年四季從不改變的服裝專用色，**這也說明綠色的視覺性與功能性永遠都是影響人類色彩思維的健康元素。**

橙 色

●橙色性格

「橙色」除了具備紅色的高溫熱能源外，同時也擁有了閃亮高速的黃彩磁波量，所以充滿著**不穩定的強磁波元素**，因此很容易加速腦波的活動量而成為刺激我們視覺的「**活力色彩**」。

夏天具備橙色特質的人基本上**思維靈活、反應快**，但比較情緒化及缺乏耐性，喜歡在隨心所欲及幻想中追求感性的生活空間。除了經常在跳躍的思維中更換計畫與人生目標外，也喜歡以快速的方式去展現個人的觀點，所以會給親朋好友一種**不成熟及任性的感覺**。雖然不太喜歡以常規的方式獲取知識，但充滿著青春時尚的創新觀念，並經常在網路中與他人交流及搜索各種資源，因此也很容易為自己找到橙色的發展舞臺。

冬天是橙色釋放光彩熱能量的好季節，因此喜歡在寒冷中以橙色的姿色去展現形象的，基本上是一個**充滿智慧及喜歡以理性的邏輯思維去開拓生活空間**的人。做任何重要事情都遵守原則，很少在沒有人力或環境資源的支援下去執行自己擬定的計畫。雖然有時候會讓他人感覺缺乏宏觀遠見及做事太謹慎，但在理性的思維中享受感性的生活，不但安全可靠，也不會「入不敷出」而給自己帶來生活上的經濟危機，這是「**寒橙**」人格的特質，也是橙色永遠釋放著迷人的香味而成為廚師們展現色彩思維及帶給客人橙色可餐的色彩形象。

●橙色思維

　　橙色，**彩度高、明度迷人**，就好像花蝴蝶一樣永遠都是飛翔在花園中最美麗的小天使。橙色在夏天雖然充滿著**動感的火力**但同時也會展現出新鮮及時尚的彩磁波能量，所以上天與「藍色共舞」，下廚與綠色或白色的蔬菜同臺演出，都是人類視覺中最具姿色的閃亮演員。飛行員喜歡穿著橙色的外套飛翔於藍天，而廚師則喜歡以橙色的蔬果來展現自己的食雕手藝，這都是因為橙色所擁有的「**萬人迷**」色感魅力是其他色彩中很難找到的。

　　冬天更是橙色創造奇蹟的季節。在雪地中「**橙色**」陪伴著登山隊員漫遊於銀白色的世界中，而在釋放橙彩磁波的同時也可以幫助搜救人員找到迷失方向的探險者。有人說橙色最好吃，也有人說橙色最好看，但橙色卻說我的紅色媽媽給了我博愛，我的黃色爸爸給了我**閃亮與速度**，但人類給了我舞臺，所以我要做個地球上最有特色的演員。

橙色

●橙色企業

　　橙色因為具備溫暖的光彩磁波，因此會產生視覺吸引力而增加我們的食慾，另一方面也具備刺激人類腦波加速活動而產生記憶的功能。因此以年輕消費族群為主的時尚企業或公司，包括食品業、速食業、運動服裝、化妝品、玩具、遊戲軟體等，都比較喜歡採用橙色系的包裝來展現企業的青春火力及熱忱服務消費大眾的特色形象。

● 黑色擁有的神奇空間

　　黑色基本上是沒有彩度與明度的人工色彩。而平常我們處在沒有陽光或燈光的黑夜裡，雖然看不到任何顏色，但在現實環境中還是存在微量的光彩磁波與低溫的光速空間能量，只是我們用視覺很難去感受及分辨光源活動的現象。但如果我們以科學方式或採用紅外線夜視鏡等設備去探測或掃描夜間的環境，就可以感受到色源活動的情形了。

　　黑色具備吸收及保存熱能源的功能，因此冬天的大衣一般都會染成黑色的以達到保暖的效果。在寒冷的季節裡，中老年人都比較喜歡穿黑色的大衣，這並不表示他們喜歡以黑色的打扮來展現個人的形象或魅力，而是黑色大衣可以發揮保暖的功能，使自己不會遭寒受凍。而在現實環境中，也有一些身材較肥胖的女性同胞們一年四季都喜歡以黑色的形象來達到視覺減肥的效果。黑色除了具備壓縮空間的功能外，也可以與任何色彩組

合或搭配而加大**其他色彩的明彩度與亮麗感**。**黑色與白色象徵人類思維空間與生活環境中兩大對立的時空領域**，其中在生活方面包括了生與死、白天與黑夜、工作與休息、對與錯、健康與生病、好人與壞人等，而思維領域中則以陰陽兩極、理性與感性、宏觀與狹隘、抽象與具象、樂觀與悲觀、科學與迷信等來表達黑白之間各自獨立的世界。

　　人類經常在矛盾的思維觀念中創造連自己都無法分辨的文化與語言。而在色彩領域中更證實了人類總是以彩虹的視覺觀去享受世界的資源，而用黑白的思維去分類「**人性色彩**」與「**職業色彩**」。例如，維護法律尊嚴的法官或律師在執行任務時必須身穿黑色的法衣以展現正義與公平的精神，但稱心懷不軌、老幹壞事的人為「黑心」、對貪官污吏形容為「黑官」、指責流氓幫派為「黑」社會等，這都是人類用色的智慧與用色矛盾的地方。

　　冬天喜歡穿黑色服裝去面對生活的年輕人，基本上可能是公務人員或比較不喜歡招搖的人。雖然沒有什麼主見，但卻很固執，平常不會相信道聽途說的訊息，但卻喜歡在網路上搜尋資料以充實自己的學識領域，也喜歡在與別人交流中分享對方的資源。喜歡看歷史劇、武俠片及時事新聞，所以在談吐中經常會反映對社會及時政的意見，以獲取別人的認同。是一個充滿自信但同時也缺乏安全感的人。這也是黑色在矛盾的時空環境中，經常反射人類思維想像所形成的雙重性格現象。

　　具備「**寒黑**」性格特質的人基本上相當理性並懂得保護自己的隱私，因此一般人是很難從其外表上去瞭解他的內心世界，這也表現出黑色在冬季吸收陽光後所儲存的熱能源是不會隨便與他人分享的。

　　夏天是各種色彩展現光彩磁波能量的最好時機，但黑色卻縮小了人類的光速思維以考驗我們創造黑色空間的能力。夏天喜歡以黑色的形象去開拓個人發展機會的，除了職業須要外，可能是個凡事按部就班比較不會觀察環境及掌握時機的人。

　　雖然平時不重視自己的外觀形象，但卻很在乎別人對自己能力的肯定，這種自造壓力的生活方式及喜歡以炎熱中的黑色思維去征服別人的觀點，可能與從小生長在比較貧困或家教嚴格的家庭環境有關，所以在「**凡事要憑真本事**」的主觀意念下，除了不太喜歡與非相關的人交流外也很

少去關懷他人的世界。因此在沒有人際關係的資源下，必須自己去面對可能遭遇到的各種麻煩事，所以經常生活在自己所建築的狹隘空間而無法走向陽光大道。

不過，如果能夠以彩虹的心態去建立比較靈活的人際關係，然後再加上平常自己努力下所積累的知識及擁有的技能，相信夏天的黑色性格還是能夠像太陽能集結器一樣，成為儲存熱量的環保設備，而為自己開拓一個充滿無限希望的黑色能源空間。

「黑色」是宇宙中不存在的光源空間，也是人類在完全睡眠中所擁有的無光世界。人類在黑色的空間裡享受了儲備能源與思維再生的力量，使我們的智慧能夠成為創造宇宙的閃亮光源。

我們雖然每天生活在豐富多彩的光源世界裡，但如果缺少了黑色，我們將無法再造多彩的思維空間與美麗的人生舞臺。黑色是宇宙中無法想像的空間，但卻是人類追求生命的開始與實踐色彩再生的思維領域。如果我們不能瞭解黑色，那麼，雖然我們的生命與生活空間是彩色的，但人生目標將是黑色的。

● 黑色與企業的形象

黑色是人類生活中最實用的顏色，因為具備穩定及「視覺空間」集中的功能，所以中國的書法及全世界各種圖書中的說明文字基本上都採用黑色的形式來表現。

雖然黑色缺少視覺動感及色彩中的光彩磁波能量，而無法快速的刺激人類的視覺與腦波活動，但黑色還是充滿著安全可靠及穩定情緒的能量。所以會採用黑色來展現企業形象的一般都是與鋼鐵、煤礦、油墨、筆硯、喪葬等有關的單位或公司。而政府部門也喜歡用黑色的轎車做為首長的公務車，以象徵正義與莊重的形象，這也是黑色展現正直與高貴的精神力量。

○ 白色的光源空間

　　白色基本上是光源的本色，也是人類每天接觸最多的色彩。白色具備**明亮高速的輻射強磁波所形成的光束空間**，所以很容易加大視覺的感光範圍而刺激人類腦波的快速活動，最後會自然形成穩定情緒及催眠思維的光磁波。因此如果長時間生活在白色的大環境中，不但容易影響我們正常的視力，無形中也會使我們產生降低記憶功能的色盲現象。

　　「白色」被科學家們認為是最具備催眠功能的色彩，所以一般的醫院基本上都以白色做為室內空間的主色調，其目的當然是希望病人可以得到安寧及沒有色感壓力的休養環境。這也是醫學專家們用白色來管理病患情緒的一種科學療法。

　　人沒有了生命，醫院會用白布覆蓋全身，以表示這個人走的乾乾淨淨，除了帶走身上的病毒外什麼也沒有帶走。所以在戰爭中，如果舉起白旗就代表了投降或希望和平共存的意願。就好像人類比較喜歡白色的小狗、小綿羊、小白鴿或大熊貓，而不太喜歡黑貓、烏鴉或大黑熊一樣。**因為白色可以加大視覺空間而使我們感覺輕鬆與寧靜**，而黑色則會增加視覺壓力而影響我們的情緒。「白色思維」使我們忘記過去的仇恨與不愉快，就像白紙一樣的可以重新開始。所以現代人結婚時新娘才會穿著白紗禮服來展現純潔與浪漫的氣息，而黑色就好像是沉重的負擔與責任，因此死了丈夫的寡婦只好穿黑紗禮服來告訴親朋好友，自己的內心就好像被黑色的石塊壓著一樣，已經失去了生活的樂趣與勇氣，但又不能逃避，因為可能還要承擔丈夫生前的債務或教養孩子成長的責任。

○ 白色性格

　　白色的空間充滿著無限的光源能量與希望，也是人類開拓色彩空間與發展歷史的舞臺。冬天是白雪紛飛，創造冰山雪地與銀色世界的季節，也是白色展現低溫高速的時機。因此喜歡在嚴寒的冬季以白色的形象去面對人生的「冬白」性格，基本上是個外表溫和但卻充滿著宏觀思維的人。平常喜歡隱形於環境中，然後再利用環境資源來為自己創造最有利的發展機會。具備理性的思考能量及感性的做事風格，經常使對手在無形中成為「白色的俘虜」。有時為了完成預定的目標，可以忍氣吞聲或不擇手段，但由於重視保留這段感情，所以在面對親情的壓力時可能會暫時放棄一切。這也是「白色」可以挑戰大自然艱難的環境，但卻無法為感情染上美麗的色彩而使自己失去展現色彩思維的力量與機會，是典型外柔內剛的特色性格。

　　夏天是白色**反射熱能源及引導人類創造太陽能的季節**，也是我們享受白色服務的季節。從人們穿在身上的白衣服到滿街奔馳的白色汽車，加上漫遊於藍天中的白雲，使夏天成為了白色最閃亮的表演舞臺。炎熱的夏季裡喜歡白色的人，基本上是「隨波逐流」及充滿陽光思維的「大眾化性格」。樂觀、好動、喜歡享受大自然中的輕鬆環境及喜歡為自己開拓一個大家開心的交流空間。因此，活潑、熱心參與公益活動及喜歡與朋友一起分享快樂時光就成為了「夏日白光」展現熱情與博愛的形象特質了。具備「夏白」性格特質的人，有時候比較沒有主見，也不喜歡堅持己見。因為擔心承擔太多的責任而影響了自己的陽光心情。這也是白色在夏天裡永遠是大家分享的光彩資源而不是服務少數人的特別元素。

○ 白色與企業的形象

　　「白色」是宏觀空間與高速低溫的**安靜色彩**，也是充滿希望的和平之色，所以海軍、醫生與護士的制服才會設計成白色的。比較會採用白色來展現企業形象的包括：婚紗禮服、棉花、運動鞋、牛奶、豆漿、蠶絲被、造紙、陶瓷、雪糕等相關產品比較接近白色特質的公司或製造廠。

第六節
繪畫是純藝術，還是商業美術？

商業美術又稱「實用」或「應用」美術，基本上是以美術形態及色彩組合的方式來塑造形象或創造企業的經濟效益為目標，所以「色彩運用」自然的就成為了商業美術設計中主要的構成元素。

在明亮光源的環境中鮮豔的色彩會釋放出比較高的光彩磁波量而快速的刺激視覺以吸引消費者對商品產生購買的慾望，因此從企業形象到產品的包裝，「色彩印象」幾乎成為了創造消費環境或引導消費者選擇商品的一種「色感引力」。

色彩因為具備美化商品及製造視覺空間的彩磁波動力，因此被廣泛的使用於商業領域中，所以稱為「商業色彩」。而最近十幾年來由於國際互聯網所形成的多元化文經交流已使原來的商業色彩概念迅速變成了影響全球經濟發展的「色彩產業」。

「色彩資源」的多樣化也使我們不得不重新思考色彩的運用、定位及發展空間。例如同樣以色彩形式來展現思維創意與色彩魅力的繪畫創作，從表面上看雖然是畫家們發揮個人藝術才華的行為表現，但如果是以繪畫創作為生的職業畫家，最終還是要面對市場以創造商業利益來維持自己的生活所需，我們對這種以商業為目的的繪畫創作卻還直接的稱為「純藝術」或「純美術」，而不稱為商業美術，因此造成同樣是以思維創意加上色彩的搭配或組合來創造商機的畫家與從事商業美術工作的設計師給社會大眾

的形象感覺卻大不相同，這種現象可能受到過去的職業分類所影響。

　　為了使大家能夠重新的認識「繪畫藝術」在商業領域中可能產生的經濟力量，以提供給對商業美術或繪畫藝術有興趣的朋友們參考，現在我們以比較的方式來說明：

繪畫藝術家	商業美術設計師
基本性格：畫家基本上充滿個人理想主義，平常比較喜歡展現與眾不同的色彩思維與追求反傳統的創新觀念。	**基本性格**：充滿理性的色彩思維，喜歡運用網路資訊創造出引導消費者認同的流行風格。
經濟色彩觀：重視精神享受，喜歡追求感性的生活空間，經常不太在乎自己光鮮的外在形象，只希望個人作品能夠滿足心靈享受，而不以創造時尚潮流或經濟利益為目標。	**經濟色彩觀**：重視商品的色彩環境，喜歡以理性的市場觀點去創造自己的物質條件，希望自己的作品能夠滿足消費者的需求而創造時尚的流行風格與經濟財富。
基本專業：藝術概論、視覺美術、素描、水彩、油畫、中國水墨畫、工藝美術、版畫及雕塑等。	**基本專業**：影視美術、工業設計、服裝設計、造型美術、燈光舞臺、攝影、動畫藝術等。
社會形象：個性固執，比較不擅長與人交流，喜歡打扮得很藝術，但經常不修邊幅。雖然具備藝術才華，可是缺乏經濟眼光而沒有富裕的物質條件，但成名的畫家則會給人名利雙收的藝術大師形象，自然的也就充滿著閃亮的黃金光芒了。	**社會形象**：個性主觀好勝，充滿著征服市場的野心與豪情，但比較擅長與人溝通交流，平常喜歡以時尚流行的色彩形象去開拓自己的商業舞台。經濟條件比較富裕，但商業氣息太濃厚，有時候會給人一種勢利及充滿世俗的圓滑形象，可是學識淵博、充滿宏觀遠見的設計師除了會在學校擔任教職外，也經常引導學生創造時尚潮流而成為年輕人學習的偶像。

從以上的對比中，我們可以發現畫家基本上是感性及重視個人表現慾的，有時為了強調與眾不同的思維邏輯或色彩再生觀念，在創作過程中經常不會去考慮作品風格能否得到市場的認同。因此給一般人的感覺是缺乏創造經濟能力的本事且不太在乎生存環境的物質條件。在傳統的觀念中畫家是浪漫的、不現實的，所以家長們比較會反對自己的子女選擇就讀繪畫科系，以免畢業後找不到理想的工作。當然有少數成功的畫家不僅名利雙收，也具備了社會良好的藝術大師形象，但一般人認為想成為繪畫大師的機會可能比大海裡撈針還難呢，所以國際名畫家的頭銜雖然閃亮迷人，但對學習繪畫的學生來說幾乎是遙不可及的夢想。

商業美術設計的範圍比較廣，其中包括了平面美術、工業設計、環境藝術、影視美術、建築景觀、室內設計、色彩移動空間、服裝設計、形象包裝等等，但從事商業美術行業的設計師給大家的感覺是理性及充滿著市場觀念的，因此比較能夠掌握商業的動脈及流行潮流。平常的打扮不一定光鮮亮眼，但卻很在乎留給客戶良好的外在形象，因為形象色彩可以反映出個人的設計風格。既然是商業領域中的美術設計師，當然在開拓經濟條件方面的能力自然的就會比畫家的浪漫性格務實多了。因此重視學習及喜歡創造有利的經濟條件來滿足生活享受就成為了設計師們給一般人的直觀印象。

而隨著全球化的商務交流與旅遊業的迅速發展，目前有很多具備國際眼光的商業設計師不但利用網路方式發揮個人的藝術才華，為自己創造了有利的發展空間與國際知名度，無形中也為自己開拓豐富的財源，而成為社會上閃亮的色彩形象大師。

所以近幾年來，隨著色彩產業的發展，商業美術設計已經成為很多年輕人實現理想及創造經濟前途所選擇的專業課程以做為個人未來創業的發展目標。

色彩運用在商業設計或繪畫等各種不同的領域，所展現出的個人思維及社會形象雖然不盡相同，但最終的目的除了美化我們的生活環境與心靈空間外，最重要的可能還是創造商機與財富。因為有了經濟力量才能夠滿足個人的生活所須及促進社會的繁榮與進步，爾後實現自己的理想。商業美術設計使用色彩的觀念是為了創造一個豐富多彩的商業環境或產品形象來吸引消費大眾，以創造可以快速獲得的經濟利益。因此設計師們在進行色彩規劃前首先必須掌握整個商業環境的流行方向，這樣才能夠設計出符合多數人所需求的商業產品。

　　繪畫創作因為使用材料的不同，而分為油畫、水彩、粉彩、水墨畫及版畫等等，但基本上也是畫家們發揮個人藝術才華，然後利用色彩的變化來表達個人思維創意的美術創作，所以除了少數不是以繪畫為生的業餘畫家外，一般專業畫家創作後舉行畫展的最終目的相信也是希望讓收藏家或喜歡藝術的各界人士能夠欣賞及產生購買的慾望，而為畫家們提供衣食不缺的創作環境，以免像藝術大師梵谷一樣，生前連買繪畫材料的經濟來源都成問題。

　　雖然目前還有一些人認為繪畫創作只是藝術家展現才華的孤獨舞臺，及滿足個人表現慾的「獨樂」行為，是很難創造商機與財富的。但近幾年來隨著藝術品市場的蓬勃發展，充滿光彩磁波能量的繪畫創作除了擁有獨特的藝術發展空間外，幾乎已經成為商業設計領域中閃亮發光的明星。如何發揮色彩的魅力及掌握市場發展的動脈是商業設計師所追求的目標，相信也是職業畫家們必須具備的商務概念。當畫家與設計師們的色彩思維能夠變成美化我們生活空間的藝術商品時，自然的大家就可以享受到色彩為我們帶來的健康服務，而直接的為畫家及商業設計師們創造有利的商機。

　　繪畫與商業設計基本上都是人類以色彩思維去創造經濟條件的一種手段，但隨著電腦科技的發展，當網路在提供光彩影像圖庫的同時，無形中也影響了藝術家們發揮創意的空間，使一般的商品或形象包裝幾乎在大致相同的色相領域中而無法成為吸引或感動消費者內心世界的光彩資源。

　　「給色彩一個新鮮的呼吸空間」，是畫家們創作中必須具備的色彩思維。畫家筆觸下自然揮灑的色彩變化所產生的光速空間與生命力，是電腦技術很難實現的，所以目前有很多企業的形象包裝或環境景觀的設計雖

然採用商業設計師的創意觀念與構思佈局，而最後卻大量運用了畫家們的繪畫創作，以使「碳化色彩」能夠透過藝術創作而轉化成為美化環境及帶給我們身心健康的「碳化質活性色」。

繪畫創作與商業設計除了各具特色外，也擁有各自領域中的色彩磁場，繪畫可以體現生活萬象使畫家們能夠在超現實的創意中發揮色彩再生的魅力而創造出情感的世界與商業的舞臺。

而商業設計以市場導向為基礎，在開拓消費商機的同時除了可以創造生活的樂趣與利用色彩來美化商業的環境空間外，無形中也促進了社會的繁榮和經濟的發展。

繪畫藝術的世界是豐富多彩的幻想空間，也是我們輕鬆享受色彩之美的歡樂舞臺。而商業設計的領域中充滿著閃亮的迷惑與激情的感受，也是設計師與消費者之間「商情」資源交流與互動的平臺。

現代「**繪畫**」是展現畫家色彩思維的創意空間，也是創造商機的經濟力量，所以把「繪畫」稱為純藝術是有待商確的。家長們不能主觀的認為「繪畫」只是個人興趣的發揮而缺乏創造商機與財富的能力，因此當自己的孩子擁有繪畫或美術潛能時，最好不要加以限制或干涉，以免影響了他們的興趣與專長。因為繪畫是理性的智慧與感性的思維享受，因此專家才會以科學的數據來告訴家長們學畫的孩子是比較不會變壞的觀念。商業設計的領域是寬廣與多姿多彩的世界，因此從事商業美術工作的設計師基本上是樂觀與自信的，所以經常在創作中追求超越時空的快感與成就感，有人認為商業設計是挑戰現實的「彩思行業」，也是隨時必須觀察環境變化及「腦筋急轉彎」的工作，因此快節奏及速度感幾乎成為了商業設計師們創造經濟效益的行事風格。

最近幾年，商業藝術比較發達的歐美國家已經積極鼓勵學生們同時選修繪畫藝術與商業美術兩種不同的課程，其目的也是希望培養學生同時具備浪漫的繪畫創作思維與理性的消費市場觀念，因此我們才會發現很多使用繪畫手法來展現商業包裝的創意作品，不但充滿著宏觀博愛的色彩思維，無形中也美化了商業空間的藝術氣息，而一般完全利用電腦圖庫及拼圖技術所完成的商業包裝經常只傳達了商業外表的形象而比較無法引起消費大

眾的共鳴，也因此慢慢的失去了往日的輝煌與商機。

　　「繪畫」從傳統的個人表現藝術到演變成為商業設計中充滿光彩磁波的閃亮光點，不但加大了色彩運用的商業空間，也使「商業美術」不再是電腦光速中麻醉我們視覺與思維的碳化磁場，而是消費者在輕鬆快樂的色彩環境中享受購物情趣的時代已來臨。

　　二十一世紀，可能是人類超高速的幻想時代，也是電腦美術主導商業設計的時代，雖然數位技術可能會影響畫家們的創意思維，但「繪畫」有獨特的思維磁波，因此已經很難獨善其身的隱藏在藝術家的小畫室裡過著自得其樂的日子，而應該走向陽光，面對商業舞臺。為了讓繪畫也能夠在商業的領域中創造閃亮的資源，我們將以繪畫藝術創作的觀點來講解實用色彩的使用方法。

　　讓商業色彩的表現方式能夠變得輕鬆、自然與充滿歡樂的想像空間。

給色彩一個呼吸的空間

雖然色彩具備刺激視覺而影響我們思維與情緒的功能，但「**色彩觀點**」與「**色彩知覺**」基本上是建立在人們成長的色彩環境中。除了紅、黃、藍、綠、紫、橙、金等彩度或明度較高的色彩外，其他的色彩所帶給世界各地居民的色感知覺是有很大的色差現象的。

長年生活在寒冷的北方，可能比較少接觸到色彩鮮豔的環境或商品，因此對色彩的需求或選擇自然的也就比較保守了。而處在氣候炎熱的南方，因為自然環境中生長著各種色彩豔麗的蔬果，所以直接的影響了人們對色彩的感知，而培養了選用濃豔色彩的習慣。因此南方人平常比較喜歡穿花色的衣服及享受豐富多彩的生活環境，而北方人一般則以黑白或灰暗的色彩打扮去面對寬廣的生活空間。但生活在沙漠地區的一些居民由於宗教信仰的原因及白色可以反射強烈的陽光輻射，所以基本上只好選擇白色的包裝來面對人生。

建立「**實用色彩**」的系統或使用技法，首先必須考慮到消費地區的色彩環境所形成的一種民族特色或影響消費者存在對色感知覺的反應，加上色彩中的光彩磁波經過交流與組合後反射在商業或產品中所展現的色彩魅力，如果把這些因素加以考慮再經過合理的規劃與設計不僅能夠成為吸引不同地區消費者的眼光，自然的也可以使商品的銷售或企業形象達到宣傳的目標。

「**色彩**」基本上來自光源，因此具備了**溫度、明度、速度與空間感**。如何讓「色彩」成為實用色彩領域中的健康元素與經濟力量，是商業設計師們在進行產品或企業形象推廣前必須具備的用色觀念。

有的人把「色彩」當成視覺色塊來使用，也有一些藝術家把色彩當成發洩情緒的材料，但「**商戰色彩**」的時代已經來臨，因此指揮色彩作戰已成為現代商業競爭中為企業創造發展空間最重要的戰略佈局。從琳瑯滿目的產品包裝到貼在公共汽車上四處漫遊的活動商戰看板，使現代城市景觀幾乎成為了色彩爭豔及設計師們展現色彩思維的時空領域。

近幾年來，由於電腦科技的發展而使色彩成為展現數位美術的材料與工具，因此我們已經很少看到由藝術家們手繪的色彩創作圖形了。雖然由電腦技術所開拓的時尚色彩潮流使我們的生活空間充滿著色彩的光影與視覺衝擊力，但無形中也增加了我們選擇商品的壓力，而影響了我們原本輕鬆購物的好心情。

　　高彩度或高明度的人工色彩基本上所釋放出的碳化彩磁波雖然可以刺激腦波活動，而提高我們的思維想像，但同時也會產生不安定及可能會影響我們身心健康的濃彩磁波。因此長時間在玩具廠工作的操作員才會產生視力減退及身心容易疲倦的現象。雖然目前有的玩具工廠已經利用環境綠化的方式來減輕工人的情緒壓力，但高色彩的工作環境所形成對工作人員身心健康的影響除了會降低工作效率外，也會影響產品的質量，這是企業經營者不能忽視的問題。

　　給色彩一個呼吸的空間是現代設計師們及色彩工程人員必須具備的色彩再生觀念。當色彩能夠擁有健康及寬廣的呼吸空間時，也就能夠展現色彩的生命力，而為我們創造自然輕鬆的色彩磁場環境了。

　　讓色彩擁有健康的呼吸空間是「色彩再生論」中所提倡的，把碳化色彩中的強磁波經過空間變化的方式，轉化為有益我們身心健康的低磁波「碳化質活性色」。

　　所謂的「**碳化質活性色**」基本上是藝術家們以色彩再生的方式，把色彩的靈性與生命力經思維創造後從人工色彩中解放出來。所以當我們看到充滿光速與空間感的水彩畫時，忽然之間就好像走進了陽光下的大自然環境中一樣。這也是濃彩磁波與光速空間互動後，自然產生有益我們身心健康的碳化質活性色彩磁波元素。

　　所以，當設計師們能夠掌握世界各地區的色彩文化及瞭解色彩的光彩磁波能源後，再去發揮色彩的實用功能時，我們才會擁有一個自然輕鬆的生活空間與充滿健康色彩的消費世界。

　　為了讓大家能夠瞭解色彩的呼吸空間與實用能量，我們特別以簡單的圖例說明。

為了讓大家能夠了解色彩的呼吸空間與實用能量，我們特別以簡單的圖例說明：數字化色彩與畫家彩繪的色彩雖然明彩度接近，但卻會產生不一樣的視覺感受。

碳化色彩　　　　　　　　　　**活性碳化色**

活性碳化色，給色彩自然健康活動空間

水彩作品：奔馳　78×55公分

　　黃色中充滿著閃亮的光彩磁波，使我們在享受情境色彩的同時，也為視覺創造了一個奔馳的快速空間。

任何色彩在陽光中都可以反射出強烈的生命力，而在色彩與光源的互動中，除了可以帶給我們豐富多彩的視覺感受外，自然的也引導着我們去找尋光明燦爛的發展空間。

彩虹湖　水彩　78×55公分

紅、藍、黃、綠等色彩中雖然會釋放出濃彩磁波而刺激我們的視覺與情緒，但同時也會激發我們的工作熱情，這也是濃彩在繪畫作品中所展現的動感魅力。

繪畫用色

不同的色彩組合雖然可以為我們的視覺創造出立體感、速度感、空間感，但如果用色不當可能就會刺激視覺而使情緒產生壓迫感。因此在彩繪作品時，必須擁有陽光思維，然後選擇比較明快及健康的色彩，自然的，也就可以把自己輕鬆與歡樂的心情透過藝術創作與他人分享。

環境色彩：

在不同光源的照射下，不僅會釋放出不同的光彩磁波，而影響我們的視覺與情緒，自然的，也會展現出主人的生活品味與個人的性格特質。因此在規劃環境色彩時，首先必須考慮到使用人的基本性格定位及環境的使用範圍，這樣才能夠選擇合適的色彩，而創造出與眾不同及充滿藝術氣息的居家環境，或屬於青少年活動的光彩天地。

居家室內環境基本是保護個人隱私，而又能為主人或家人帶來健康歡樂的生活空間，所以色彩的運用與組合，除了必須考慮到居住者的性格與工作特質外，還要注意室內空間的大小及室外的環境景觀等。

色彩的設計，也是色彩組合後可能會產生的色彩情境，用什麼色彩才可以創造出適合人類居住的環境，可能是每個人所追求的目標。色彩的世界中所蘊藏的光彩磁波，及與人類的情感光彩交集共振所形成的色磁場環境，經常會影響我們對環境色彩的情感與信任。

所以無論以什麼顏色來包裝任何空間環境，首先都必須擁有宏觀與健康的陽光色彩再生觀。因為只有在樂觀自信與健康的心態中，我們才能夠創造及享受色彩所帶來的生活樂趣。

下面我們將分春、夏、秋、冬四季對繪畫、室內設計、產品包裝的用色觀念做簡單的講解。

春意盎然： 比較適合用紅、黃、橙、綠等色調創作，色彩活潑，充滿光彩磁波，可以為視覺減壓，而創造豐富多彩的心靈空間。

夏季光彩： 比較適合黃色、青色、藍色、綠色，視覺溫度低、空間大、可以降低室內環境的視感溫度，而創造「清涼一夏」的效果。

秋的舞台： 比較適合選擇橙色、紅色、紫色、黃色創作，視覺溫度暖中帶涼，可激活想像空間，而增加生活動力。

冬的世界： 適合以橙、紅、黃、紫等色來創作，彩度高、除了可以增加視覺溫度外，也會為冬天的環境空間帶來豐收的喜氣。

居家環境用色參考

	主体色	活性色	繪畫色調	窗簾用色	適合的繪畫作品
春	淡黃色	康乃馨	鮮綠色	米色	
	淺紅色	八仙花	橙色	粉紅色	
夏	淡青色	荷花	綠色	淺綠色	
	淺綠色	葉子花	青色	淺藍色	
秋	淡紫色	米蘭	綠色	淡黃色	
	淡橙色	果子榴	紅色	淡紫色	
冬	粉紅色	一品紅	金黃色	淡紫色	
	淡黃色	春蘭	紅色	淡紅色	

辦公場所用色

	主體色	活性色	繪畫色調	窗簾用色	適合的繪畫作品
春					
	淡黃色	春鵑	檸檬黃	淺棕色	
	米白色	牡丹	金 色	淡 色	
夏					
	淡綠色	茉莉	鮮綠色	米白色	
	淡藍色	美人蕉	藍色	淡黃色	
秋					
	淡橙色	大麗花	橙色	淺棕色	
	淡紅色	翠菊	黃色	粉紅色	
冬					
	淡橙色	馬蹄蓮	紅色	淺棕色	
	粉紅色	梅花	金黃色	淺紅色	

西式餐廳、大飯店等營業場所用色

	主體色		繪畫色調		適合的繪畫作品
春		淡黃色		檸檬黃	
		淡紅色		橙色	
		淡綠色		青色	
夏		淡藍色		鮮綠色	
		銀白色		金黃色	
		淡綠色		青色	
秋		淡黃色		紅色	
		淡橙色		橙色	
		淡紫色		紫色	
冬		淡黃色		紅色	
		淡紅色		金黃色	
		粉紅色		綠色	

產品包裝用色

設計產品裝除了應該注意產品的功能與特質外，還必須了解該地區消費者選擇商品色彩的習慣性，而在該基礎上創新色彩組合所產生的魅力以達到為商品增加生命力與發展的商機。

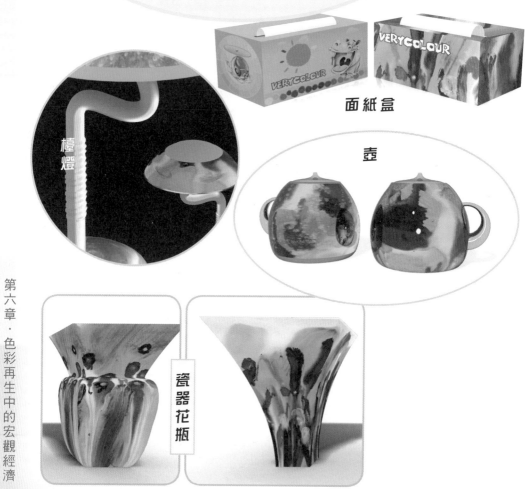

面紙盒

檯燈

壺

瓷器花瓶

領　帶

　　色彩豐富、充滿光彩磁波的領帶不僅可以展現時尚的藝術品味與個人所擁有的性格特質，無形中也能為自己在春夏秋冬等不同的季節裡開拓有利的發展空間。

　　隨著科技的發展與生活水平的不斷提高，現代人對沙發和床組的功能要求也已從過去的結構安全及睡眠舒適提升到外型美觀、色彩活潑，同時可以美化居家空間，而為家人帶來視覺享受及身心的健康。

　　設計師必須要瞭解色彩在不同季節中所產生會影響人們視覺空間與情緒溫度的光彩磁波量，這樣才能夠設計出消費者所須要的各種生活用品。

沙發床

影印機和電冰箱的外型結構基本上都是方型或長型，而比較缺乏美感的，如何透過不同的色彩變化來彩繪原來呆板的形象使其成為辦公室或居家環境中的藝術品，這也是考驗現代藝術家們色彩再生的創新能力了。

影印機

冰　箱

7

色彩再生中的藝術創作

　　繪畫、服裝設計、形象化妝、產品包裝、環境景觀、室內裝潢、影視動畫、電影場景等等美術創作基本上都是人類發揮色彩思維所展現的藝術創意。一般畫家或美術設計師可能並不一定瞭解色彩中所蘊含的光彩磁波能量，但在創作中都知道採用比較能夠吸引大眾視覺的活力色彩，而這些鮮豔色彩的光彩磁波量都比較高，自然的也就會刺激視覺而產生影響我們情緒的色感能量。

　　愛美是人類的本性，也是豐富生活的感性享受，而色彩又是影響視覺、美化心靈空間的光彩元素。因此商業設計或產品包裝一般都比較喜歡用濃彩的圖形印象來製造視覺吸引力，以達到商品的推廣目標，這種利用色彩技法來推廣商業形象或包裝產品的基本上稱為「色彩工藝」。

　　「色彩工藝」主要是為了滿足現實生活中人們對色彩的需求所進行的色彩運用。因此時間與環境空間是決定色彩工藝發揮影響力與社會功能最直接的因素。而繪畫創作是藝術家個人的生活體驗及對環境或與他人交流所產生的創作思維，最後表現在畫布或紙上的色彩運用。畫家使用色彩可能不會去考慮市場的現況或是去迎合市場的潮流，而是追求創作風格或展現個人對色彩運用的創意。因此畫家從掌握到發揮色彩的生命力，自然的也會隨著時間與空間的不同而影響作品的表現意念與色彩風格。千變萬化

的光源反射使色彩充滿著迷人的光彩磁波能量，而畫家在燈光下或陽光下進行繪畫創作所釋放出的色彩磁波量也經常不一樣，這也使畫廊展出作品時很重視燈光的原因，其目的是希望讓觀眾能夠在柔和溫暖的燈光下享受繪畫藝術中所呈現原創者的色彩智慧之光。畫家透過色彩再生思維而以個人的主觀意念在作品中去重現色彩的光彩磁波與生命力，這種手法一般稱為色彩藝術。總而言之，商業美術是展現色彩工藝的專業技術，隨著設計師對市場的瞭解到運用色彩，經常都會以市場調查的統計學觀念來實踐商業色彩所創造的利益空間。因此設計師個人的色彩思維或創意觀也會為了迎合市場的須要而改變。但色彩藝術創作是感性的，經常是在自然光源下完成的，不僅是表達畫家個人色彩思維與生活經驗的藝術觀點，也是延續人類為色彩創造文化與藝術圖騰的歷史責任。

　　本章所要探索的色彩藝術創作觀念就是，如何把商業領域中的視覺美學轉化成為美化我們心靈世界的陽光藝術，而在沒有壓力下去享受來自色彩中的健康元素「光彩磁波」。藝術的種類雖然很多，從美術、建築、音樂、文學、舞蹈、攝影到影視創作等等，但如果從視覺、聽覺及思維意念分類，就包括了視覺藝術、聽覺藝術、視聽藝術及夢幻藝術四種。

　　「美術」是一種最為直觀的色彩組合。從不同的構圖和顏色組合中

可以展現畫家的創作意境和他們所要表達的情緒思維。「音樂」是音樂家們透過音律節奏來表達自己音感思維與情感世界的「旋律語言」，讓聽眾可以從音符的跳躍中感受到音樂家喜、怒、哀、樂的創作情境。在音樂中雖然看不到「色彩」，但是從音符跳躍中或歌唱者的表演中，我們可以強烈的感受到音律之中所展現的色彩萬象，例如人們常用藍調、灰調、綠調來形容音樂的節奏與情感一樣。這也說明了人們習慣用色彩這種最為直觀的感受來比喻各種不同領域的藝術創作。因此，如果音樂家們懂得利用色彩環境來增加自己的思維空間，自然的也就能夠創作出更為感人的色彩之聲了。「影視」基本上是美術與音樂的組合體。但由於運用了電腦合成技術，使原來各自獨立的舞臺成為了綜合科技與藝術的光彩空間。美術與音樂加上三維空間所帶給觀眾的不僅是視覺的刺激與情緒的感受，更是藝術家們團結合作所展現的情感交流。「音樂」藝術就好像抽象的色彩語言，森林中的鳥叫與水流聲所形成的大自然之聲，在陽光下、綠野山坡中，無形中可以帶給我們輕鬆歡樂的情境感受，就好像充滿著生命力的色彩光影，但如果在沒有陽光的黑夜裡我們再聽到這些聲音，可能就變成了灰暗的壓力色彩與危機之聲了。

藝術作品中豐富的色彩變化可以帶給我們無限的想像空間，但無形中可能也會成為製造情緒壓力的「危激元素」，因此如何以陽光思維去創造色彩再生的健康世界，不僅是當前大家關心的問題，相信也是全球藝術家們所努力的目標。

最近數十年，歐美先進國家曾對罪犯做過研究調查，發現其中有很多犯罪者因為平常缺乏藝術修養，也沒有正當的休閒活動，因此養成過度依賴物質生活的習慣最後在缺乏經濟來源的情況下只好鋌而走險去犯案。所以研究犯罪心理學的專家們便開始策劃、鼓勵監獄受刑人學習藝術創作、工藝品製作或透過音樂來改善罪犯的情緒，結果發現原來有暴力傾向的犯人，慢學會透過學習工藝技術或音樂來紓解壓力。而出獄後再犯率也明顯降低了。因此，當一個社會能夠擁有和諧、溫馨的藝術環境時，相信人們所追求的物慾可能也會在無形中慢慢減少，這也是「色彩藝術」具備穩定情緒衝動而影響社會安定的自然力量。如果藝術家們也能夠瞭解色彩再生領域中的光彩磁波能量，然後用輕鬆樂觀的陽光心態去接觸及使用色彩，相信自己的思維空間也會充滿著閃亮而健康的光彩。

第一節
色彩思維與美術創作

　　繪畫藝術基本上是人類在觀察宇宙萬象或生活百態中所激發的色彩再生潛能，而以繪畫的方式表達自己的思維與創意，使其他人可以從這些作品中感受到畫家們的色彩思維與藝術創作的風格。

　　在人工染料不發達的年代，早期的人類為了把生活中所見到的景物忠實的紀錄下來，一般都會採用寫實的手法刻在岩洞或石壁上，但隨著染料的陸續發明及人們見聞的增廣，漸漸的除了會加上自己的觀點外，也開始使用彩繪的方式進行創作，無形中也使人類的色彩藝術從手繪的方式邁向數位科技化的光彩領域。

陽光繪畫與色彩再生中的光彩世界

二十一世紀是色彩再生的宏觀時代
也是全球畫家拓展「光彩藝術空間」的最好時機

「繪畫」基本上是每個人都具備的一種藝術潛能，也是人類透過視覺觀察後把景物變成圖形紀錄的創作行為。一般幼兒從 2～3 歲起就會拿起筆在牆上及地上塗抹或用色彩來表達自己對周圍事物的簡單記憶。這也證實了人類的潛意識裡都有著繪畫圖形與使用色彩的能力，只是在成長過程中，可能缺乏色彩環境或學習環境的培養，而失去了發揮繪畫潛能的機會。

思維靈活的人經常會在**想像中激發藝術潛能**並創造出與眾不同的作品。而豐富的生活體驗與多元知識的積累是畫家作畫的創意來源，所以畫家如果缺乏宏觀的環境色彩觀或與他人溝通的能力，是很難創作出感人的作品的。

孩子們雖然比較喜歡選擇鮮豔的色彩來作畫，但因為缺乏生活體驗與成熟的思維能力，所以構圖時，總是離不開動畫片的思考範圍。因此模仿卡通造型與童趣的筆法就成為了目前世界兒童們類似的繪畫風格。這也說明了孩子們的想像基本上是在來源於直觀的視覺印象，而兒童的用色行為也經常會反射出家長平常與孩子交流的情緒臉色或生活中的環境色彩。

「陽光繪畫」必須建立在陽光精神的基礎上，才能展現畫家宏觀博愛的色彩再生觀，所以畫家應該先具備健康的陽光思維，然後再進行繪畫創作，這樣所完成的作品才能夠像陽光能源一樣，帶給大家自然、健康的視覺與心靈享受。

符合現代科學觀念的色彩藝術經常成為美化我們生活空間或展現都市景觀的陽光藝術。陽光，充滿著活力與影響我們身心健康的自然能源。陽光中的「光速磁波」與「色彩磁場」是影響動植物成長的活力元素，也是拓展人類思維空間的能量資源。

太陽因為具備釋放高熱量的強光輻射能源，所以帶給了地球充滿生機的光彩磁波而使億萬種以上的無數生物能夠在陽光能源下生存，因此古代的人類才把太陽當成主宰人類命運的神，而現代人則利用陽光能源來保護地球的生態環境。陽光雖然是自然健康的能源，但同樣的也具備毀滅萬物的無限能量。

「**陽光心態**」強調的是樂觀與博愛的生活觀，所以「陽光繪畫」所提倡的也是自然與健康的環保繪畫觀念與創造合乎我們視覺美感的美術作品，讓大家能夠生活在自然、輕鬆及充滿健康色彩的光速空間裡，享受光彩磁波所帶來的健康服務。

陽光創造了色彩，讓人類能夠在大自然色彩中享受光速磁波所帶給我們的「光速思維」，而我們應該以陽光繪畫觀念，然後選擇健康的色彩去創造有益我們身心健康的「**光彩空間**」。

色彩是西方展現繪畫特色的感性力量，豐富的色彩觀不但影響了歐洲藝術的發展，也使現代的繪畫創作進入了光彩再生的時代。

十八世紀末到二十世紀初，濃彩技法一直是西方主流畫派中經常使用的創作風格，但是畫家們的作品必須符合當時政治的須要才能夠獲得當權派的支援而為自己創造有利的發展機會。

所以從新古典主義美術、浪漫主義、現實主義美術、印象畫派、後期印象畫派到近代的現代主義美術，幾乎都以反映政治現實面所須要的社會百態及強調藝術創作的時代感為主。雖然也有很多畫家意圖擺脫，不受當權者的影響而走出傳統風格的繪畫觀念，從而開拓自己的陽光色彩大道，結果當時成功的畫家非常少。這也說明一般人對色彩的認識只停留在視覺的感受上，而沒有深入的去探索色彩中的「光彩磁波」及「光速磁場」中的光波能源。

在陽光下追求色彩生命力的荷蘭畫家梵谷以活躍於陽光下的色彩畫出了《向日葵》，雖然當時在畫壇上並沒有獲得畫商及收藏家們的認同，但讓陽光色彩再生於作品中的智慧最後還是得到了現代人的肯定。提倡解放色彩形式化及創造色彩新生命的法國畫家馬蒂斯以強烈的色彩感畫出《舞蹈》作品，而被當時的評論家稱為野獸派的代表人物。以不規則的色彩分

割及組合方式加上變形的人物造型結構來展現現代主義精神的西班牙天才畫家畢卡索也以《亞威農的少女》作品引起畫壇的震撼，而成為影響歐洲畫壇的代表人物。這幾位都是近代首先運用色彩磁場能量來展現個人創作意念的畫家，不僅影響了世界繪畫藝術的發展，也使自己的藝術生命成為了人類永恆的色彩文化之光。

從世界繪畫史上，我們發現早期的東方藝術創作風格幾乎都是以歌頌太陽的精神為目標。所以大部分的工藝品創作都採用了明亮的黃金色及充滿活力的紅色，代表天地的藍色與綠色。可是到了近代，我們卻發現陽光式的色彩已經被淡化，有很多畫家平時喜歡用墨色的層次感去展現宏觀的思維意境，而不擅長使用色彩來表達光速的空間感以至於影響了色彩展現光彩磁波的機會。

「色彩」雖然不是繪畫藝術中唯一的構成元素，但美術作品中如果沒有了色彩就失去了放射「光彩磁波」而產生有益我們身心健康的光速磁場能源。

繪畫創作是畫家們個人的思維表現，也是影響人類文化發展不可缺少的圖形紀錄。過去的繪畫創作可能受限於昂貴的工具與材料，所以當時的畫家幾乎都是當權者表現個人意念或為權貴者服務的工具。因此我們從很多考古的藝術品文物中可以強烈的感受到過去藝術家們思維受到壓迫，所形成的不同權力象徵與不同民族特色的美術工藝品風格。而現代的藝術創作及繪畫表現除了少數國家或民族外，藝術家們已經可以自由想像，不受限制的去發揮自己的藝術才華。

「色彩」來自「光速空間」，是宇宙中最神奇的能源。過去的人類，因為缺乏科技條件，所以生活空間有限，無法享受全球資源交流的樂趣。

可是現在是一個沒有障礙的網路時代，我們有責任為世界創造健康及環保的藝術創作。如果藝術家們缺乏「社會責任感」，只在乎滿足個人的表現慾望，隨便或刻意的使用不健康的色彩來表現黑灰色的情緒，以達到抹黑大家的視覺，最後不僅會影響大家的身心健康，可能也會污染及破壞我們美麗的生活空間。

色彩豐富了美術創作空間

　　色彩是美術的外在形象，也是彩繪美術的光彩能量。如果把美術兩個字分開來解釋，「美」講的是色彩的創意組合所展現的光彩魅力，而「術」指的就是工藝技術，「術」可以透過努力學習與積累經驗而獲得，但「美」卻是每個人生活中所積累的文化修養與為人處事而形成對色彩的感知能力，所以視覺美感基本上是建立在陽光色彩的基礎上，而沒有一定組合規律的。

　　因此美術創作者平時如果不去擁抱美麗的大自然，不關心社會的發展而只是靠閉門造車的方式是很難創造出感人作品的。所以從作品中的圖形表現或色彩運用，我們是很容易感受到畫家的色彩思維與創作意念的。

　　因為「**美術**」創作的時間與空間常常也反射了當時的文化背景與民族特色，因此，我們才能夠從考古中發現及瞭解世界文化藝術的歷史軌跡與進化過程。這些充滿幻想與民族特色的工藝品，不但表達了藝術家們當年創造作品的美術修養與時空背景，無形中也反映出當時人類創造生活的色彩思維。

　　人類的記憶與紀錄，由於有了「**色彩**」才會變得更美麗。「**色彩**」隨著陽光或燈光的舞動，不但增加了地球的生態美，無形中也激發了人類追求「**多元色彩文化**」美化生存空間的夢想。

一般畫家們用不同的工具或材料去完成自己的作品，原來可能只是單純以的繪畫方式來表達創意思維，但因為西方人比較喜歡用濃彩來表達自己的色彩思維色彩觀，因此，從西畫中我們經常可以感受到來自畫家們大膽用色的創作風格。

　　歐洲的法國、義大利、西班牙等國的人民，由於比較重視情調，喜歡追求浪漫的心靈享受。因此在很多近代畫家的繪畫作品中，我們可能會發現，吸引人們視覺的經常是畫中充滿動感的色彩，而不是構圖或造型。為了創造自己的藝術風格，畫家們如果不能夠隨時創新畫題或提出「新派」理論，就無法引起畫商或收藏者的興趣。

　　因此當數位相機可以方便的為我們拍下生活影像時，畫家們更應以「多元色彩思維」的觀念去開發色彩的萬變舞姿，創造出更具特色的藝術創作，而不是模仿攝影機紀錄萬物「表面色相」的拷貝技術。如果畫家們平時很少接觸豐富多變的大自然色彩環境，或缺乏陽光思維，可能就會影響自己的創作能力。

　　隨著近年來歐、美、日等國興起的現代色彩藝術風潮，無形中也影響著中國色彩文化的發展。尤其是年輕人喜歡追求時尚的色彩藝術，平常除了熱衷模仿西方的美術創作風格外，也把這種充滿視覺衝擊力的街頭色彩藝術創作觀念帶到了自己居住的生活環境中。而在西方現代藝術比較發達的國家已經以科學的觀念引導學生們開拓色彩思維，並提倡運用宏觀健康的生活觀去感受環境美學及創造生存空間的時候，國內有些學校還在引用傳統的色彩學教育觀念去指導學生學習平面設計及藝術創作的課程，這不但影響了學生們探索「多元色彩智慧」的機會，無形中可能也會使這些學生們將來就業時面臨用色緊張的壓力。

　　「色彩」已經從藝術創作邁向了全球化的色彩產業發展空間，並成為了弘揚民族文化特色及充滿科技色彩的國際資訊交流產業。

　　所以我們不僅要掌握時機，在國際上宣揚中華色彩文化，更應該把中華民族宏觀博愛、關懷世界和平的微笑色彩分享給世界各民族。

健康的 色彩磁場 與 宏觀的 情緒空間

「人」本身就是一個具備接收光源輻射及反射磁場能量的感光體，因此我們在光源環境中不但能夠吸收光速中的彩磁波，也可以自然的把光源中的彩磁波經過與腦波的互動，快速的轉化為有益我們身心健康的色彩磁波了。

「**健康的色彩磁場**」經常存在於陽光普照的大自然環境中，因此當一個人在情緒低落時，只要勇敢的走向戶外去接觸陽光下的藍天與綠地，可能就會感染到自然輕鬆的光彩磁波而使自己的情緒空間瞬間由灰暗變成充滿陽光的藍天與綠地了。

地球就好像是個接收及儲存太陽光源的接收站，所以當陽光中的熱能源隨著地球的公轉形成不同溫濕度的同時，就會使氣候發生變化而影響了**光彩磁波量所形成的色彩磁場**。

因此當天氣灰暗時，我們才會感受到陰沉的視覺與情緒壓力；而陽光源充足時所反射在大自然中的光彩磁波及色彩磁場的輻射量自然的也加大了，使我們的視覺與情緒空間變得宏觀與開朗。相同的道理，人類因為擁有接收光彩磁波及創造光源的思維能量，因此在心情好的時候也可以把灰暗的天空轉化為藍天世界；而心情低落時，看到綠色的草原可能就變成了灰暗的大地了。這就是人能夠創造光彩磁波與色彩磁場的智慧與神奇的思維力量。而影響人類情緒中的光彩磁波與所形成的磁場環境，基本上都取決於我們的生活態度。

如何選擇健康的色彩來美化我們的生活環境？應該用什麼色彩的心情去與他人交流或用什麼樣的臉色去關懷我們的家人？等等的問題不但會影響我們的身心健康也會影響我們生活的樂趣與個人的發展空間。總而言之，健康的色彩環境可以開拓樂觀的情緒空間，而悲觀的灰色思維是很難創造健康的光彩磁場環境的。

陽光色彩是培養樂觀性格與彩繪健康的能源
在色彩領域中創造「養生之道」

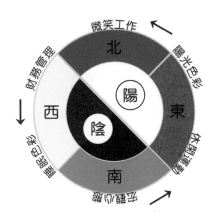

　　現代人在步入中年之後可能都具備了比較富裕的經濟條件，這時就會考慮如何規劃一個合乎科學的養生方法使自己除了能夠享受生活情趣外，也可以身心健康，長命百歲。而目前流行的養生之道幾乎都以運動、旅遊、休閒加上環保的飲食概念為主流，很少有人會去探索形成身心健康的基礎應該是建立在成長中被環境及家庭成員所彩繪的色彩性格，才是影響個人學習智能，與人交流及工作發展自然塑造而成的養生體質，所以正確的養生觀應該從嬰兒出生開始就要啟動。

　　提倡「色彩養生」的觀念除了弘揚陽光色彩造福天下的宏觀精神外，也提醒大家平時可以利用陽光來彩繪情緒，讓自己擁有樂觀的陽光心態，自然的就可以為自己創造一個優質的養生基礎，而不必等到年長以後還要依賴後天的改造或壓抑自己去適應環境，這都是事倍功半及個人時間與經濟資源的浪費。

　　「**色彩養生**」不僅可以培養健康與樂觀的身心素質外，無形中也會為每個人的性格染上優質的自信顏色，使我們將來在面對生活或工作時可以把壓力化為積極的動力。

陰陽兩極是開拓健康色彩的人生舞台
也是女人與男人創造活性與碳化色彩的情感空間

光源起為「陽」，光源滅為「陰」。

　　古人以太陽作為創造生機的主要能源。太陽出，男人就外出工作，從幹農活到做小買賣，在陽光下賺錢養家糊口。太陽成為了代表男人色彩形象的像徵，因此稱男人為陽性。女人平常除了在屋裡忙於家務外，生產時也必須在屋內，最後形成了女人為了管理好家事及不能隨便拋頭露面，當然也就不容易見到陽光，所以稱之為陰，陰也就成為了女性的形象代表。但當時的男人可能為了尊重女人在家裡辛苦的做飯、洗衣、養育孩子，所

以對於宇宙中的光彩磁場或陽光照射下的地球運行空間，古代中國人稱為「陰陽」兩極而不稱為「陽陰」兩極，以弘揚女性的辛苦與母愛的偉大。

古人用陰陽兩極來表現白天與晚上，而在火種及人工燈源沒有被發現以前，大自然之中除了陽光之外就是人類的思想之光了。陽光提供了人類發揮想像空間的光彩能源，使我們能夠利用色彩思維創造了陰陽兩極的思維領域。陰陽空間是對立與互動的光源磁場，我們也稱之為黑白磁波感應的世界。

陽光下的大自然環境色彩充滿著生命的奇蹟，我們稱為「活性色彩」也叫「陽光色彩」。室內的燈光使人工色彩展現迷人的光彩與神秘的感性魅力，我們稱之為「燈光色彩」，也可以叫「碳化色彩」。陰陽兩極所表現的不僅是光源中的光速磁場與輻射能量，而是色彩的資源與力量。

「陰」代表女性的魅力與母愛的慈性光輝。「陽」象徵男性的宏觀遠見與博愛的心胸。陰陽相剋會鬧天災，而夫妻之間如果經常吵架自然的也會製造事端，所以只有陰陽合二為一才可以產生宏觀的力量，而延續人類的文明與生命。「陰」是理性的思維，也是實踐夢幻色彩的能源。「陽」是行動的力量，也是享受感性生活的男女之愛。

人類有很多偉大的科技成果，都是在燈光世界中所激發的思考能量，而在陽光下實踐偉大的成果。這也證實了人類所開拓了色彩再生藝術或科學研究都是建立在陰陽結合的基礎上，所以陽光色彩與人類的思維色彩是創造生命色彩的自然資源。

生存萬象與環境生態是美術創作中的思維影像

　　色彩環境可以影響人類的思維和生活觀，自然的也會影響到藝術家們的藝術創作。從考古文物中，我們可以感受到中華五千年來的色彩文化發展中，不僅詳細的記錄了各民族不同時期的生活百態外，無形中也反映了當時人民隨著歷史的演變而不斷改變的色彩再生觀。同樣的我們也可以從古埃及金字塔的文物中發現尼羅河文化中精緻的藝術風格。從近代繪畫史上，我們不僅在藝術家的作品中發現民族文化與環境色彩的互動所產生的藝術創作風格外，同時也體現出東西方不同文化的色彩風格與民族特性。

　　傳統美術的教育觀念中，色彩的使用可能只是增加畫面的彩度及表現光源的方向和溫度而已，所以在老師的影響下，一般學習繪畫的學生們基本上都會選擇比較沉重及灰暗的色彩來彩繪作品，可是平常這些學生們卻喜歡欣賞色彩活潑及充滿動感的動畫大片，但到了表達個人思維時卻改變了用色觀念。難道是學生們比較不喜歡用鮮明的色彩或是受到中國水墨畫的淡彩風格所影響？其實古代的中國畫及陶瓷工藝品中，還是有很多色彩豔麗的創作，雖然封建時代的中國人一向喜歡把**顏色定位**為一種身份與地位的象徵，而不是藝術的材料，因此當「黃色」被皇帝指定為皇家專用色後，老百姓是不可以隨便使用的，但是在繪畫的創作中，我們還是可以看到不少「黃色」的影子。

　　濃妝豔抹雖然很少出現在傳統的中國畫中，但濃彩觀念卻常出現在一些陶瓷工藝品及京戲臉譜的設計上，所以今天我們才會發現色彩豐富的**中國唐三彩陶瓷藝術與西方的油畫作品互比姿色的有趣現象**。由此可見，人類追求視覺顏色與思維色彩的享受是不分東西南北，而是受政治與環境的影響，所造成選擇顏色的一種表面現象。但目前的藝術創作或繪畫表現已經不再受限於「顏色管制」的非理性時代。因此，我們應該大膽用色以展現中華民族豐富多彩的想像思維，而為我們的下一代留下更豐富多彩的藝術文化資產。

第二節
繪畫藝術與「色彩再生」中的時空環境

　　繪畫藝術的主要功能在於激發人類的色彩思維及想像空間。近代歐美的美術教育基本上都採用啟發想像加上觀念引導的方式告訴學生們藝術創作的本質，而工具的使用不是繪畫表現的重點，用什麼材料或工具可以隨心所慾的自由選擇，原則上老師是不會干涉學生的選擇或表現手法的，所以學習繪畫不必像學習計算機操作那樣依照標準手冊的規定完成課程練習，也正是這種輕鬆自然、沒有框架限制的學習環境才使學生們能夠激發潛能去拓展一個更寬廣、更容易發揮多元藝術潛能的創作空間。

　　文藝復興時期歐洲最知名的藝術家達文西、拉斐爾、米開朗基羅，三人的創作風格雖然各具特色，但基本上是以寫實人物為主，無論是繪畫創作還是大理石雕像，我們都可以感受到陽光隱藏在油彩或雕像內的自信與光芒。這個時期的畫家一般必須與宮廷或宗教互動，才能發揮自己的藝術潛能。如果單純的只是個人的美術品創作，是無法負擔當時昂貴的繪畫材料費用的，也因為畫家懂得運用思維色彩再生的觀念找合作的伙伴，無形中也在藝術生涯中實現了自己的創作理念與關懷社會的責任。達文西雖然一生都沒有結婚，但其作品中我們卻可以感受到一代藝術大師充滿情感及以科技觀念創造藝術作品的宏觀思想；米開朗基羅的石雕藝術作品中，我們更能發現男性陽剛形體中所流露出的一股類似女性溫柔與細膩的自然神態。而從歐洲近代藝術家的作品中，我們可以看到很多從色彩思維中開拓出的創作風格。從梵谷作品隨著陽光舞動的繪畫思維到馬蒂斯以鮮豔的色彩對比來表達強烈的情感世界後更有畢加索以色彩再生的觀念來解放自己形態藝術的創作風格等等，使溫和及傳統的寫實手法進入了當時所謂時尚畫潮的野獸派領域，也為抽象畫派奠定了非具像中創造具像畫風的發展方向。

　　近代歐洲的的新派畫家們比較喜歡以陽光思維來表達自己的創作理念，因此作品幾乎都是抽象的色彩組合，所以一般人可能無法以傳統的欣賞角度去了解他們創作的動機或表達內容，可是卻可以從生動活潑的色彩變化中感受到火熱的陽光思維能量。這也說明了陽光不僅為人類提供了生存熱能源，也為萬物創造了豐富的色彩，使畫家能夠在享受陽光的同時，以色彩再生的觀念為我們創造了充滿陽光色彩的生活藝術空間。

色彩再生中的繪畫藝術創作觀念

1. 瞭解活性色彩與光彩磁波的基本知識。

2. 享受大自然光彩能源，追求與眾不同的原創風格。

3. 培養陽光思維及健康用色的繪畫觀念。

4. 勤練現代繪畫的基本技法。

5. 拓展多元文化的知識領域。

6. 深度觀察生活萬象，用博愛彩繪生命的光彩。

7. 加大自己的國際視野與創作新理念。

8. 掌握國際藝術文化產業的發展方向。

9. 以大自然為師，以宇宙空間為創作舞台。

10. 加強語言表達能力，團結合作，共創全球網路藝術資訊的交流空間。

11. 經常旅五湖四海，廣交朋友以拓展人際關係。

12. 善用媒體資源塑造專家形象以利於作品推廣。

讓色彩成為繪畫舞臺的主角

　　創意、構圖與色彩是繪畫創作的組合元素。但有些畫家因為不太瞭解色彩的特質與能量，所以在創作中，經常壓縮色彩的彩度與明度來突顯作品的灰藍風格，自然的也就失去了展現個人陽光思維的機會。因此，發表「色彩再生論」的目的除了弘揚陽光博愛的陽光精神，而讓世界萬物都能夠在健康的大自然生態色彩中享受自由、平等及生長的權利，也希望藝術家們能發揮陽光之愛，團結合作共創色彩再生的繪畫舞台。

　　近代國際繪畫史上有很多知名的畫家除了具備宇宙宏觀的哲學思想外，也經常以博學的藝術知識為理論基礎發表創新的繪畫學派，如後期印象派、野獸派、立體派、抽象派、新寫實主義等等，除了運用繪畫理論來引導作品走向世界舞台以創造市場風潮外，也實現了團隊合作共創繪畫資源與商機共享的目標。

　　但國內很多畫家卻經常埋頭於美術工藝的創作，而忽略了開拓一個更寬廣的繪畫思維領域或創新學派風格來提升自己繪畫的創新理念，這是很可惜的事，也造成了海峽兩岸五十年來從未出現影響或引導世界繪畫潮流的學派知名大師或享譽國際的傑出美術團隊。

　　我們希望，能夠以「色彩再生論」的觀念，創新色彩藝術的舞台，讓海峽兩岸的色彩文化藝術能開拓宏觀博愛讓世界共享的資源，而「色彩再生畫派」也將成為國際新色彩主義及弘揚中華色彩文化的優良團隊。

　　如果海峽兩岸藝術家們能夠團結合作，一起來探索色彩領域中的光彩磁波與色彩磁場，讓「色彩再生中的繪畫創作」可以成為國際注目的焦點與收藏家爭相收藏的新時代藝術珍品，相信中華民族的色彩文化藝術也會隨著國內畫家們的創作揚名國際舞台，讓世界各民族一同分享。

現代中西繪畫的世界觀

近年來海峽兩岸從事繪畫創作的畫家雖然不少，但是能夠把自己的作品推向國際市場的卻不多。有些畫家雖然也充滿了信心，希望自己的作品能夠得到國際市場的認同，但可能是語言的溝通技巧沒有繪畫的技巧好，所以只能在自己的小畫室裡繼續創作以等待有利的時機。

有人說，具備藝術才華的畫家們一般都比較不會以口才來展現自己的能力，因為「畫」已經說明了自己要表達的語言與內容。也有人很納悶覺得為什麼看不懂的外國抽象畫有時候比水墨畫的價錢賣得高呢？其實繪畫作品的經濟產值除了畫作本身的創意外，畫家個人的知名度與未來發展的成功指數也是一個重要的決定因素。

一般人買畫，可能只是做為裝飾白色牆壁或美化環境空間之用，因此會選擇自己比較喜歡的風景或人物畫。年輕人可能喜歡主題新潮、色彩浪漫的抽象畫，而家裡有小孩的家長們可能會購買色彩明亮的水彩，或比較寫實的風景油畫，但年紀大的人幾乎都會選擇高雅清淡的中國山水畫。但市面上廉價的西畫與中國畫，基本上都是繪畫工廠為了降低成本，以量產及規格化方式請畫匠或學生們進行快速複製，所以定位為工藝品。每一張畫無論色彩或技法幾乎都很相似，因此這些快速加工及大量生產的工藝品是沒有什麼升值空間的。但是成名的畫家，每一張作品可能都是自己不同時期的精心創作，因此，作品會隨著畫家的知名度或年齡的增加而增值。

成名的畫家就好像明星一樣，知名度愈高片酬也就愈高，知名畫家的作品雖然價格高，但也容易增值，所以有很多企業家喜歡花天價來購買及收藏世界名畫原作。除了想證明所經營的企業財力雄厚而使公司股票指數快速上漲外，另外也知道世界名畫會隨著物價上漲或繪畫市場的演變不斷的升值。

目前歐美現代畫家的作品一般都比中國水墨畫家的作品賣價高，並不是西方畫家所使用的畫材、畫布比中國的毛筆及畫紙貴，而是西方的「色彩觀」比較符合現代人的須要。有很多人喜歡購買色彩亮麗的現代西畫來增加生活環境的色彩美感，也因此，色彩活潑的水彩或色彩濃度比較立體

感的油畫能夠快速的進入現代企業家們的辦公室或懸掛在五星級酒店接待大廳。

　　中國水墨畫雖然構圖宏觀、意境深遠，但一般都使用淡彩，必須慢慢的去欣賞才能體會畫中的詩情畫意。但由於現代人生活節奏比較快，基本上是缺乏耐性的，另一方面國內也比較缺乏有國際眼光及精通市場行銷經驗的經紀人，所以目前很難跟擅長推銷術的西畫商或畫家們分庭抗禮、去爭取更大的國際市場空間，因此也就造成了近代中國水墨畫的平均價格比較低於西畫的原因之一。

　　現代西畫除了色彩活潑及畫家們比較喜歡以怪類或童趣的色感空間來挑戰人類的心靈感受外，加上經紀人擅長運用團隊的力量來促銷這些新鮮的藝術創作，因此也培養了不少國際知名的當代繪畫名師。在創新藝術品市場的行銷策略及塑造藝術大師的戰略中，不但達到了藝術與經濟相結合的商業目標，無形中也展現了西方藝術多元文化的民族特色與經營能力。所以目前國內畫家的創作風格如果不能以市場的發展須要去規劃、去經營，那麼將來可能會遭遇文化藝術發展的困境。這種現象除了會導致國人對國內藝術家的創作失去信心而一昧的去購買或收藏國外的畫家作品外。另一方面也會造成國內藝術工作者失去創作的空間及發揮藝術才華的舞臺。

　　最近幾年，隨著國內的經濟發展及網路資訊的全球化，有些年輕的畫家已經開始採用濃彩的觀念來展現中國水墨畫的現代感，並獲得不少人的肯定與支援。因此，未來水墨將會隨著現代人追求豐富多彩的視覺享受而開創具有中華特色的濃彩水墨畫世界舞臺。

在光彩磁波中創造經濟奇蹟的藝術家

　　畢卡索是有史以來第一個在有生之年親眼看到自己的作品被送進法國羅浮宮的人。20世紀畫壇上最出名及最富有的西班牙畫家畢卡索從少年時期所展現出的美術才華到影響世界繪畫的發展，不但是美術史上最傳奇的藝術品創造者，也是一位精通推廣與行銷的藝術家。畢卡索九十歲時還在不停的以創新的觀念及手法突破自己的思維及繪畫風格，而被人們稱為「世界上最年輕的畫家」。畢卡索的繪畫創作中充滿著豐富的色彩思維，晚年，他不僅喜歡用鮮豔的濃彩作畫，也喜歡用抽象的色塊來展現自己的情感。「與色彩共舞」使畢卡索成為了以「色彩再生」觀念彩繪藝術文化及開拓國際商機的偉大藝術家。

　　從早期的淡彩畫到晚年大膽運用童趣的筆法所塑造的濃色畫風格中，我們可以強烈的感受到畢卡索的作品中所展現的不僅是豐富的「動感色彩」，還有其色彩中充滿情感魅力的光彩磁波能量。畢卡索的生活充滿著激情與對生命的熱愛，在生命即將結束的最後幾年，他將對地球萬物的愛與懷念輕鬆地化成色彩語言，而讓自己的智慧光彩透過色彩再生的繪畫創作為人類歷史留下最珍貴的藝術資源。

在墨色與淡彩中展現山水情的中國水墨畫

　　「文房四寶」是古代中國人讀書寫字及練習繪畫不可缺少的必備工具。過去學習水墨畫除了要培養宏觀的思維及勤學畫技外還要精通書法。水墨畫中如果缺少了作者的毛筆提詞，就好像畫龍不點睛，既沒有方向感也缺少了文化氣息。所以古代中國人學畫首先必須先學背詩詞再勤練毛筆字，修身養性後才學畫法。**中國畫，強調的是意境與山水氣勢**。因此，畫家們喜歡以詩情畫意的方式來展現自己的文化修養與藝術才華。中國水墨畫的筆法瀟灑自然加上畫中用毛筆創作的詩詞，是一種意境的發揮，也充分展現了作者只求安逸、不求聞達的儒家風範。因此跟西方畫家們大膽用色，只求表現和聞名天下的海派作風是兩種完全不同的思維與生活概念。

第三節
豐富多彩的繪畫世界
光源創造了色彩與繪畫的生命力

　　色彩的生命力來自光源的空間，而藝術家的思維光源就是色彩展現生命力的舞臺。目前有很多水墨畫家在創作山水畫時，喜歡追求**順其自然運行之創作規律**，來呈現環境景觀之美，以滿足墨色揮灑之間所帶來的心靈享受。所以很少去探索「色彩」在繪畫中所蘊藏的光彩磁波能量可能更容易吸引我們的視覺而得到大家的共鳴。有些畫家因為擔心鮮豔的濃彩會破壞了中國畫寧靜、深遠的幽雅境界，有時候還會採用單一的墨色，然後以濃淡的筆法來表現層次感，以表達自己心無雜念、追求輕鬆自然、重現山水情的創作風格。其實從中國唐朝的色彩文化藝術義大利文藝復興時期以後從許多名家的繪畫作品中，我們都可以發現影響當時民眾生活與文化發展的還是來自陽光反射中的光彩能量。

　　陽光不但給了人類與萬物生存的熱能源，同時也為我們創造了視覺與思維空間中的多元光彩能量。畫家從室內繪畫走向戶外寫生，都離不開光源。太陽光下的大自然色彩充滿環保與健康的光彩能量，而室內的繪畫創作也必須引進陽光或人造光源，因此近代有很多畫家已經把人物畫從室內搬到了戶外，這也是為了追求陽光色彩來激活繪畫生命力及增加身心健康的創作方法。

　　中國的水墨畫家從小基本上都必須接受儒家思想的謙恭教育，因此無形中也培養了一種宏觀博愛、充滿尊師重道的高尚人格。因此在接受教育中很少會去懷疑老師的教學方式和所傳授的繪畫觀念是否合乎國際的發展潮流或適合自己的創作性格。所以我們經常會在畫展中看到不少畫家的自我簡歷除了就讀學校外，幾乎都離不開介紹師承何人，尤其所畫的作品也都與老師的繪畫風格非常相似。

「突破」傳統、創新作品的風格是畫家們從學習繪畫開始就明白的道理及所追求的目標。雖然也有少數色彩思維特別靈活的學生曾嘗試向老師的教畫風格挑戰，以實現突破傳統的創作勇氣，卻因為擔心違反傳統教育制度而影響自己的成績，及考慮到老師平常嚴格的教學態度等，而忽略了去思考藝術創作的觀念除了老師的引導外最重要的還是來自生活的體驗及大自然中萬物生命對自己的啟發。

近年來隨著社會進步與科技的發展，傳統的繪畫風格已經不能滿足多數人追求視覺享受的需求，所以主導西畫風潮的歐美藝術家們才會不斷的創新畫派及繪畫的表達型態以吸引更多的人。如印象派、後期印象派、野獸派、立體派、新寫實主義或抽象畫等等這些畫派或理論除了所主張的創作觀念有所不同外，從構圖到筆法幾乎都是在展現色彩再生的魅力。不管是畫家運用色彩也好，或者在色彩的遊戲中解除情緒壓力而開拓自己的創作空間也好，色彩不但提供了畫家們無限寬廣的光彩能源與創作思維，無形中，也滿足了現代人追求時尚色彩風格的自然需求。

歐美藝術家們多年來一直擅長利用色彩的再生觀念來為自己的繪畫與色彩產業創造一個更有利於民族文化與經濟發展的國際舞臺，所以近年來，我們才會在各百貨商場看到歐美設計師們所創作各具特色的名牌服裝及家居用品等等。不但帶給消費大眾豐富多彩的視覺享受，無形中也美化了人們的外在形象與生活空間。而我們鄰近的日本、韓國也以色彩亮麗的動畫影視產品來展現本國的文化特色與經濟實力。雖然，水墨畫創作所呈現的山水意境及詩詞文化絕對比歐美、日韓等國的繪畫藝術品更具色彩思想與民族特色，但近年來我們卻發現中國畫已經慢慢的失去了原來的光環。

追究原因，除了現代人喜歡追求刺激的視覺快感外，可能是西畫的顏色豐富多變、選題也比較貼近生活吧。尤其是一些前衛的畫家們以超越時空的繪畫創作觀念所表現的多元化主題作品，不但吸引了消費者的視覺，也豐富了居家環境的色彩空間。這就是繪畫中反射作者的智慧光彩，而美化我們心靈的神奇魅力吧。

目前，國內有很多觀念新、繪畫技法成熟的畫家，因為不擅長用語言來表達自己的創作特色，因此常常失去了發揮繪畫潛能的市場空間。而西方藝術經紀人除了擅長運用媒體及社會的力量來炒作畫家的作品外，也喜

歡透過電視節目來宣傳藝術家們的生活百態，而創造了不少大師級的品牌藝術家。

另一方面，也因為國內的畫家們比較喜歡以單打獨鬥的方式去創造自己的繪畫事業及發展空間，這種缺乏團隊合作力量而使色彩資源分散的現象，也是無法開拓國際市場的主要原因之一。

「繪畫藝術」是「色彩再生」的表演舞臺。從近代繪畫史上，我們可以發現，所有的繪畫創作幾乎都離不開與色彩共生的自然趨勢。色彩是人類展現思維、重現視覺與生活記憶的一種能源。所以在色彩再生的過程中，無論使用任何工具或者以任何形式來表現，基本上都是運用色彩來美化我們的生態環境以達到提升生活品質的目的。因此水墨畫也好、水彩畫或油畫也好，只是顏料與畫具的不同，但最終所要表達的還是畫家希望透過繪畫中的創作觀念與色彩思維來影響我們的視覺與生活空間，讓大家能夠從色彩變化中增加生活的情趣與藝術修養，最後成為欣賞及購買繪畫作品的消費大眾。

「色彩」之所以能美化視覺或刺激情緒來影響我們的生存空間最主要的原因，還是色彩中的「光彩磁波能量」。所以當一個人沒有了視覺功能時，也就無法感受到繪畫作品中的色彩感染力了。「光波」與「彩度」是色彩展現能量的基本條件。畫家如果能夠靈活發揮自己的色彩思維及簡化畫面結構的細節，然後保持著一顆陽光心態進行創作，自然的也就可以享受到輕鬆用色的繪畫樂趣了。

提倡「色彩再生」的繪畫創作觀念，是希望加大畫家與社會大眾溝通互動的空間。當畫家們的作品能夠透過色彩語言來表達創作意念及與他人分享色彩思維時，相信，大家才會去欣賞及購買畫家的作品，畫家們有了穩定的收入，就可以專心的去實現個人的創作理念了。

繪畫創作最重要的功能除了延續「地球文化藝術」的歷史紀錄外，也是人類利用色彩再生的方式，享受不同色彩組合所帶來的視覺感受以滿足一般人追求色彩環境的自然須要。如果畫家在創作過程中，只考慮到個人的用色愛好或遷就市場的流行風格，那我們未來將很難看到不斷創新的色彩文化與藝術創作了。

目前，國內有很多小家庭喜歡購買一些歐美畫家們的繪畫複製品，然後掛在自己的客廳或房間，除了可以美化居家環境外，同時也為自己帶來了輕鬆快樂的好心情。說白了，一般人並不一定懂得繪畫領域裡的創作觀念，而只是為自己選擇了一些色彩豐富、賞心悅目、可以增加空間色彩的裝飾畫而已。

現代化的城市家庭，父母親為了培養孩子們的色彩潛能與藝術才華是不會去購買灰暗及以墨色為主的繪畫作品的。所以近幾年來，中國水墨畫也開始進入了新色彩渲染時期，其原因除了受西畫的影響外，最主要的還是隨著消費導向所形成的一種市場需求現象。

畫家沉默的時代已經隨著網路的發展而宣告結束。現代繪畫工作者，除了必須具備藝術才華外還要學習藝術行政的經營與管理能力。色彩提供給畫家們再生繪畫影像的同時，相信也讓畫家充滿了自信與展現智慧的力量，而這種反射在畫家筆下的色彩元素也就是吸引他人產生購買畫作慾望的無形能量。

東西方不同繪畫美術的表現形態，基本上都是人類展現思維意念及用色行為所形成的「地球文化」，但也由於民族語言與地域環境的不同，而造成了各自用色與各表色相的有趣現象。但隨著科技的發展，近代人類的色彩思維已使東西方不同的文化藝術與色彩領域自然的融為一體，從思維到行為、從合作到世界和平、從經濟發展到繪畫舞臺、從網路平臺到國際交流等，也是弘揚陽光精神，而實踐「色彩再生論」，團結合作、共創多元色彩資源彩繪博愛世界的光彩時期。

「色彩再生論」也將從繪畫的舞臺拓展到每個人的思維領域和生活空間，而成為全球民眾可以一起分享的光彩資源。

色彩藝術與光彩磁波

現代繪畫與色彩磁場

　　色彩來自光源，自然的就會產生光彩磁波輻射能量，光彩磁波量在大自然環境中會形成有益我們身心健康的磁場空間，但在人工色彩環境中卻會刺激視覺而影響我們的情緒。不同的色彩，在光源活動中會產生不一樣的光彩磁波量，在進入我們的視覺範圍後就會影響我們的思維能力從而產生溫度與速度。「溫度」與「速度」是刺激人類腦波活動的自然能量。所以當我們看到快速與高溫的圖畫時就會產生情緒激動與充滿活力的自然反應。科學家們就是因為發現光波比聲波的速度快，所以才發明用光波來進行醫療行為及探測宇宙中各星球之間的距離，而使人類的科技發展進入了光速時代。而光波因為具備速度和輻射能量，所以被人類應用於工業發展、科技研究及醫學的光療領域。鐳射光就是近代科學家們最偉大的發現，也使我們的醫學發展與治療方式進入了「光療時代」。

　　「光」讓醫生能夠快速及正確的掌握病源及具體位置。「光」開創了醫學領域的新世元，也開拓了人類探索宇宙奧秘的新空間。而「光年」就是科學家們計算宇宙中眾多星球之間的距離和光速往返時間的單位。當「光」的輻射能量透過光速創造色彩空間與人類的生活領域時，除了科學家們運用「光速」拓展了地球與宇宙之間的資源分享外，哲學家們也以「光彩智慧」開拓了人類思維發展的新方向。

　　太陽「光」讓我們看到了大自然之美，燈「光」則讓我們享受到浪漫的色彩之美。

　　科學家用「光能源」創造了科技文明，而藝術家則用「思維之光」來美化人類的生活空間。古代的畫家並不瞭解色彩之中的「光彩磁波」輻射能量能夠影響人們的身心健康，但他們喜歡以陽光下的大自然景物做為構圖的題材，然後選擇自己喜歡的色彩來表現生活中的圖形記憶。

　　但現代的繪畫創作已經由單一的對大自然或萬物的描繪所進行的圖形再生觀變成多元化的「色彩再生」藝術，因此「色彩」內含來自光源中的磁

波能量已成為畫家創造健康環境的「光速元素」。如果藝術創作者缺乏「光速」觀念，也不去探索色彩中「光彩磁波」所產生的速度感與方向感，而只是一味追求個人的思維色彩觀，最後，所完成的作品可能淪為光彩奪目但缺乏健康元素的色塊拼圖或製造情緒壓力的夢幻空間。

　　早期人類使用「色彩」，可能只是單純的為了打扮或展現個人的身分地位。但近年來，科學家們發現色彩中的光彩磁波量所形成的「色感磁場」加上光速中的「視覺溫度」，不但可以改變生活中的磁場空間而成為有益於身心健康的色彩環境，其中運用色彩所建立的醫療環境對患者的視覺與情緒也能發揮減壓的功能。因此目前有很多的星級飯店、國際機場或醫院都採用健康活潑的繪畫創作來增加開放空間的色彩景觀，讓旅客或患者可以在色彩環境中享受光彩磁波能量所帶來美化視覺及放鬆心情的服務。

　　「光彩磁波」是光源中的磁場能源，也是近幾年來才被科學家及色彩學家們所重視的「光色能源」。雖然一般人包括畫家不一定能夠瞭解及掌握來自於色彩中的光速能量，但「光彩磁波」已經被證實可以在不同色彩的組合搭配中釋放出有益我們身心健康的「色磁波」而成為美化我們心靈與生活空間的磁場能量，所以色彩豐富的繪畫作品目前還是比較能夠符合現代人追求視覺享受的需求，而成為創造市場空間的經濟力量。

　　陽光色彩中，因為充滿著光速能源中的健康元素，所以我們處在大自然環境才會感受到輕鬆與自然，但人工色彩在不同光源的照射不會釋放出穩定的「光彩磁波量」。因此我們不能盲目的以追求視覺快感或創新工藝技術為目標而大量使用數位科技來展現色彩移動中的光速效果，這將使美術創作領域成為光彩奪目的影視舞臺，而不是藝術家們以健康的光速思維為我們創造的繪畫藝術空間。

　　讓「色彩」還原於光速空間，是色彩再生論中所提倡的藝術的真、善、美必須建立在有益於人類身心健康的基礎上。「光」可以治病，也是引導人類思維方向的無形能源，「速度」則是激發想像力的動感元素。

　　如果現代藝術家們能夠以宏觀博愛及關心大家身心健康的創作理念去發揮自己的藝術才華。相信所完成的作品不僅可以帶給大家真善美的心靈享受，同樣的也會為自己創造一個健康多彩的生活空間。

水彩、油畫與水墨畫的色彩空間

　　水彩畫與油畫基本上都是畫家表現個人創意與技法的色彩舞臺。當畫家經過了構思而決定了畫面的構圖後，就會利用各種繪圖工具把水彩畫在紙上或把油畫顏料彩繪在畫布上，以展現自己的藝術才華與繪畫的創作風格。

　　雖然繪畫作品的表現型態會隨著畫家們的藝術修養與生活體驗而各異其趣，但最後所完成的作品幾乎都離不開萬物形體與色彩互動的表演舞臺。

　　目前有很多畫家喜歡追求抽象的繪畫風格，因此在沒有具體形象的作品中，觀眾只能在色彩與線條或筆觸的變化中去體會畫家的創意思維與幻想空間。

　　畫家經常會選擇適合自己發揮的繪畫材料或工具進行創作，因此擅長

使用水彩作畫的被一般人稱為水彩畫家，而喜歡用油畫顏料在畫布上表達個人創意的就被稱為油畫家。水彩與油畫使用濃彩的創作觀念最初可能是東西方色彩文化的最原始表現型態，但數百年來由於歐州油畫繪畫技術盛行於宮廷與教堂之內，而影響了西方藝術的發展，後傳至東方稱為西畫。

比較特別的中國畫則是以墨色為主。中國畫家們擅長運用墨中的深淺來表現層次與遠近感，讓觀眾能夠在淡彩與墨色的變化中去感受來自畫家們刻畫人物、動物情感的自然神態與輕描淡寫鄉村農舍的詩情畫意或揮灑山水情的宏觀氣勢。古代中國人因為發明了筆墨紙硯等文房四寶，所以中國畫家們除了必須具備觀察及掌握萬物神情的素描能力外，也要擅長毛筆書法的真功夫。

中國畫以黑墨為主要顏料，然後調以水來作畫，最後題詩詞再簽名蓋章，所以我們在欣賞中國畫時才會看到畫家們瀟灑自如與畫境結為一體的書畫藝術。雖然有些人認為中國畫缺少油畫與水彩畫充滿活力的「視覺色彩感」，但這可能也是中國水墨畫色彩蘊藏於意境內不表露於型態上的最大特色吧。

整體來說，繪畫的最終目的除了要展現形體藝術的創作之美外，也要延續人類對自然環境與萬物型態的「圖騰記憶」。也只有透過藝術家們的創意思維與色彩再生觀念，我們才能夠看到豐富多彩，積累前人智慧的文化遺產與美麗的圖騰歷史。雖然西方畫家們比較喜歡利用濃彩技法來表達萬物的生態之美，但影響觀眾的不僅是作品中豐富鮮豔的色彩變化，還有其大膽用色、不斷創新及超越自我的科研精神所展現在畫面之上的色彩再生觀念，這才是吸引我們的地方。

「水彩」是西方人為了縮短現代繪畫創作的過程與減少成本而創造的一種繪畫手法。主要是為了滿足現代人的生活節奏及追求輕鬆簡潔的生活方式而提倡的藝術小品，以達到美化家居的目的。雖然最近幾年國內一般的畫商及喜愛繪畫藝術的企業人士都重油畫而輕水彩，但歐美有很多家庭卻喜歡收藏年輕畫家的水彩作品，除了可以增加生活情趣外，還可以做為投資增值的一種理財方法。

透明度較好的水彩顏色可以表現出色彩的明快彩度與呈現自然景物的

生態之美，與中國山水畫的層次感有異曲同工之趣。但水墨畫用紙大小除了可以訂做外，一般紙長度也比水彩畫大得多，因此畫家作畫取景時比較容易表現浩大之山河氣勢。但水彩畫紙最大的是全開紙（108公分×78公分），而一般是對開（54公分×78公分）或四開（36公分×54公分）。由於紙工廠按常規生產，因此水彩畫家都以畫風景小品或靜物寫生為多，水彩畫面積小、彩度高，比較適合懸掛於居家客廳、房間或營業場所及辦公室。

用水彩畫圖，雖然成本低、速度快，但因為要掌握水的流動速度及與色彩之間的渲染效果，所以如果缺乏色彩學修養或不瞭解顏色與顏色之間的搭配、重疊所產生的色相彩度，可能最後會畫出畫面灰沉、缺乏層次與空間感的濃彩畫，而失去了水彩畫輕鬆自然、色彩明快的特性。個性沉穩、比較內向的人如果從事水彩畫創作一般是不太容易表現出水彩的悠閒與歡樂氣息的，而選擇粉彩畫則比較能發揮自己的思維特色，畫出好的作品來。

畫水彩從表面上感覺好像輕鬆簡單，但下筆如果缺乏用色觀念。就是具備了很好的構圖基礎，有時候也是很容易畫出雜色的拼圖而不是感人的作品。

水彩的色感與油畫不同，絕對不能有用錯了顏色再修改的觀念，因為水彩最大的優勢就是色彩與色彩之間的透明度能夠產生比較輕快的空間之美，而不是宏偉的氣勢或渾厚的油彩感覺。

最近十幾年來，由於網路的全球化及國內便利的圖庫資料來源，已使電腦取代了不少人的繪畫創意，也因此水彩畫已經慢慢的成為了少數畫家持有的藝術才華與資源。從海峽兩岸最近所舉辦的水彩畫展中，畫商已發現，目前國內從事水彩畫創作的專業畫家已經不多，尤其缺乏特別好的作品，因此他們已開始關心並重視水彩畫的收藏遠景。相信，水彩畫未來的發展還是充滿無限商機的。

相對的，對於油畫的創作，由於受到歐洲文藝復興國際知名藝術大師達文西、米開朗基羅及拉斐爾等人的影響，及近代傳奇畫家梵谷、塞尚、馬帝斯、畢卡索等人的創作，一張油畫幾千萬甚至數億美元的身價，使得現代年輕人熱衷於油畫的學習與創作。但也由於油畫材料與畫布價值不菲，

如果想成為當代知名的油畫專家，所投資的除了心力、時間、空間以及各種材料的費用都是水彩畫的數倍以上。

不過油畫習作可以在畫布上重覆練習以減少自我訓練的成本，這是水彩畫很難辦到的。油畫因為在布上作畫，規格大小可以依照畫家的須要自由訂做，因此有比較豐富的創作題材。另外由於畫布加上油彩的保存時間長，所以一直被視為比水彩畫更具收藏價值的一種藝術投資理財方式。但隨著科技的發展，目前專業畫家使用的水彩紙及顏料也都經過了防腐處理，當完成的畫作送到裝裱店裝框時，專業技工還會做特殊的保護措施，因此過去畫商所擔心的水彩畫保存的問題現在幾乎都得到了改善及解決。

繪畫創作是一項既辛苦又充滿不穩定變數的職業。雖然最後能夠成名的畫家並不多，但在創作過程中可以發揮自己的藝術才華而使自己的精神生活充滿豐富的色彩，無形中也為自己開拓了更寬廣的思維空間與令人羨慕的成就感，這也是藝術家們發揮色彩再生智慧而實現個人藝術才華的光彩舞台。

從事水彩、油畫或中國水墨畫創作，雖然所使用的材料、工具不盡相同，但基本上都必須具備生活體驗所積累的思維創意才可以去執行色彩的再生工程。

因此目前已經有很多西方畫家學習漢語及中國水墨畫的創作，相信這也是中西文化交流與色彩再生於繪畫世界的自然現象。就好像有不少的中國水墨畫家運用西方的繪畫觀念來加大自己的表現空間，以拓展自己的國際舞臺是相同的道理。

雖然繪畫藝術的表現方式隨著科技的發展更具多樣化，但繪畫創作所要展現的應該是我們的創意思維與藝術智慧，而不是依賴電腦的程式去完成美術品的創作，也因此目前有很多國際知名的出版公司很少會使用電腦圖庫的資料來包裝自己的圖書，而是採用畫家的原創作品來提升圖書的創意與市場競爭力。

美術設計與繪畫創作基本上都是以圖形結構加上色彩組合的方式來表現創意的舞台。如果我們能夠擁有陽光思維與健康的色彩再生觀就很容易彩繪出充滿光彩磁波的動感作品了。

作者於 1983 年 10 月企劃設計的《保護候鳥》和《國際獅子會第七十屆世界年會》紀念郵票

◎作者於 1983 年 6 月

企劃設計的中國童話系列郵票《白蛇傳》

◎作者於 1981 年 8 月企劃設計的中國童話系列郵票《牛郎織女》

來自色彩再生中的光速空間與繪畫創作

色彩的語言系列作品

四季如春　油畫　150×120公分

第七章・色彩再生中的藝術創作

「色彩」隨著光源的變化釋放出不同量的光彩磁波，同時也表達了畫家透過色彩再生的觀念，而所彩繪的故事。

224

紫色，除了具備紅色的熱情，也內含追求理性目標的藍色智慧。因此，藍與紫的組合常常隱藏著激情與神秘氣息，而會帶給人們無限的幻想空間。

紫霧光彩　水彩　78×55公分

豐收　水彩　78×55公分

喜事臨門（原名為凱旋門） 水彩 78×55公分

彩光磁場 水彩 78×55公分

　　黃色可以釋放出比較高的光彩磁波，除了可以吸引視覺，而激發我們的思維想像外，也可以為環境空間增加活力與視感溫度。

使用對比色創作必須考慮到畫面的構圖，而使色彩之間的強烈對立能夠成為互動的色感磁場，以創造出陰陽和諧的宏觀氣勢。

紅紫綠　水彩　78×55公分

陽光城市　水彩　78×55公分

第七章・色彩再生中的藝術創作

　　熱情奔放的紅色加上動感十足的黃色所釋放出的光彩磁波，不僅使空間充滿陽光能量，無形中也讓我們感受到樂觀與希望。

228

小城故事（原名為古城歡樂）　水彩　78×55公分

熱情奔放
的陽光不但為
大地帶來了生
機，也為海峽
兩岸的交流與
互動帶來了宏
觀與博愛的遠
景。

海峽兩岸色彩情　水彩　78×55公分

繁華　水彩　78×55公分

豐富的色彩可以激發我們的想像空間，健康的色彩可以彩繪我們的身心與生活舞台，微笑色彩將使世界充滿博愛與和平。

熱情奔放的紅色搭配充滿理性思維的藍色，就好象水火不相容的情感對立，但卻可以激發人性之愛及思維色彩之美而為我們拓開一個萬物共生的宏觀世界。

紅與藍　水彩　78×55公分

人們在生活中經常找不到閃亮的「光彩」，但色彩的世界中卻充滿著無限的希望與夢想，讓我們與色彩一起去追求人生的閃亮舞臺吧！

時空幻境（原名為夢幻時空）　水彩　54×38公分

8

如何開創「色彩再生畫派」的時代

觀察近代西洋繪畫史的發展過程，我們可以發現，從理論創新到作品的構思幾乎都取材於生活中的萬像百態，加上畫家們與經紀人的合作互動所展現的團隊力量，不僅使不同畫派的繪畫作品能夠迅速的成為時尚的藝術潮流，無形中也使領軍的畫家受到民眾的肯定與支持，最後成為影響國際藝術發展的藝術大師。

從義大利文藝復興時期到近代的歐美畫壇，我們所看到的繪畫藝術創作風格除了構圖造型加上不同的色彩變化外，幾乎都是以精心設計的畫派理論作為形象包裝來影響社會觀點而創造出閃亮的藝術潮流。這也是西方長期以來，因為擅長文宣策略而使繪畫美術能夠迅速的進入上層社會，除了創新現代觀的色彩文明外，也提升了民眾的藝術修養與生活品質，最後則達到了弘揚民族文化與國際形象的目標。

「藝術團隊」基本上是由藝術家與經紀人共同合作所組成的工作團隊，然後運用媒體力量來引導社會各界去了解藝術家的創作觀念，使畫家的作品能夠獲得社會認同，而達到以藝術資源創造經濟利益的發展目標。

近數十年來，海峽兩岸的繪畫人才雖然多於世界任何地區，但由於畫家及畫商們比較缺乏創造畫派理論的觀念及建立完善的藝術經紀人制度，因此從事

繪畫創作者幾乎都在傳統的藝術文化框架中展現中華繪畫藝術的民族精神,而無法以藝術團隊的力量去開創宏觀博大及符合國際文經潮流的藝術發展空間。

「色彩再生論」是國際上首次發表的生存色彩學新觀念。目前雖然受到大陸地區數十所大學及色彩研習機構的響應與支持,但將來還是會面臨各界人士的檢驗,這不是作者所擔心的事,因為任何新的觀念或理論在進入人們的思維領域時,總是會產生吸引或排斥的反射現象,不足為奇,目前我們該努力的可能就是如何把「色彩再生」觀念變成一套完整的繪畫藝術作品推廣力量,而讓喜歡繪畫的朋友們能夠在創作中發揮藝術才華及共享團隊合作的資源,最後能使中華民族的繪畫藝術文化在世界舞台上再造輝煌的光彩。

這幾年,隨著高科技發展所創造的影視環境雖然讓我們享受了快節奏的視覺樂趣,但無形中也為我們增加了不少情緒的壓力。因此更需要運用健康的色彩環境來美化生活與我們的心靈空間。

色彩來自光源,因為內含千變萬化的光波反射所形成的磁場環境,因此除了會影響我們的身心健康外,可能也會使環境產生色感壓力。因此當色彩成為畫家們發揮創意與藝術才華的資源而變成繪畫作品時,雖然充滿著豐富的色彩元素,但色彩已經不再是單一的人工染料。因為畫家已經使色彩變成了喜怒哀樂的情緒能量及展現真善美的藝術空間,同時也使色彩中存在著畫家思維情緒中而反射在繪畫中所形成的不穩定的光彩磁波。所以當我們看到色彩灰暗、缺乏美感的圖畫時才會產生視覺與情緒的壓迫感,而欣賞選題健康、色彩明亮的美術作品時心情自然的就會感覺輕鬆與舒暢。

樂觀的畫家在繪畫創作中可能會為我們帶來美化生活的色彩資源,但悲觀灰色的藝術作品中可能就隱藏著影響我們身心健康的不穩定色彩磁波。為了美化我們的環境及讓大家能夠共享由健康的色彩資源所創造的藝術空間,我們更希望以「色彩再生論」中所弘揚的陽光精神為基礎,誠懇的呼喚各界人士一起在海峽兩岸共建「色彩再生畫派」的推廣團隊,而使中華民族的新色彩藝術文化能夠成為全球共享的財富資源。

第一節
「色彩再生畫派」弘揚的創作理念

以宏觀博愛的色彩思維創造健康自然的藝術作品

「色彩再生畫派」的社會責任與所追求的目標

色彩再生畫派是以團結大家的智慧與力量共同創造一個光彩分享的健康世界，所以提倡以宏觀博愛的陽光思維去展現藝術才華而創造出有益大家身心健康的繪畫作品。

　　畫家們如果能夠以陽光心態來表達對社會的關懷，自然的也就可以很輕鬆的畫出充滿健康磁波的感人作品。

「色彩再生畫派」所展現的創作能量

動感的
光速空間

環保的
色彩磁場

色彩

運用　變化

健康的
光彩磁波

能量

輕鬆的
視覺感受

自然的
心靈享受

　　在靜態的色彩中表達樂觀的色彩思維而創造出充滿活力及健康的繪畫作品，相信是大家所期待的，也是「色彩再生畫派」所追求的目標。

　　只要大家團結合作一起努力，最後我們才能夠開拓出陽光藝術天下共享的光彩空間和世界舞臺。

「色彩再生畫派」的發展空間

健康色彩
美化社會

陽光
色彩思維

宏觀博愛
用色觀念

提升畫家
的色彩思維

色彩
形象

生活
色彩

創造健康
的色彩環境

培養及開發
色彩潛能

兒童色彩
潛能

心靈
色彩

視覺
色彩

**色彩再生畫派
五大功能**

青少年
色彩知識

色彩
繪畫

發揮色彩
減壓功能

大家共享
色彩資源

景觀
色彩

色彩
遊戲

色彩
空間

藝術
色彩

文化
色彩

　　電腦為人類創造科技文明的同時也使現代人必須面臨著更大的生活挑戰與視覺壓力。豐富的電腦資訊加上方便使用的圖庫雖然讓我們縮小了思維空間，無形中卻加大了我們學習與工作的時間。因此隨著電腦影像所產生的光彩輻射不但影響著我們的視覺與身心健康，也造成了很多人因為長期的使用電腦而產生情緒容易激動及無法控制的現象。

「**管理情緒**」雖然是健康人所具備的本能，但目前全球經濟與科技比較發達的大城市中卻有愈來愈多的人無法正常的控制自己的情緒而患了憂鬱症或抑鬱症。工作壓力或缺乏自信所引起的情緒失控除了無法享受與別人溝通交流的樂趣外，也經常會失眠及不能專心工作而必須找心理醫生診治或吃藥治療。吃藥雖然可以暫時穩定病人煩躁的情緒，但長時間服用抗抑鬱的藥對病人的身體與精神都會造成嚴重的傷害。

千變萬化的光彩磁波所形成的生活空間雖然充滿著豐富的色彩資源，但也是加速人們生活節奏而導致很多人情緒失控的原因。既然色彩能夠刺激視覺而影響我們的情緒，當然的也可以緩解我們的壓力而使憂鬱症患者在享受色彩或色彩遊戲中獲得情緒解壓的功能。

「**色彩再生畫派**」是秉持以服務廣大民眾為宗旨，讓大家能夠在藝術創作或彩繪生活中發揮潛能，找回自信，以享受健康色彩的快樂人生。

色彩的資源是宏觀與博大的光源能量也是人類共有的視覺領域與思維空間。「色彩」是繪畫舞臺上的夢幻演員更是創造生活萬象的藝術家。我們創辦「色彩再生畫派」的主要目的是希望加大色彩的表演空間，讓每個人都可以隨心所慾的在色彩中塗鴉藝術或解放自己的情緒壓力。我們當然希望有藝術才華的可以指揮色彩作戰去創造繪畫作品，不想當畫家的更可以沒有壓力的揮灑色彩，讓我們在遊戲中發洩情緒使色彩成為不規則的斑點或色塊。抽象畫就是不滿現實的畫家在重組思維結構及玩弄色彩中所創造出解放情緒壓力的藝術作品。

經常接觸色彩、玩弄色彩不但會增加反應能力，自然的也就忘記了生活中的不如意。所以「色彩再生畫派」是全球民眾可以共用及發揮色彩能量或利用色彩降低情緒壓力的公共舞臺。當我們能夠以輕鬆快樂的方式去享受多元化色彩資源時，自然的原來灰暗色的情緒空間也會被美麗的色彩染成輕鬆快樂的彩虹天空。

給不幸失明的盲胞們提供色彩再生的世界
沒有視覺感光也能彩繪藍天與綠地

具備視覺功能的人才能夠看到美麗的色彩，人類以視覺感知把陽光下的大自然色彩及閃亮的生活光彩收集成為思維記憶。這些充滿光彩磁波的色彩萬象，除了可以彩繪我們的情緒外，無形中也會積累色彩再生的能量，使我們在面對工作或與他人交流時可以透過臉色或行為展現出來。

有的人經常會利用色彩資源來美化外觀以塑造個人的形象，而藝術家則會用色彩來表達自己的創作風格以拓展個人的發展空間。以視覺觀點來探索色彩再生的領域可能只是陽光下春夏秋冬等不同季節的色彩景觀或是我們用色彩來彩繪居家環境以營造一個視覺享受的生活空間，但對於視覺功能障礙者，雖然平時也生活在五光十色的環境中，卻無法用眼睛感受到這些大家可以共用的色彩資源，而只能用心靈或思維去想像色彩再生的美麗世界。

喪失視覺功能的原因有很多，其中可能包括了先天遺傳及後天的各種因素所造成的，但相信每一個見不到陽光的人都渴望有一天能夠重見光明，而可以看到豐富多彩的生活空間。

對於先天遺傳或出生時因為不可抗拒的原因而失明者，可能從未見過色彩，但在成長中會受到家中成員或他人的影響，對不同色彩的感知形成一種思維記憶，自然的也就可以利用思維色彩及盲胞專用的點字色彩顏料把色彩再生的潛能展現在繪畫作品中，而對於後天失明的人對過去所見到的色彩印象或生活中所感受到的色彩觸摸更容易透過彩筆把思維中的光彩影像透過色彩再生的意念彩繪於畫布中。色彩再生的世界不僅是視覺與光源互動的空間，也是我們的心靈與思維透過智慧之光，而彩繪於生活的創作。

陽光是引導視覺彩繪思維而創造健康人性的光熱能源，更是照亮黑暗點燃光彩思維形成博愛與自信色彩的自然之光，色彩再生畫派所提倡的以健康、宏觀的陽光色彩再生觀去彩繪我們生活空間的同時，也可以使不幸而失去視覺功能的盲胞們，在我們的關懷與支援中透過色彩再生的方式把思維之光轉化變成豐富的色彩藝術作品，使大家都能分享思維與心靈色彩交流所共創的色彩世界。

中華民族的色彩文化
將成為影響世界潮流的主要力量

　　近年來，色彩藝術雖然隨著繪畫美術與影視科技的創作舞臺成為了影響全球經濟發展與美化建築景觀的重要資源，但科學家們卻利用「色彩」來從事犯罪心理學及治療壓抑症的研究上，可見色彩的領域已從外在的形體美術進入了人類的情緒世界之中。

　　有人認為華人的教育充滿儒家思想，凡事必須以倫理為基礎、謹慎而後行動之，因此用色觀念也總是含蓄中略帶內斂與安穩。所以從孩子們小時候的大膽用色到時下的大學生不知道用什麼顏色才好，無形中也道盡了現代華人色彩文化的想像空間總是缺乏宏觀與靈活的彩虹思維。

　　當我們看到現在的年輕人沉迷於網路世界而缺乏主見，只是盲目的去追求日本動漫圖形中暴力色彩所帶來的視覺快感時，我們會感慨的認為，因為傳統的教育方式影響了我們培養孩子們的智能，但我們卻忽略了可能是家長們平常缺乏靈活的色彩觀而影響了青少年的用色能力。

　　當色彩產業成為目前國際舞臺上展現國家或民族特色最有魅力的文化資源時，我們才開始大量引進國際色彩教材或動漫影視產品來教育我們的下一代，這種臨渴挖井的觀念在短時間內是很難改變現況的。

　　中華的色彩文化特色隱藏在炎黃子孫們的遺傳基因與藝術潛能思維中，而「色彩再生論」即是弘揚中華色彩文化精神的一股宏觀資源，也是我們向世界展現民族文化特色與博愛色彩觀的機會。因此，當我們的美學或藝術教育可能還須一段時間才能夠與先進的歐美國家同步時，我們卻可以用「色彩再生論」的光彩文化資源與世界各民族一起分享、共同創造色彩文化藝術的地球舞臺。而海峽兩岸的色彩藝術家們也將成為影響人類色彩產業發展及創造世界色彩文化不可忽視的主要力量。

第二節
影視色彩與動畫舞臺
動畫是色彩再生的夢幻工廠

　　動畫基本上是將靜態的美術圖形變成動態的影視畫面，它主要的構成元素包括了：**故事劇本、分鏡腳本、畫面構成、角色造型、色彩設計、音樂音效、口旁錄音、數位技術及影像合成處理**等。

　　動畫藝術是結合思維創意、文學、美術繪畫、音樂、環境生態、電腦科學、生活觀念、影視專業、經營管理與國際市場開發的現代化綜合藝術產業，而發展動畫的基本條件必須建立在團隊合作的基礎上才能夠創造閃亮的光彩舞臺。

　　「**色彩再生**」是藝術家們實現夢幻舞臺的色彩思維，也是創造動畫世界的思維動力。動畫片中從圖形到聲光，除了故事情節外都是色彩展現光彩磁波創造視覺與情緒空間的舞臺。早期的黑白動畫片提供給觀眾的可能只是故事創意與誇張有趣的動作表演，所以很難發揮色彩磁波的魅力來滿足當時人們所追求的色感享受，而近代由於電腦科技的發展使動畫的表演舞台由平面進入 3D 空間的光速時代，這也是人類利用色彩思維所創造的藝術夢幻空間。

　　「**動畫**」是人類發揮超時空想像力的舞臺，也是激發「色彩再生」的夢幻工廠。如何使千變萬化的腦波磁場創造出光彩奔騰的動畫世界也是考驗著人類「色彩再生」的智慧與藝術才華。

動畫角色中的色彩再生觀念

　　動畫角色就好像實景電影中的演員一樣，演員可以在生活中體驗人生百態，也可以在演出中積累經驗，以創造自己的演出風格與舞臺魅力，但演藝生涯畢竟會隨著年齡的增長而消逝，而動畫片的演員卻可以永遠都是精力充沛及充滿吸引力的閃亮巨星。當藝術家憑空想像創造了角色造型後，只要觀眾喜歡，製片人或導演就可以讓這些卡通動畫明星隨著劇本中的情節或觀眾的要求展現自己的演出魅力。就好像美國的米老鼠、唐老鴨、加菲貓、史努比、日本的機器貓（哆啦 A 夢）等都已經是五十歲以上的老演員了，但現在還是活潑可愛，深受小朋友們喜歡的卡通小明星。

　　如果劇本是藝術家們創造動畫思維的舞臺，那角色造型就是動畫舞臺上點燃生命光彩的火花。如果動畫片中缺乏充滿光彩魅力的演員，那觀眾就不能享受到卡通演員帶給我們的輕鬆與歡樂了。所以只有性格樂觀、充滿自信、瞭解生活、熱愛生命及關心社會的藝術家才可能設計出色彩豐富、誇張有趣、充滿光彩及能夠展現生活萬象、受觀眾們喜歡的卡通形象。

　　卡通形象基本上是動畫家們憑空想像的非現實造型，也是在生活體驗中以實物形象為基礎所創造的誇張或有趣的角色。因此設計角色形象必須具備熟練的素描基礎及掌握人物、動物的骨架結構，同時也要思維靈活、性格樂觀，這樣才能設計出誇張有趣、結構正確的生動造型。有很多漫畫家經常可以運用簡潔、流暢的線條把很多知名人物或明星畫得唯妙唯肖、誇張有趣。這不但表現了「色彩再生」的想像能力，無形中也讓傳統的黑、灰色圖形藝術充滿了豐富的色彩思維。因此，如果從事漫畫創作的畫家們無法去理解「非常色彩」中的思維色彩觀念，而必須依賴視覺色彩來表達形象的內在精神，那不但縮小了漫畫家的創作空間，也使黑線條中的色彩光芒得不到發揮的舞臺。

　　從實物到誇張的造型設計，不但可以培養我們的觀察能力，無形中也提供了我們更寬廣的思維色彩與造型的創造能力。

漫畫造型與動畫角色的設計重點

1. 必須符合現代感與超時空觀念。

2. 能夠突出性格特色與演出活力。

3. 可以豐富生活色彩與環境空間。

4. 充滿表情張力與舞臺魅力。

5. 具備多元化產品開發的功能。

6. 在藝術思維中展現民族文化特色。

7. 掌握色彩潮流，拓展國際市場空間。

8. 發揮色彩再生觀念創造全球文化資源互享目標。

精彩的故事情節加上生動有趣的角色造型才能夠創造光彩迷人的動畫舞臺。

可愛「卡通形象」的設計重點

1. 外型誇張、臉色溫馨、嘴形靈活、眼神充滿微笑色彩。

2. 活潑可愛、動作調皮、能反射生活的趣味感。

3. 具備歡樂與健康色彩的陽光性格。

4. 充滿現代感以引起觀眾的共鳴。

5. 色彩搭配對比鮮明，不同場景可以採用不同色調組合以增加觀眾的視覺記憶。

6. 塑造博愛及見義勇為的良好形象。

7. 設計親切好記及貼近生活的幽默口頭禪。

10. 不讓可愛造型主演暴力或不健康的動畫片。

動畫片的創作風格與國際市場

故事、角色造型與色彩風格是影響動畫片走向國際舞台的主要因素。

一、故事選題

動畫片是是藝術家們發揮想像力的世界，也是集文學、美術、音樂、電腦、推廣、行銷等不同專業人員團結合作共創聲光影像的戲劇舞台。動畫片的故事劇本就好像引導市場方向的燈塔一樣，如果編劇人員缺乏陽光思維及樂觀幽默的生活觀是很難創作出生動有趣的感人劇本的，而不具備國際觀及市場概念的編劇也很難寫出符合國際市場需要的動畫故事。

二、演員形象

動畫片的種類從卡通（漫畫圖形）、木偶、剪紙、泥塑 3D 到實景與電腦特技的合成等等，因為使用的材料與表現方式不同所以演員的形象塑造或角色造型的設計都是影響動畫發展的重要因素。

電腦科技雖然可以使演員的光影效果從平面的二維變成三維的立體空間，但如果缺少突出及充滿魅力的角色造型，充其量只是在演員身上穿了件閃亮的外套是無法吸引觀眾的。

國際上很多知名的動畫巨星，如由演員裝扮的超人、蝙蝠俠、蜘蛛人這些漫畫家設計的卡通造型因為充滿現代感及博愛的英雄形象，所以才成為了青少年們崇拜及喜歡的偶像明星。而可愛型的卡通演員如米老鼠、唐老鴨、小熊維尼、加菲貓、哆啦A夢等等也都是充滿著樂觀、自信及善良的性格特色才受到兒童們的喜愛。因此造型設計師除了必須具備超越時空的創意思維外，還要有關懷社會的童趣之心，否則是無法創造出受全球觀眾及國際市場喜歡的動畫造型的。

三、色彩風格

動畫片的時代感與空間效果基本上取決於場景的規劃與色彩風格的定位，這也是影響市場發展不可忽視的重要因素。

從演員的色彩到場景色彩的設計不但關係到動畫片整體的創作風格，也直接影響到未來市場的發展方向。溫馨可愛的暖色調造型形象配以樂觀、輕快的黃綠色調背景可能就是吸引兒童觀眾的夢幻舞臺。而充滿快節奏的光彩磁波所形成的光速空間除了可以使動畫片的聲光與影像合成效果完全發揮外，無形中也滿足了青少年們追求超越時空的視覺快感。

「色彩風格」是聲光與色感的組合空間，也是展現影像魅力、影響觀眾視覺與情緒的重要因素。所以在充滿光彩磁波的動畫舞臺上如果缺少了陽光式的生活色彩風格定位是很難吸引全球的觀眾而拓展國際市場空間的。

總而言之，影響動畫片的創作與發展除了故事、造型及色彩風格外，「導演」也是主要的關鍵人物。導演除了必須具備豐富的色彩思維與幽默感外，也要掌握國際市場的產業資訊，這樣才能在精通綜合藝術的專業基礎上指揮各部門人員創作出充滿創意及國際觀的感人作品。

動畫片是綜合藝術，也是色彩再生的光影舞臺。除了可以展現藝術家們團結合作的力量外，同時也豐富了我們的思維與生活空間。

↓作者 1975 年動畫作品《丁丁夢遊記》

↑作者 1985 年動畫作品《衝破黑暗谷》

→作者 1985 年動畫作品《驚遇奇航》

性格樂觀、動作靈活、充滿陽光色彩的可愛造型再加上精彩的故事及健康溫馨的動畫舞臺，基本上都會受到小朋友們的喜愛而成為創造經濟效益的卡通形象產品。

◎作者共製作動畫短片 900 餘部，此為作者 1980 年著作《電腦機器人》動漫系列圖書在北京發表及簽名會。

◎作者 2001-2005 年著作

2004 年由現代出版社出版
《非常色彩》叢書 6 本

2001 年 5 月 由北京師範
大學出版社出版《現代動
畫藝術》

2002 年由中國少年兒童出版社出版
《色彩 72 變》少兒色彩教育叢書 12 本

2002 年 1 月由中國計量出版社出版
《輕鬆畫卡通》少兒美術教育系列叢書 12 本

第八章・如何開創「色彩再生畫派」的時代

248

作者於1993年策劃設計了全球最大廣場活動漫畫—飛躍時代的巨龍，並在臺北、台中、高雄等地隆重展出，當時受到國際媒體的關注與報導。

作者主持了此次活動的開幕式

行政院院長連戰當時嘉勉作者推展動畫藝術所作的貢獻

台中市展出由當時的市長林柏榕、省美術館長劉欓河及作者共同主持剪綵

高雄展出由當時的市長吳敦義與作者共同主持剪綵

動畫背景是色彩展現光彩磁場的舞臺

動畫背景又稱動畫場景，是景觀構圖加上色彩組合所形成的動畫舞臺，是為了讓動畫演員能有一個發揮演技的多彩空間，在構圖上基本上分為：①平行 ②三角 ③Ｓ形 ④直行 ⑤交叉 ⑥斜行。

平行構圖

三角構圖

Ｓ形構圖

直行構圖

交叉構圖

斜式構圖

第八章・如何開創「色彩再生畫派」的時代

動畫背景常用的表現手法

　　色彩豐富了場景的光彩效果，也加大了演員的表演空間，而常用的有五種表現技法。

↑②色塊法：一般都以竹片或海綿處理。構圖簡潔，色彩活潑鮮豔是它的特色，大部分使用在夢幻故事或兒童動畫片中。

↑①寫實法：景物的構圖與實物相似，但色彩可以鮮明活潑，而光源的處理必須盡量對比，以呈現視覺上的層次與立體感。一般使用在電影長篇及歷史動畫片中。

→③圖案法：整體的構圖就好像版畫一樣，線條簡潔、色彩明快，一般適合於角色造型誇張有趣的動畫短片中。

←④插圖法：就好像插畫一樣，畫面構圖完全以趣味活潑的輕快線條為主，色彩的層次感也用較深的粗線處理，畫面整體上的感覺就像輕快的音符一樣，充滿著筆觸線條跳動的趣味感，很多輕鬆幽默的短片或電視動畫片都用這種背景來呈現故事的趣味性。

↓⑤渲染法：以渲染的手法呈現畫面的美感與意境是中國水墨畫的特色，一般都是由水墨畫家親自構圖與上墨，再配合中國式的人物動態，就形成了一種中國傳統風格的動畫片。美國畫家也經常以豔麗的色彩利用渲染的

方式設計背景，以便用在片頭、片尾或教學動畫中。近年來這種表現手法及呈現效果已經可以用電腦處理，傳統的手繪方式已漸漸地減少。

基本構圖與整體色彩不同
的背景所呈現的情境氣氛與舞
臺空間感也各異其趣。

第三節
環境景觀與視覺空間
從色彩環境到心情環境的改變

　　自然環境中到處充滿著由光彩磁波所形成的色感磁場，所以在陽光下看到明亮的景觀色彩時，我們就會感覺特別的輕鬆與開朗，而在陰天時看到同樣的景色就會覺得灰沉與煩悶。除外，我們與樂觀的人在一起時也會感受到自信與充滿希望，反之與悲觀或一身灰色打扮的人相處時，無形中也會感染到對方壓抑的情緒。這也證實了色彩磁波與人類在不同環境中所釋放出的色感磁波基本上都會隨著光源的活動直接的影響我們的思維想像與情緒空間。

　　生活中的萬象色彩充滿著光源反射所形成的光彩磁波，不但會刺激我們的視覺，也會加速我們的腦波活動而讓我們的心情在不同的時間與不同的空間裡對色彩磁波的接收充滿著各種不同的感受與享受。

　　色彩雖然是光學領域中的光波結晶現象，但在不同的時空環境從視覺進入我們的思維空間時，自然的會與我們的腦波產生共振而形成情緒與光彩交集的色彩影像，所以不同性格或情緒不一樣時去面對不同的環境色彩，最後所產生的視覺感知也不盡相同的。例如黑色一直被視為穩重、剛直、不容易改變的正義形象色彩，可是如果在漆黑的夜色中，見不到一點亮光，不但感受不到正義與剛直，膽小的人可能還會產生恐懼與危機感。

　　「色彩」是一種會隨著天氣、時空、環境的變化而影響人類記憶或激發思維能量的神秘元素，所以近幾年來不僅被科學家及景觀專家用來節約能源或創造觀光資源，也有一些醫學研究人員用色彩來減輕病患的情緒壓力，及改善嬰兒不安的情緒。當然「色彩環境」與「心情環境」中的「光彩磁波」也經常會影響幼兒的人格成長與性格發展，因此使孩子與自己都可以在舒適健康的環境中快樂生活，這不僅是家長們及環境景觀設計師的責任，更是我們必須共同努力的目標。

「環境色彩」與「色彩噪音」

大自然中的環境景觀在陽光與空氣中會流露出輕鬆、安詳或氣勢非凡的音感色彩，這種來自陽光中的色磁波音律經常可以帶給我們一種舒暢、解壓或充滿希望的積極動力。

陽光與空間是形成大自然環境色彩的基本條件，陽光中的「光彩磁波」具備治療萬物疾病的功能。因此眼睛不幸失明的人，如果能夠走向戶外，適當的去享受日光浴，也會跟眼睛健康的人一樣獲得陽光中所帶來的磁波醫療效果。但陽光中的輻射線，包括紫外線、紅外線等，還是具有一定殺傷力的，所以如果身體長期暴露在高溫的陽光下，也是很容易造成皮膚灼傷的。

陽光下的環境色彩基本上都屬於「活性色彩」，除了充滿著生機與健康的光彩磁波外，也蘊藏著不同的視覺音感光波。因此，漫步在森林中或站在岩石上看著藍天與大海，就算是沒有聽覺的失聰者也能感受到綠色森林與白色浪花所展現出的音律與節奏感。

而我們居家環境中的裝潢顏色幾乎都是人工色彩，也稱「碳化色彩」，基本上是看不到生命跡象的。因此我們在選擇色彩來美化環境時，最好要以天氣或氣候的變化做考量，盡量不要隨便用色或者選擇不合乎環保標準的塗料，以免造成生活中的「色彩噪音」而於無形中為自己及家人帶來視覺與情緒壓力。

色彩風水與色彩風格

中國人比較喜歡利用風水論來「挖掘」人才或創造環境資源，所以才有了「地靈人傑」的說法。古時候的人認為環境不好種不出好的農作物來，所以地不靈當然也就培育不出宏觀優秀的傑出人才。

風與水本來是兩種各自獨立的自然資源，但由於在互動中可以改造環境景觀或毀滅人類所創造的生存基地，因此人類害怕居住在經常刮大風、鬧地震或洪水泛濫的地方。雖然有人認為生活在山明水秀的地方才能夠安居樂業而培養出具備宏觀思維的人才，可是歷史上有很多成功的偉大人物小時候幾乎都生活在物質條件很惡劣的環境中。這也說明了人類的潛能與智慧經常都是處在非常艱難的環境下才會爆發出閃亮的能量，而不一定是靠傳統教育或富裕的生活環境所能培育的。

中國的風水理論雖然符合現代環境科學的觀念，但各派的說法不盡相同。整體來說還是以宏觀的宇宙思維為基礎，然後在太陽光源下追求適合人類發展的環境條件，最後創造出可能擁有的權勢與財富，因此風水論是離不開陽光源所形成的光束空間的。

陽光下的風水與色彩都是影響人類生存的主要能源。中國古人雖然充滿宏觀的宇宙思維與擅長利用環境資源來創造發展的機會，但由於當

時缺乏科學基礎與設備，所以原來只是研究人類生存條件的環境景觀卻被視為：找龍脈，造祖墳才會出天子的神話傳說。如果「風水」真的能創造神話與奇蹟，那利用現代的科學儀器加上衛星定位系統難道還找不到龍穴的所在？

　　雖然古代的風水之說是建立在科學不發達的年代，但因為當時一般民眾缺乏受教育的環境與條件，所以文盲多，自然的也就比較迷信。很多人除了喜歡聽天由命外，也深信環境可以改造命運及創造人才，因此才有一些具備環境景觀及氣象學知識的人提倡風水論。其目的主要是希望大家能夠在充滿陽光及安居樂業的環境中開創自己的發展機會，但目前各國政府已經非常重視環境保護及都市景觀的建設，再加上全球化的網絡資訊及現代的科學技術，相信，只要努力工作我們都有機會擁有自己滿意的居住環境，及為自己創造一個閃亮的發展空間。

　　「風水論」是以陽光為基礎所發展的人與自然環境之間互動的景觀科學，而陽光中最重要的光彩磁波輻射能源卻是影響我們生存最重要的健康元素。雖然風水論的基本觀念是科學的，也是值得肯定的，但現代人如果相信居住在風水寶地就可以為自己創造權力與機會，那是不太實際的。因為一個人要實現志向而獲得成功，除了好的環境外還必須不斷的充實知識及培養宏觀博愛的人格，最後才可能創造燦爛閃亮的人生舞台。

　　風與水原來只是氣候變化中所形成的大自然現象，但由於影響著人類的居住與工作環境，所以古人就以風水來形容人們生活中的生存空間，認為風水是培育人才的基地，而忽略了人類只有團結合作共同保護地球的生態環境才是創造好風水最實際的方法。

　　大自然中的景觀色彩與風水之間是資源共生的活動空間，也是創造人類生存環境的重要資源。當我們具備了「色彩風水」的觀念後，自然的就可以培養自己的色彩風格，而為自己開拓一個充滿希望與機會的生活空間。

　　「色彩風水」不僅是我們與環境互動而去選擇適合自己發展的景觀資源，也是每個人首先必須建立一個充滿陽光思維的風水基地，這樣才能夠把微笑的風水帶給周圍的人，而為自己創造有利發展的生活空間。

活性色彩與碳化色彩的互動能量

什麼是活性色彩？

　　陽光下的大自然色彩充滿著光速空間中的光彩磁波，所以能夠帶給我們輕鬆的視覺享受及拓展情緒空間的功能。「陽光色彩」又稱活性色彩。是因為各種植物、動物或景觀在陽光的照射中所形成的光束磁場就好像流動空間，如同新鮮的空氣一樣可以為萬物帶來生機。

　　大自然環境中的「活性色彩」是健康美容也是創造我們視覺與心靈享受的色彩資源。如何運用活性色彩中的光彩磁波來美化心情，及透過色彩再生的觀念把繪畫中的碳化色彩轉換為健康的「碳化質活性色」，而讓大家都可以在自然輕鬆的色彩環境中享受生活，相信是藝術家們所努力的目標。

什麼是碳化色彩？

　　人類因為受到陽光色彩的啟發而創造了各種充滿視覺動感的閃亮色彩。人工色彩的彩度與明度雖然有時候比陽光色彩更能刺激視覺，及加速腦波活動而為我們創造浪漫感性的情緒空間，但因為人工色彩中缺乏有益我們身心健康的自然光彩磁波，所以稱為「碳化色彩」。

　　平常我們的居住環境基本上都是由碳化色彩所構成的，碳化色彩雖然會增加我們的生活動力，但同時也會使我們產生視覺疲勞與情緒煩躁的症狀。為了改善碳化色彩所造成的視覺疲勞，我們可以選擇一些紅花、綠樹或盆栽等大自然的活性色彩來美化居住環境及中和碳化色彩所帶來的空間壓力。運用活性色彩與人工色彩的互動來為自己創造一個豐富多彩、而充滿健康能量的生活環境也是「色彩再生畫派」所努力及追求的目標。

　　陽光下，大自然環境中的活性色彩是有益身心健康的。能夠起到促進血液循環的功效，使我們感受到輕鬆與自然的舒暢感。而人工所設計的環境空間，基本上都充滿著碳化色彩，所以在強烈燈光的照射下，一般除了

會刺激視覺外，也會使情緒產生不穩定的現象，而在溫和、昏暗的燈光下則會對人造成催眠的效果，使我們感到疲倦和失去方向感。

色彩的彩度、明度所產生的彩磁波除了會影響我們的視覺與情緒外，無形中也會刺激我們的創意思維。

下面，將介紹比較容易影響我們想像空間的三種色彩：

紅

活性色彩：博愛、高溫的動感色彩

西方新娘結婚時除了穿白色的婚紗外也喜歡手捧紅玫瑰，讓參加婚禮的賓客們能夠感受到紅玫瑰中自然的花香與充滿陽光喜氣的「活性彩磁波」。這種運用活性彩磁波來增加環境空間的喜感也經常出現在國際很多大型的會議上，無形中也說明了紅色鮮花或鮮果具備創造健康環境與淡化會議中嚴肅氣氛的功能，同時也可以激發人們的視覺與情緒動力而營造熱鬧、活潑的活動空間。

碳化色彩：風暴型的危機空間

「碳化紅」具備強烈及不穩定的高彩磁波，會迅速刺激腦波活動而影響我們的思考能力，所以全球都採用紅色燈號來做為管制交通安全的一種方式。碳化紅也充滿感性與喜氣所以運用範圍很廣泛，如新娘的紅蓋頭、紅鞭炮及歡迎貴賓時鋪在地上的紅地毯等。但如果在日常生活中過分的使用碳化紅是很容易讓人神經緊張，甚至會產生情緒煩躁而影響身心健康的後果。

黃

明亮度高、充滿自信與高傲的色彩、也是光彩磁波量比較不穩定的色彩

活性色彩：

黃色的向日葵充滿著陽光能量，可以讓人感受到希望與宏偉的力量。黃菊花則會釋放出高貴及莊嚴的彩磁波而使人感覺滿足與自信。

碳化色彩：

碳化黃因為內含強磁波會迅速刺激視覺而達到提醒的目的，所以成為了建築工人頭盔及小學生們安全帽的專用色。另外因為黃色又屬中彩度，所以具備穩定情緒的功能，因此全球大部分國家或地區幾乎都用黃色燈做為提醒人們注意交通安全的警告色。

藍

冷色調、充滿自信與行動能力、也是冷靜與理性的象徵

活性色彩：

　　天空藍能為我們創造一個寧靜與冷靜的思考空間，而大海的藍色卻能激發一般人的雄心壯志與創業的激情。

碳化色彩：

　　雖然藍色可以幫助我們冷靜的去思考問題，但如果長時間處在大面積的藍色環境中就會產生視覺疲勞與情緒煩躁的現象。所以，從事美術及環境景觀設計的專業人員，除了必須先了解藍色在不同光源的照射下可能釋放出的光彩磁波量外，也要考慮到「活性色彩」與「碳化色彩」之間的互動搭配，可能產生影響我們身心健康的色磁波，這樣才能夠設計出符合消費者所需要的「健康美學」生活環境。

城市景觀設計與色彩文化藝術

當太陽把熱能源送到地球之後，色彩一直活躍於陽光之下並為萬物提供了「光彩磁波」輻射能量與視覺動力之美，人類也因此開始利用色彩資源陸續創造了豐富多彩的建築景觀及科技類的光影產品。

「灰色」在視覺上幾乎沒有什麼色感，也不容易造成視覺疲勞，因此經常會被用於道路或一般建築的外牆上。但如果在灰色表加上能夠反射陽光的閃亮元素，就成為所謂的金屬銀了。「銀色」被現代設計師大量用於科技類產品的外觀包裝上，無形中也成為了展現速度與科技感的特別色。

景物在不同光源的照射下，因為會反射不一樣長短的光波，而形成各種顏色，所以色彩在光速空間中基本上都會釋放出不同輻射量的光彩磁波，而影響我們的視覺與身心健康，因此對城市景觀作規劃時，必須考慮到由不同色彩所組合的環境空間可能對民眾產生的視覺感受及美化心靈的功能，這樣才能符合環保與健康的現代建築美學觀念。

綠化、整潔、規劃合理、色彩搭配自然輕鬆及能夠充分展現地區的人文特性、景觀設計，不僅對城市居民的健康與視力有幫助，無形中也可以創造地區文化的色彩特色，及成為吸引觀光客的自然資源。例如，新加坡雖然土地面積不大，但因為城市規劃非常環保與充滿健康的色彩特色，近幾年來已成為國際知名的花園城市觀光景點。「色彩特質」除了可以彩繪我們的視覺外，也具備豐富思維及管理情緒的功能，「橙色」使用在建築外觀上就好像開心果一樣，永遠笑容滿面，所以悲觀的人如果經常接近橙色建築可能就會變得比較樂觀，橙色可以使環境變得溫暖，也可以使年輕人變得開心。而日本大廈建築中所用的植物綠化開放空間及自然光美化環境的規劃，都是符合陽光建築觀念的。

最近十幾年來，「生存色彩學」的觀念已受到各國的重視。所以目前國際上一些新建的都市大樓基本上都採用與陽光共生的觀念，而利用植物綠化的方式來增加都市的色彩景觀，無形中也讓綠色植物中的活性光彩磁波成為人們生活中輕鬆自然的健康元素。

綜合結論

　　光照景物所形成的「光束空間」基本上都是色彩釋放輻射能量的「光波磁場」，色彩隨著不同光源的變化不僅彩繪了人類的視覺與思維，也使我們成為了光彩能量的帶源者。因此在春夏秋冬等不同季節的環境景觀中，我們才會產生色彩再生的欲望，而把視覺色彩轉化成為喜怒哀樂的情緒色彩，或透過畫筆來重現這些視覺景觀。

　　「色彩再生」的領域是萬物生存的空間，不僅充滿著宇宙光源，也是人類智能交流、團結合作共創歷史文明與科技發展，而培養優質人才的光彩世界。

　　色彩的來源與種類雖然很多，而且也千變萬化，但影響我們生活與身心健康的，除了光鮮奪目的燈光顏色，及陽光照射下的大自然色彩外，最重要的可能就是人類自己所彩繪的心態色彩了。

　　隨著不斷創新的光學科技，雖然青少年們可以在影視節目或網路遊戲中享受到高光彩影像所帶來的視覺快感，但長時間處在充滿強光彩磁波的環境中，不僅會傷害眼睛及產生光彩中毒現象，無形中也會造成壓縮思維與記憶力退化現象，最後可能變成情緒失控，而嚴重影響自己的學習與健康。因此由多元化的色彩再生資源所形成的國際色彩產業的發展，不僅影響著我們的食衣住行、娛樂與休閒，也關係著我們的教育與社會的安定。所以發表「色彩再生論」的心願除了表達個人對色彩的情感與認知外，也希望以集思廣益，而共創光彩資源的方式讓更多具備宏觀思維及熱心教育的各界人士一起來關心我們的下一代，使天真無邪的孩子們能夠在充滿健康的色彩環境中成長。

　　因為開發色彩再生資源是每個人基本上都具備的色彩思維潛能，如果我們能夠擁有陽光思維與關懷社會的心，相信就是沒有光鮮的外表與華麗的豪宅，也可以為自己的情緒染上明亮的光彩，而帶給家人及孩子們充滿希望與快樂的每一天。

國家圖書館出版品預行編目資料

色彩能量再生學／黃木村著.
－－第一版－－臺北市：老樹創意出版；
紅螞蟻圖書發行，2011.5
面　　公分－－(生活・美；8)
ISBN 978-986-6297-29-8（平裝）

1.色彩學 2.色彩心理學
963　　　　　　　　　　　　100007464

生活・美 08

色彩能量再生學

作　　者／黃木村
美術構成／Chris' office
校　　對／楊安妮、鍾佳穎、黃木村
發 行 人／賴秀珍
榮譽總監／張錦基
總 編 輯／何南輝
出　　版／老樹創意出版中心
發　　行／紅螞蟻圖書有限公司
地　　址／台北市內湖區舊宗路二段121巷28號4F
網　　站／www.e-redant.com
郵撥帳號／1604621-1　紅螞蟻圖書有限公司
電　　話／(02)2795-3656（代表號）
傳　　真／(02)2795-4100
登 記 證／局版北市業字第796號
港澳總經銷／和平圖書有限公司
地　　址／香港柴灣嘉業街12號百樂門大廈17F
電　　話／(852)2804-6687
法律顧問／許晏賓律師
印 刷 廠／鴻運彩色印刷有限公司
出版日期／2011年 5 月　第一版第一刷

定價 360 元　港幣 120 元

ISBN 978-986-6297-29-8　　　　　　**Printed in Taiwan**